PAOLO **CANEVARI**

NOTHING FROM NOTHING

MACRO
MUSEO D'ARTE CONTEMPORANEA ROMA

Electa

PAOLO **CANEVARI**
NOTHING FROM NOTHING

a cura di Danilo Eccher

In copertina
Black Stone
2005
Copertoni su struttura in legno
270 x 360 x 520 cm circa
Particolare

**Coordinamento
generale**
Valérie Béliard

**Coordinamento
grafico**
Dario Tagliabue

Impaginazione
Grafica Internazionale
con Marzia Bianchi

**Coordinamento
editoriale**
Cristina Garbagna

Redazione
postScriptum di Paola Urbani
con Giacomo Trogu

Coordinamento tecnico
Paolo Verri
Andrea Panozzo

Traduzioni in inglese
Simon Turner

Traduzioni in italiano
Viviana Guglielmi

Mostra

**Coordinamento
organizzativo**
Ilaria Marotta

Amministrazione
Tina Cannavacciuolo

**Coordinamento
allestimento**
Virginia Tieri

Allestimento
Fabrizio Meloni S.r.l.

Assicurazione
Progress Insurance
Broker S.r.l.

Trasporto
Gondrand S.p.a.

PAOLO **CANEVARI**
NOTHING FROM NOTHING
MACRO
Museo d'Arte
Contemporanea Roma
25 maggio 2007
30 settembre 2007

Comune di Roma

Sindaco
Walter Veltroni

**Assessore alle Politiche
Culturali**
Silvio Di Francia

MACRO

Direttore
Danilo Eccher

MACRO Amici

Presidente
Giovanni Giuliani

**Un ringraziamento
particolare
per la collaborazione**
Galleria Christian Stein,
Milano

**Si ringraziano
per la collaborazione**
MART, Museo di Arte
Moderna e Contemporanea
di Trento e Rovereto,
Rovereto
Studio Stefania Miscetti,
Roma

L'artista ringrazia
MACRO, Museo d'Arte
Contemporanea Roma
Danilo Eccher
Marina Abramovic
Davide Balliano
Bas Celik Production,
Belgrade
Alberto Becchetti
Gianfranco Benedetti
Klaus Biesenbach
Alessia Bulgari
Richard Burbridge
Angiola Canevari
Barbara Canevari
Francesco De Filippo
Giovanni Giuliani
Giulio di Gropello
Mirta D'Argenzio
Marco Delogu
Michele Di Paolo
Ranko Gak
Alanna Heiss
Chrissie Iles
Sean Kelly
Attilio Maranzano
Bruna Marchini
Flavia Fossa Margutti
Ilaria Marotta
Stefania Miscetti
Antje Ananda Mueller
Jovana Stokic
Robert Storr
Riccardo Tisci

MACRO, Museo d'Arte Contemporanea Roma è ormai proiettato verso la conclusione dei lavori di rinnovamento che lo hanno interessato negli ultimi anni. Il progetto dell'architetto francese Odile Decq è giunto infatti a una fase avanzata, che consente un atteggiamento di grande ottimismo verso la prossima consegna dell'edificio alla città di Roma. Con l'apertura dei nuovi spazi espositivi, MACRO si fa sempre più partecipe del processo di arricchimento culturale della capitale.

Come per molti altri ambiziosi progetti promossi dal Comune di Roma, compresa la recente inaugurazione del nuovo padiglione di MACRO Future al Mattatoio, l'individuazione di traguardi temporali così precisi si presenta come un'appassionante sfida. MACRO, sulla solida base della sua giovane e insieme ricchissima storia, si presenterà finalmente alla città di Roma come un polo fondamentale della vita culturale capitolina, insieme profondamente integrato con il tessuto culturale della città e aperto al circuito internazionale dell'arte contemporanea.

Le linee guida del progetto culturale complessivo di MACRO trovano esemplare manifestazione nelle articolate attività di questa stagione espositiva: dopo l'apertura di MACRO Future con l'importante collettiva di artisti internazionali *Into Me / Out of Me*, inaugurano presso MACRO le mostre personali di Ghada Amer, Paolo Canevari e Atelier Van Lieshout. Due artisti e un collettivo creativo che dialogano con lo spazio *in fieri* del Museo e presentano al pubblico romano le loro ricerche sperimentali e innovative.

Walter Veltroni
Sindaco di Roma

MACRO, Museo d'Arte Contemporanea Roma si sta avviando verso la seconda fase della sua esistenza, in vista dell'apertura del Museo rinnovato e ampliato su progetto dell'architetto Odile Decq. Il nuovo Museo verrà consegnato alla città nei prossimi mesi e si presenterà finalmente come il polo più importante della cultura e dell'arte contemporanea nella capitale. Tale risultato è il frutto dell'impegno costante dell'Amministrazione Comunale e dell'Assessorato alle Politiche Culturali, nonché della comune volontà di dare una voce concreta alle molteplici istanze legate alla contemporaneità e di fare di Roma una metropoli consapevole delle proprie tradizioni ma anche proiettata al futuro.

MACRO si prepara dunque a questo profondo cambiamento, consolidando il proprio ruolo centrale nella promozione della cultura e dell'arte contemporanea, a livello nazionale e internazionale. La recente apertura dei due nuovi padiglioni di MACRO Future al Mattatoio, con la grande collettiva *Into Me / Out of Me*, ha espresso con forza la volontà del Museo di collocarsi in una dimensione internazionale e di dialogare con istituzioni leader nel panorama dell'arte contemporanea, dal P.S.1 di New York al Kunst-Werke Institute di Berlino. In concomitanza con i grandi eventi europei legati alla creatività contemporanea quali la Biennale di Venezia e Documenta di Kassel, il Museo presenta negli spazi di via Reggio Emilia l'opera di Ghada Amer, Paolo Canevari e Atelier Van Lieshout.

Ghada Amer, artista di origini egiziane, vissuta in Europa e attualmente residente e attiva negli Stati Uniti, è presente nelle Sale MACRO con la sua prima mostra personale in un museo pubblico italiano. La sua opera insieme intima e pubblica, poetica e politica, esplora le tematiche della condizione femminile, della comunicazione e dei sentimenti e si presenta come una voce singolare e unica capace di comunicare a livello globale. A Paolo Canevari, artista romano, residente negli Stati Uniti e di recente invitato a partecipare alla 52. Biennale Internazionale d'Arte di Venezia, sono dedicate le Sale Panorama, con video e disegni della produzione più recente dell'artista e una grande installazione realizzata appositamente per la mostra di MACRO. Atelier Van Lieshout, la cui installazione occupa invece lo spazio aperto della Hall del Museo, è un collettivo di artisti attivo nei Paesi Bassi, impegnato in una pratica artistica multidisciplinare che usa l'arte contemporanea, il design e l'architettura come strumenti di una ricerca che suggerisce una profonda e ironica riflessione sul rapporto tra l'uomo, la società e l'ambiente.

Silvio Di Francia
Assessore
alle Politiche Culturali

MACRO ambisce quindi a porsi come il perno centrale di una Roma aperta alla contemporaneità e sempre più rivolta a un pubblico internazionale. Così il Museo continua a offrire il suo contributo nella ricerca artistica contemporanea che fa di Roma una capitale ricca di stratificazioni artistiche e culturali.

In un periodo di grande fermento culturale e di interesse verso l'arte contemporanea nel nostro Paese, anche in prossimità dell'apertura a giugno della 52. Biennale Internazionale d'Arte di Venezia, MACRO offre una nuova programmazione di importanti eventi espositivi nella capitale.

Secondo uno schema consolidato, le nuove mostre MACRO si articolano con la presenza di tre ospiti internazionali che confermano le scelte di alto livello del Museo.

Ghada Amer, artista egiziana residente negli Stati Uniti e protagonista del panorama artistico internazionale, è al suo primo progetto personale in un museo pubblico italiano, con un'ampia mostra antologica. L'esposizione che apre a MACRO ricostruisce il percorso creativo dell'artista, proponendo una selezione di opere che vanno dalle prime tele ricamate degli anni Novanta fino ai dipinti più recenti. Le fasi della produzione artistica di Ghada Amer sono accomunate dall'uso della tecnica del ricamo e dalla costante ricerca intorno al tema della condizione femminile. Dalle prime immagini rassicuranti di un universo muliebre domestico e quotidiano, l'iconografia successiva diviene più esplicitamente erotica, mostrando un aspetto completamente nuovo del mondo femminile. Le opere su carta sono caratterizzate dal legame col mondo della favola e del fumetto e dall'uso di una tecnica complessa che unisce pittura, disegno e ricamo.

Accanto al lavoro di Ghada Amer viene presentata al pubblico l'opera di Paolo Canevari, artista romano residente a New York, ospitato nelle Sale Panorama del Museo. Tra gli artisti di maggiore respiro internazionale, Paolo Canevari è tra i sei italiani presenti alla prossima edizione della Biennale di Venezia. Per la mostra a MACRO Canevari presenta alcuni lavori inediti ed esempi della produzione più recente. Tre grandi disegni su carta con le originali iconografie degli oggetti in fiamme, due video di grande forza e sicuro impatto emotivo e una grande installazione appositamente realizzata per la mostra con le gomme dei pneumatici, materiale da sempre adottato dall'artista.

Nella Hall del Museo si colloca invece la complessa installazione di Atelier Van Lieshout, collettivo olandese che lavora tra arte, design e architettura.

Questa intensa attività espositiva, consolidata anche dalla recente apertura di MACRO Future presso l'ex Mattatoio a Testaccio, con l'importante collettiva *Into Me / Out of Me*, offre ancora una volta alla città di Roma l'occasione di avvicinarsi all'opera dei protagonisti del panorama artistico contemporaneo e di aprirsi alle più recenti espressioni della ricerca internazionale.

Eugenio La Rocca
Sovraintendente
ai Beni Culturali

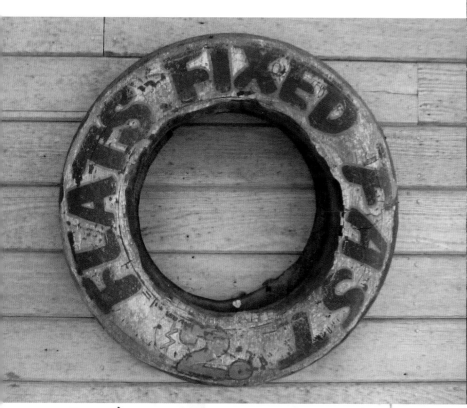

M-562

For Paolo

Keep it straight
Down the Road
Thanks

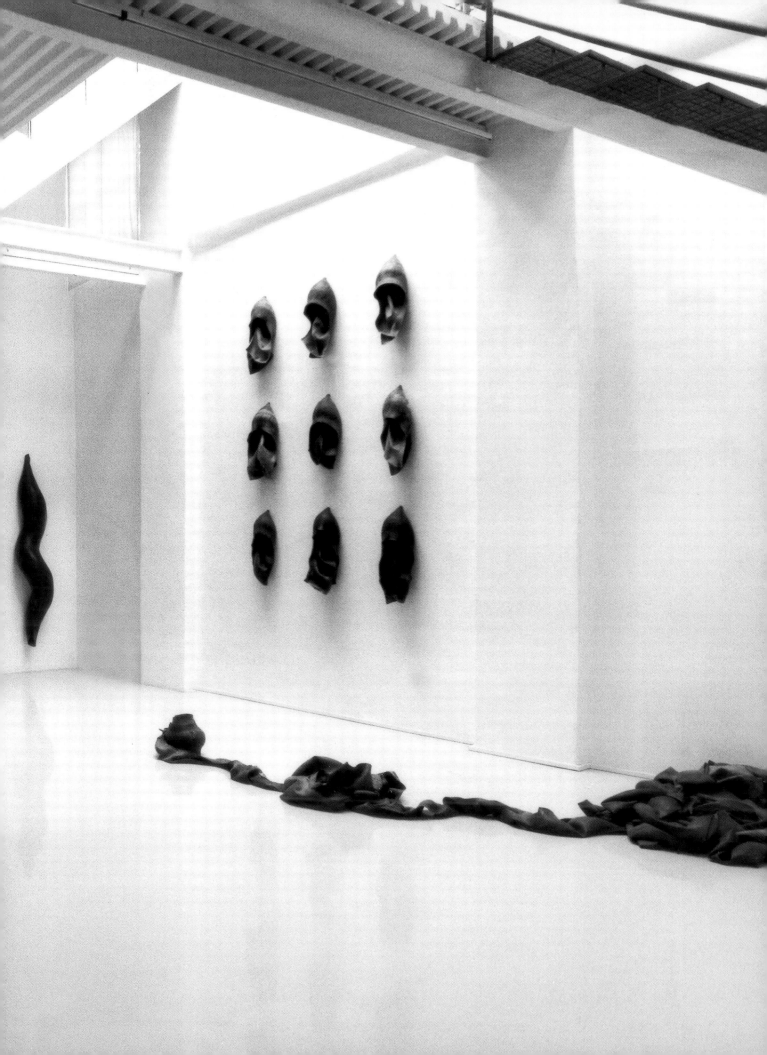

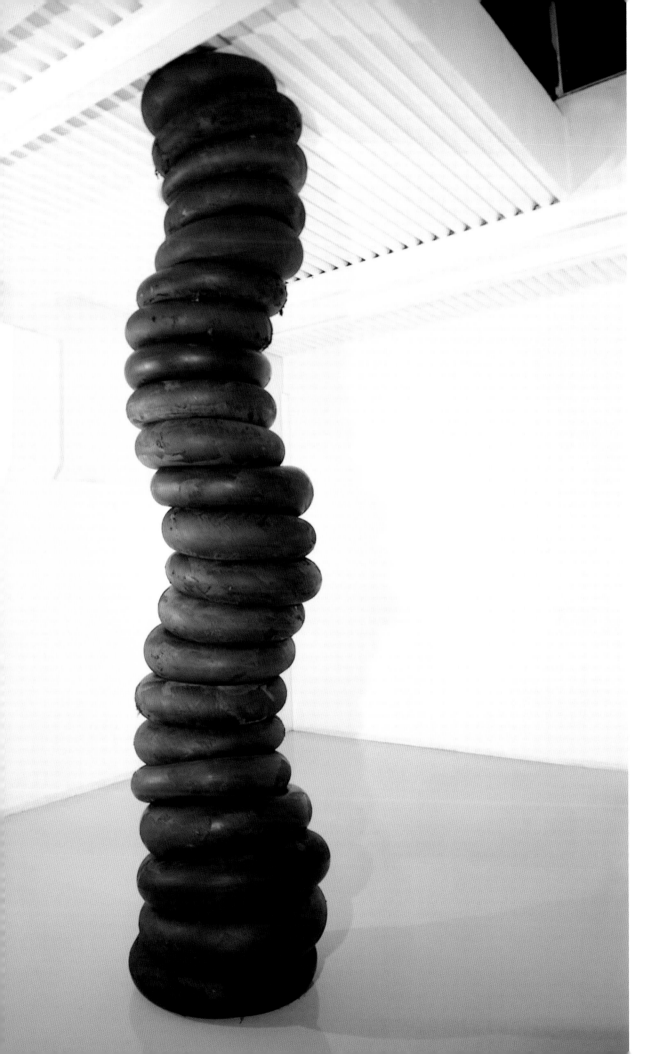

È la cultura dello zapping, la frenetica necessità di alternare immagini e informazioni, di vivere contemporaneamente più racconti, di spezzare la linearità dello sviluppo storico con l'orizzontalità di una percezione parallela. Sconfiggere il tempo e la logica con una conoscenza simultanea, disordinata e disorientata, capace di procedere in più direzioni nello stesso tempo, abile nel confondere verità e apparenza nel gioco illusionistico del movimento accelerato e dello sguardo dilatato. Una conoscenza bulimica che ingoia affannosamente tutto e tutto immediatamente vomita per la necessità di riprendere a ingoiare, nel vortice perverso e folle di una presunta affermazione di appartenenza e partecipazione alla liturgia della contemporaneità.

Nella costante tempesta dell'attualità, l'arte è ancora una sorpresa distaccata, un tono dissonante, un marchio di distanza e diffidenza, un'estraneità che Paolo Canevari afferra con forza per segnare una diversità, una lontananza capace di rallentare il tempo e cogliere con più chiarezza il senso delle figure. Si congelano così le immagini di una contemporaneità tormentata, figure che assumono, proprio per la loro imposta staticità, una sorta di sospesa ieraticità capace di conferire loro un inatteso valore simbolico. Immagini che si fissano ossessive in un video, che si dispongono con i loro volumi nello spazio, che si adagiano composte su un foglio di carta; immagini tratte da un'iconografia contemporanea che emerge sofferente dall'intreccio confuso dei racconti, che spezza la frenetica successione degli eventi, che afferra brandelli di una memoria sopraffatta dal ritmo della notizia. L'arte di Paolo Canevari si nutre in questo bazar di immagini con la consapevole volontà di sviluppare un racconto, di completarlo, di fissare lo sguardo, di dare un senso a una narrazione che non è solo testimonianza o cronaca ma è anche percorso di significato. L'impianto sociologico e politico dell'arte di Paolo Canevari non risiede nell'enfasi del manifesto, non nella ruvidità della denuncia, nemmeno nell'irruenza istintiva della provocazione, il suo procedere è più laterale e obliquo, sghembo, è il lento sospiro di una pausa che interrompe la grande macchina del tempo. Fermare il flusso significa poter scoprire l'inganno, riconoscere le particolarità e le responsabilità, ridare spazio alla memoria e al suo giudizio. Emerge in tal modo una poetica artistica completamente immersa nel sociale, intrisa di politica, avvolta da un'attualità che non scorre via scivolando sulla superficie di una distrazione collettiva, bensì lascia tracce indelebili, solchi profondi, dolorose cicatrici che segnano il volto di un'arte realmente protagonista del suo tempo. È dunque naturale che una tale complessa struttura concettuale abbia maturato anche una grammatica formale altrettanto precisa e sofisticata, a cominciare dalla scelta dei materiali. La gomma, anzi, l'uso industriale più comune e popolare della gomma, il pneumatico per automobili con

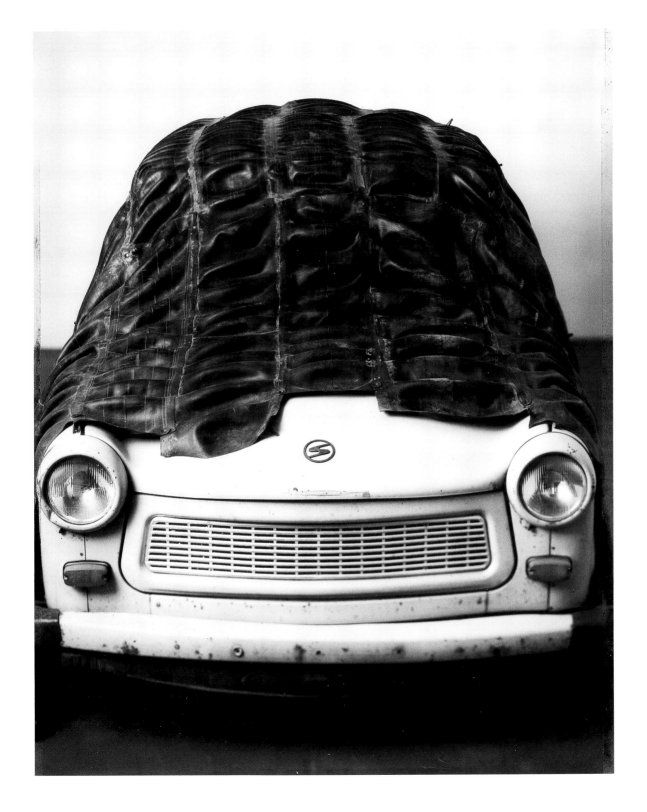

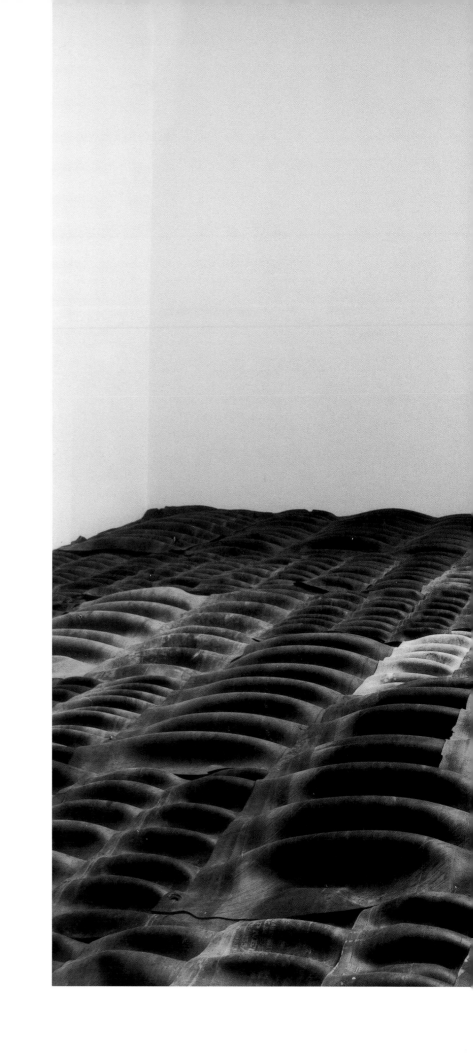

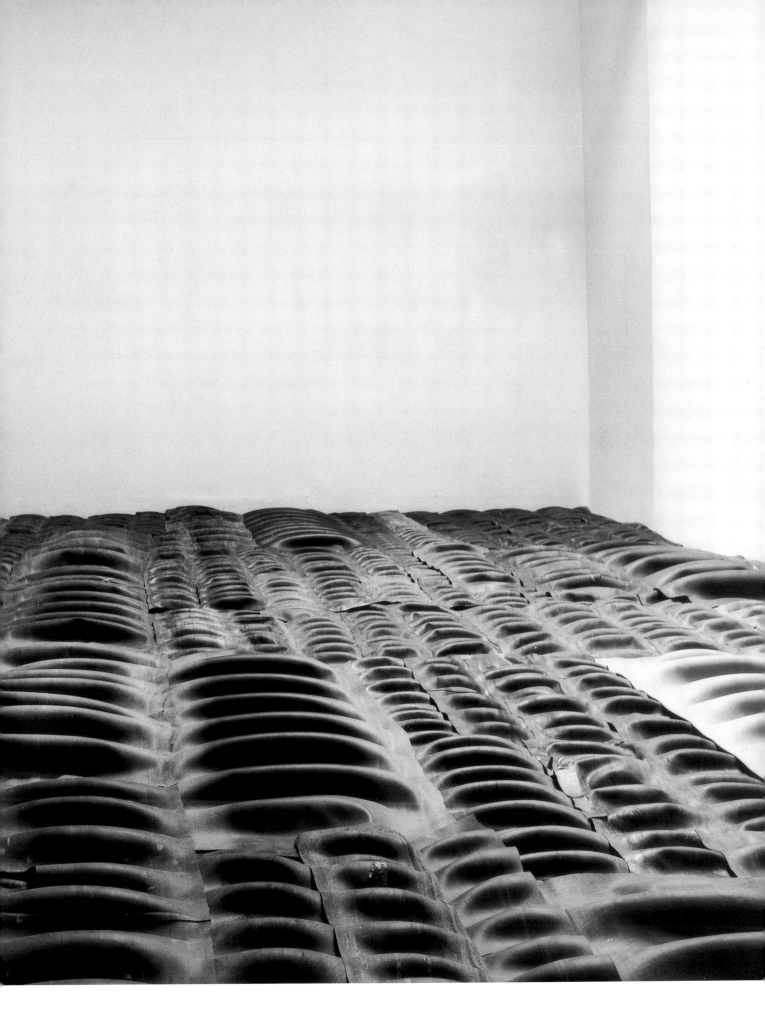

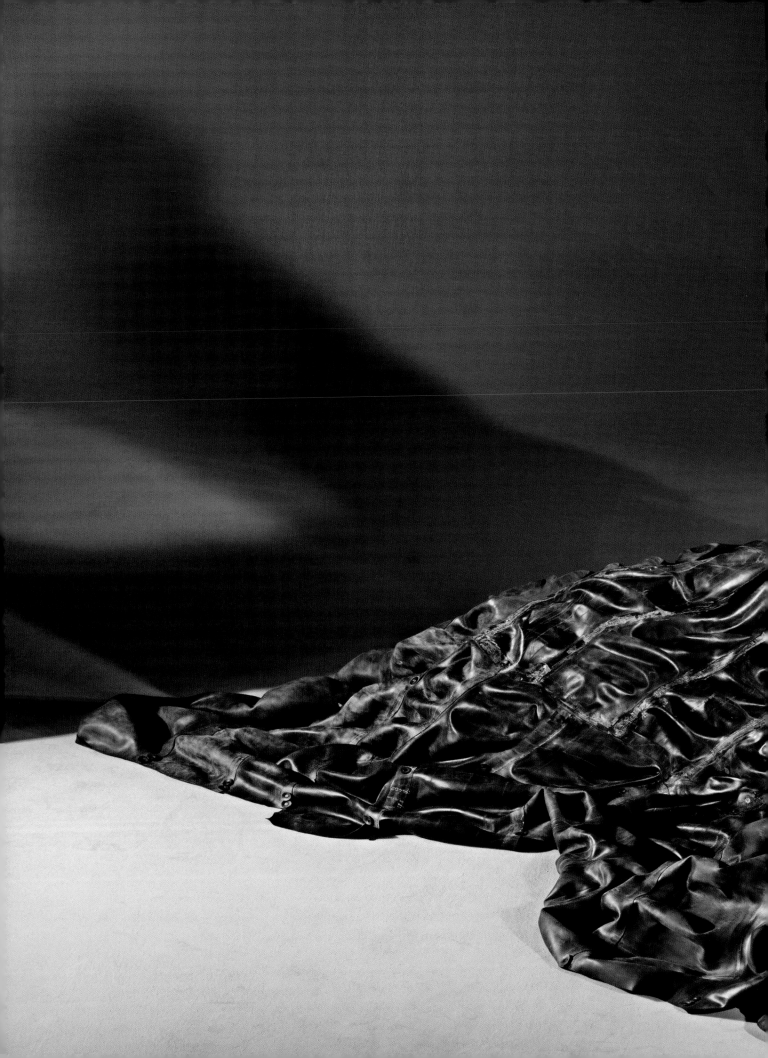

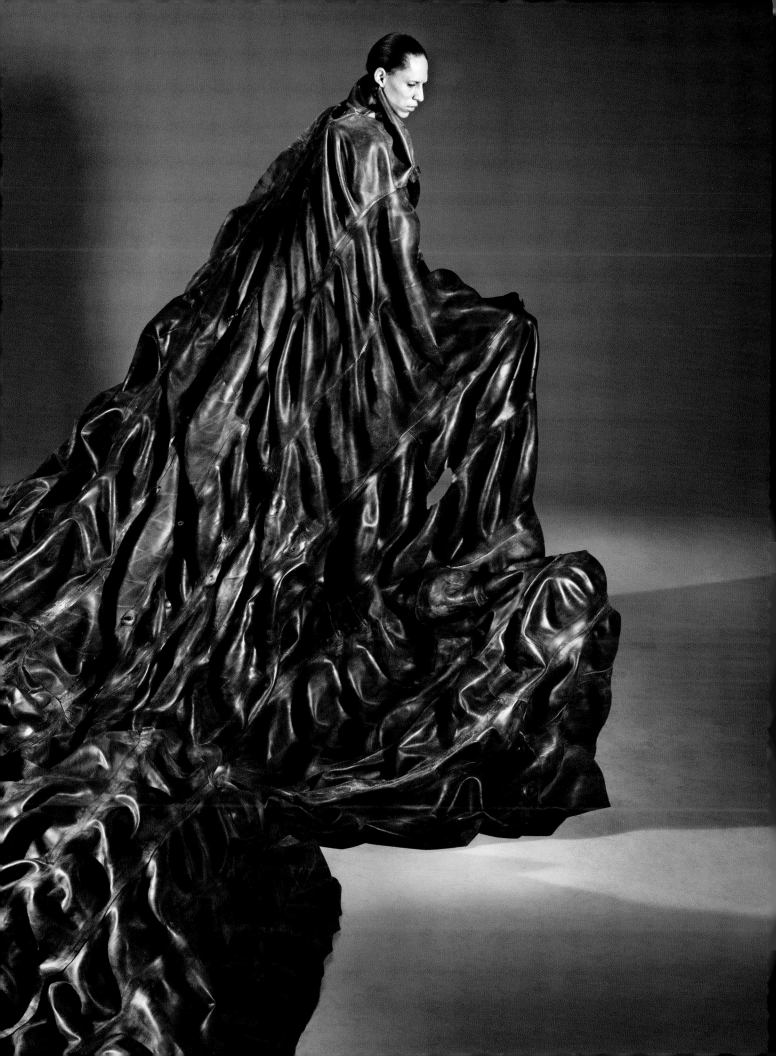

la sua geometria variabile del battistrada, il colore, l'usura. Si tratta di un materiale speciale, nato e sviluppatosi in sintonia con la società moderna e contemporanea, ne ha segnato il progresso, è entrato nella più profonda realtà quotidiana, ha assunto un carattere tanto familiare da popolare le prime fantasie infantili ma ha anche manifestato una tale immagine di dramma e di violenza da abitare innumerevoli incubi perfino nelle società in via di sviluppo.

Immagine del viaggio, delle sue gioie e delle sue catastrofi, volto di un progresso positivo e benefico ma, allo stesso tempo, segno indelebile di un equilibrio ecologico ormai compromesso. La gomma ha quindi assunto un valore simbolico che si manifesta nella perfezione circolare del suo corpo come nelle ferite consunte della sua pelle.

Paolo Canevari utilizza questa materia come segno di un'attualità irrefrenabile, in costante movimento, una realtà che si vive e si respira sulla strada, una verità che l'arte rincorre nei vicoli delle città, lungo le interminabili autostrade, nei contorti svincoli e viadotti, nelle spettrali periferie, in tutti quei paesaggi dove si animano e si soffermano le figure di questa società. Un'iconografia maniacale, perversa, ossessiva, che affiora e scompare, si esibisce e si traveste nelle notizie e nelle pubblicità, sul lavoro come nelle vacanze, nelle notti come all'alba. Il linguaggio artistico di Paolo Canevari, soprattutto negli ultimi lavori con un più convinto utilizzo del video, attinge particolarmente a questa visionarietà articolata che definisce il nostro panorama. Formalmente si tratta di un sistema linguistico complesso che modula, alternativamente, due aspetti privilegiati: da un lato, una composizione più articolata e ordinata, educata all'armonica disposizione dello sguardo, dall'altro una più rude e violenta espressività che non si sottrae, soprattutto nei disegni, a un neogoticismo simbolico di certo 'tatuatismo' kitsch. È come un'ambigua metamorfosi che si rigenera costantemente in *loop*, dissolvendo ora l'eleganza formale di un'immagine spettacolarmente equilibrata, ora il rigurgito compositivo di un susseguirsi di forme e simboli ombrosamente evocativi. Quello di Paolo Canevari è un linguaggio bivalente, sofisticatamente contraddittorio, inaspettatamente sfacciato, oscillante fra l'inquietudine di un malessere ben celato e l'urlo liberatorio di un dolore esibito. È il volto di una società in bilico, lo sguardo trasparente e liquido di un'assenza ma anche il sorriso di una consapevolezza e la smorfia per una rabbia non più controllabile.

L'arte di Paolo Canevari rappresenta un'attenta indagine sulle più attuali turbolenze creative, un'indagine svolta nei territori di un'arte di confine, lungo i bordi di una visionarietà a tratti drammatica, nelle fessure di un racconto frettoloso, all'ombra di una realtà fragile e passeggera. È però attraversando questi paesaggi, visitando questi territori, abitando questi racconti che Paolo Canevari ha potuto leggere una diversa verità e disegnarne il suo volto.

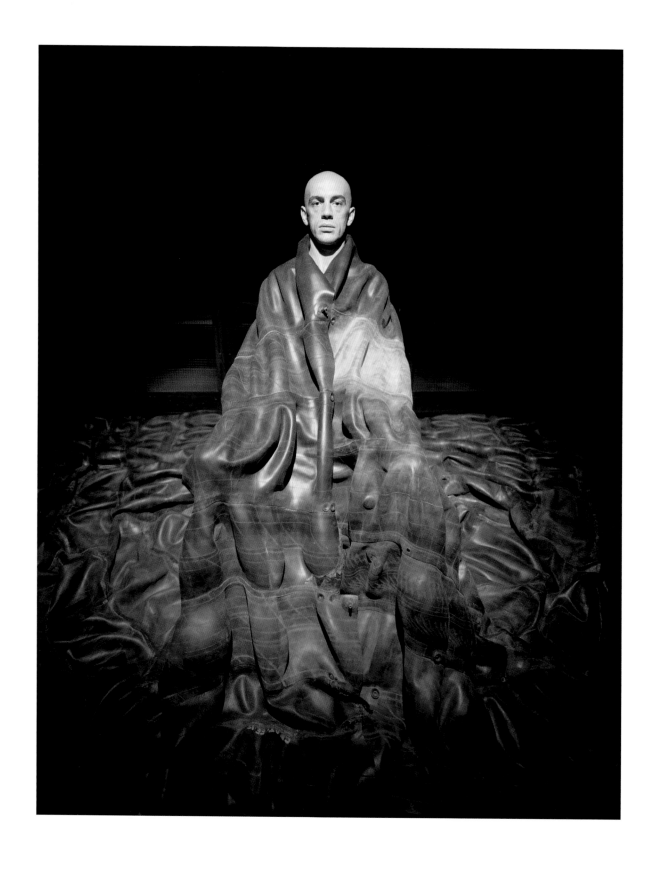

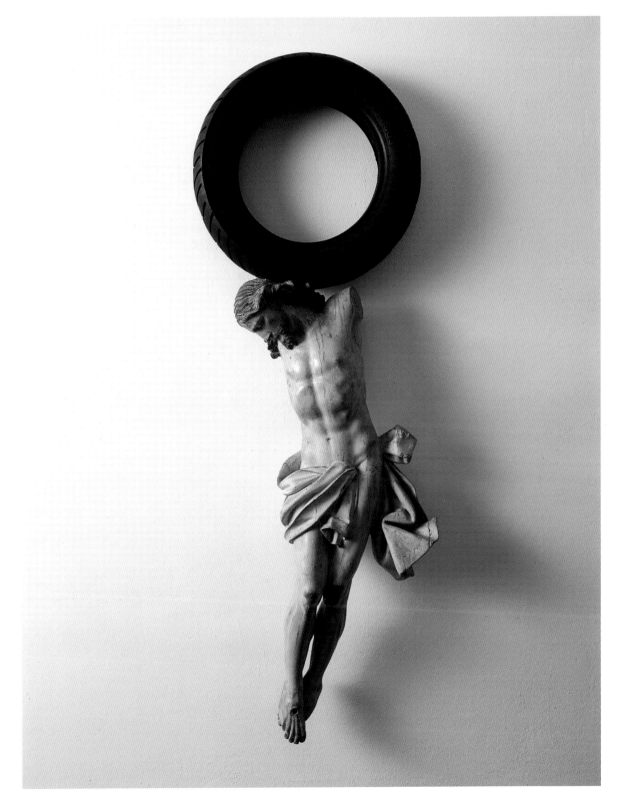

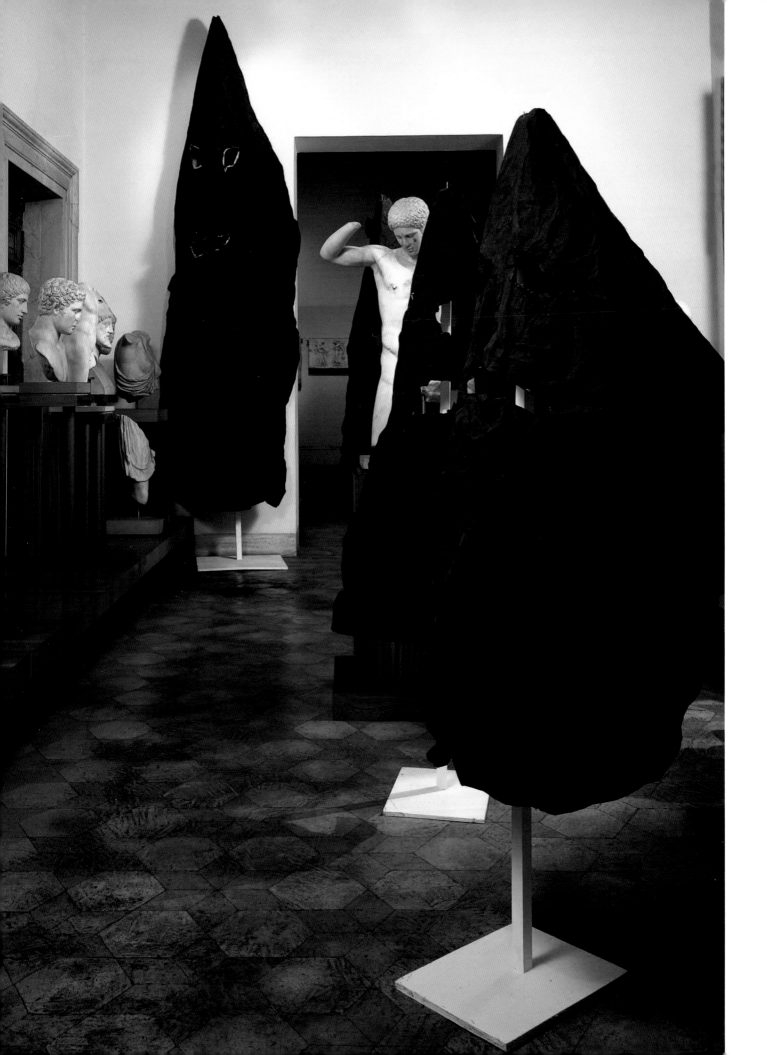

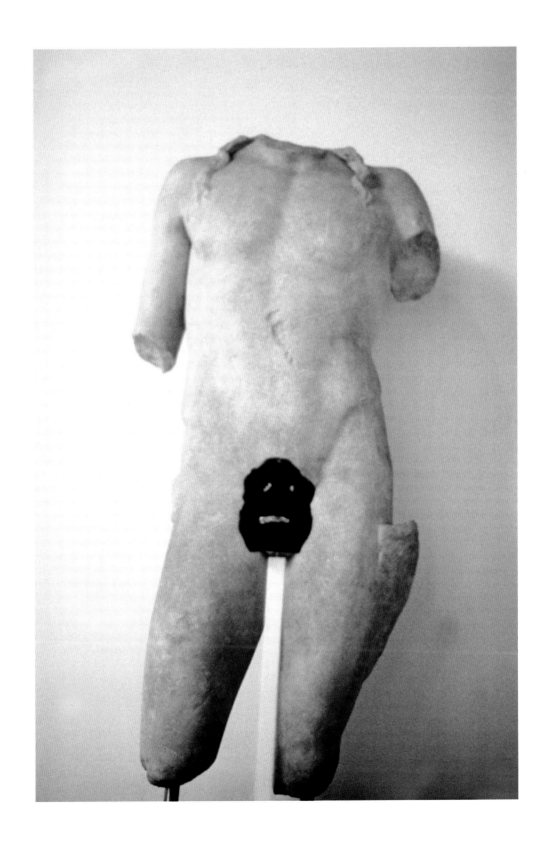

DANILO ECCHER **PAOLO CANEVARI**

Rarely has art been more closely bound up with sociology and, in broader terms, with politics than it is today. Throughout the course of history, art has always had a profound influence on the reality it records, not only denouncing its errors and exposing its raw nerves, defending its memory and blowing the whistle on its abuses, but also – and not uncommonly – suggesting new directions, unexpected goals and courageous perspectives. This can be seen in the adventurous view extolled in Leon Battista Alberti's architecture as a means to create a society that is rational and not just revealed. It is also true of all Caravaggio's tormented poetics, which lacerates the painting with rough plebeian vulgarity and disease. And it is especially true of modernity: from Dada nihilism to the utopian dream of suprematism, through to the Picassoesque tragedy of *Guernica* and Sironi's Italic heroism, Beuys's pantheist ecologism, Fluxus's playful irreverence and the decidedly more rebellious approach adopted by situationism. It continues in the more recent experiences of Alfredo Jaar's radical conceptualism and Pascale Martin Tayou's brooding joyousness, Nahum Tevet's obsessive and unstable constructions and Anri Sala's desperate fantasy. It appears in Regina José Galindo's silent watch over wounded femininity, the Palestinian Khalil Rabat's hopeless irony, Boris Mikhailov's peripheral and crude anxieties and Kara Walker's hallucinated visions.

Paolo Canevari's work also fits into this context, in terms both of the restraint of its conceptual structure and of the extreme topicality of its compositional grammar. His work delves into the memories of news reports that rapidly settle into history, caressing the icons of contemporary mythology and its symbolic vocabulary. In terms of content, Paolo Canevari's work takes us through the lands of a topicality that is so fleeting and elusive that it can be interpreted only by means of the visionary fragments it scatters on its madcap chase. An illegible, unreal modernity that yields up only scraps of visions to gratify analysts and chroniclers who are frenetically bent on processing the latest data or dealing with new instruments for recording and cataloguing. A schizophrenic and cross-eyed reality we cannot understand but one we must live through: it appears distant and alien in television pictures, and it is one we take part in every moment of our day. And the more news reports are detailed and apparently true, the more the sense of remoteness carves out a deep furrow between reality and our perception of it. The more the image is distorted and compromised, the more confused and contradictory the story becomes. The report shatters reality and multiplies it, thereby generating truths and appearances that are always new, creating new directions and new traps, new objectives and new precipices. Abandoning oneself to the swirling flow of news is like accepting driftage as though it were destiny, enveloping ourselves in the darkness of doubt and defying the irreverent and playful chance of what is new.

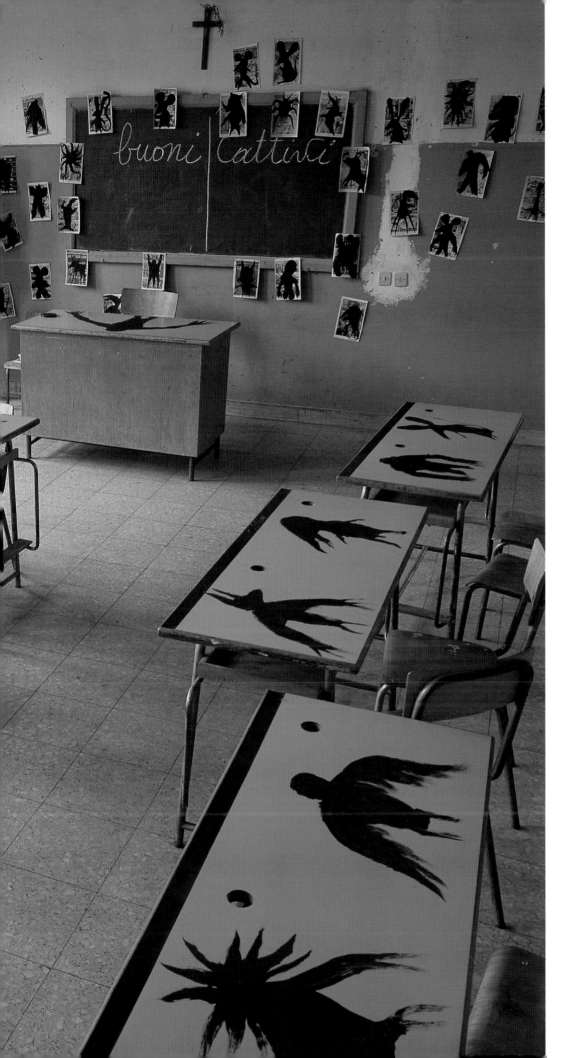

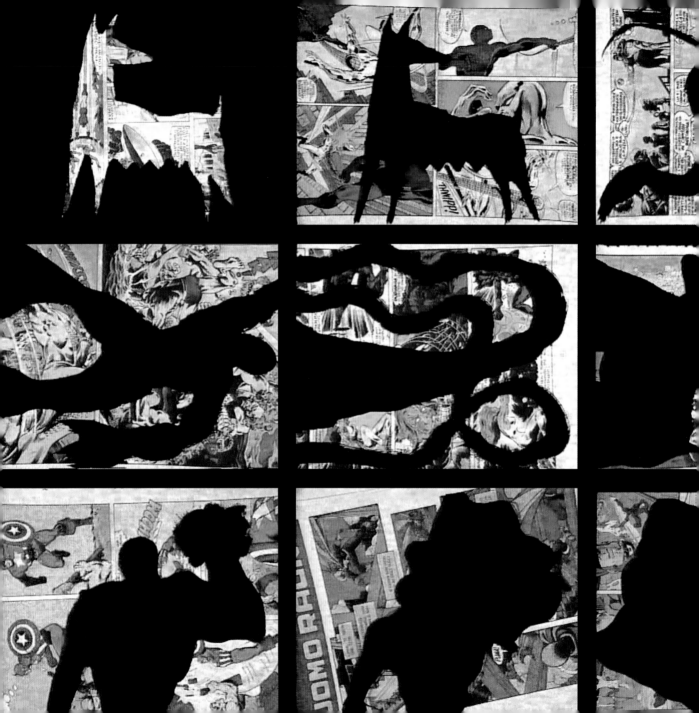

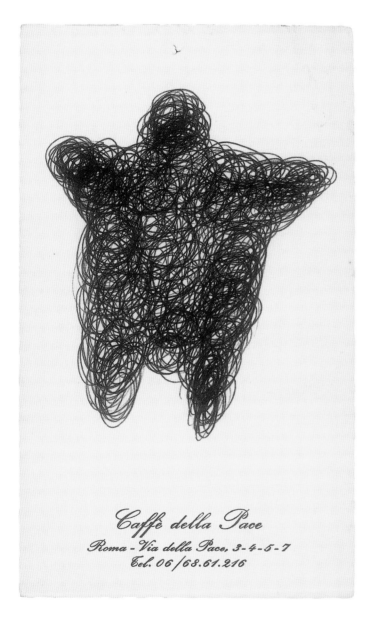

Caffè della Pace
Roma - Via della Pace, 3 - 4 - 5 - 7
Tel. 06/68.61.216

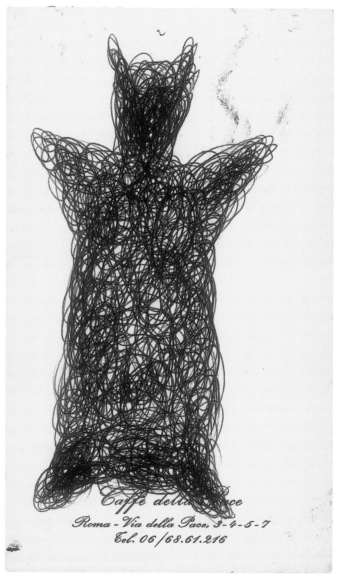

Caffè della Pace
Roma - Via della Pace, 3 - 4 - 5 - 7
Tel. 06/68.61.216

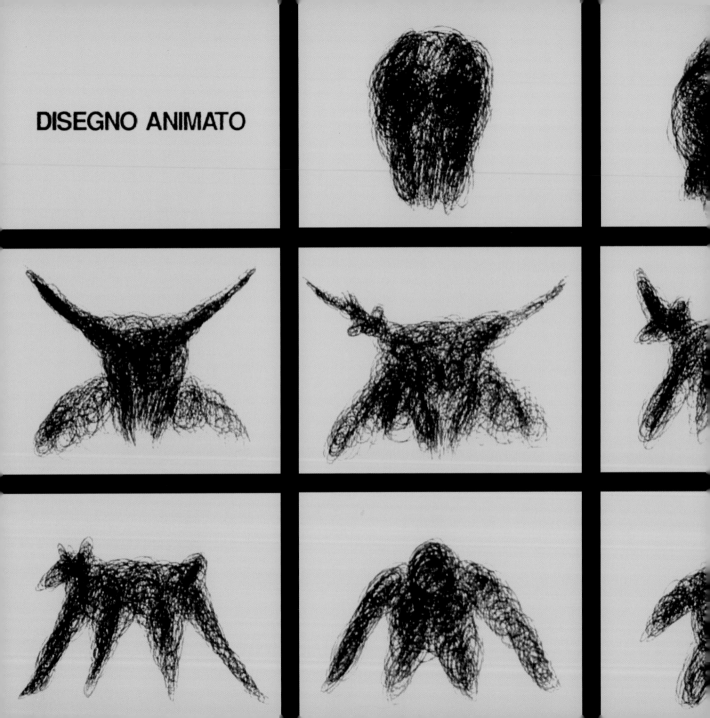

DISEGNO ANIMATO

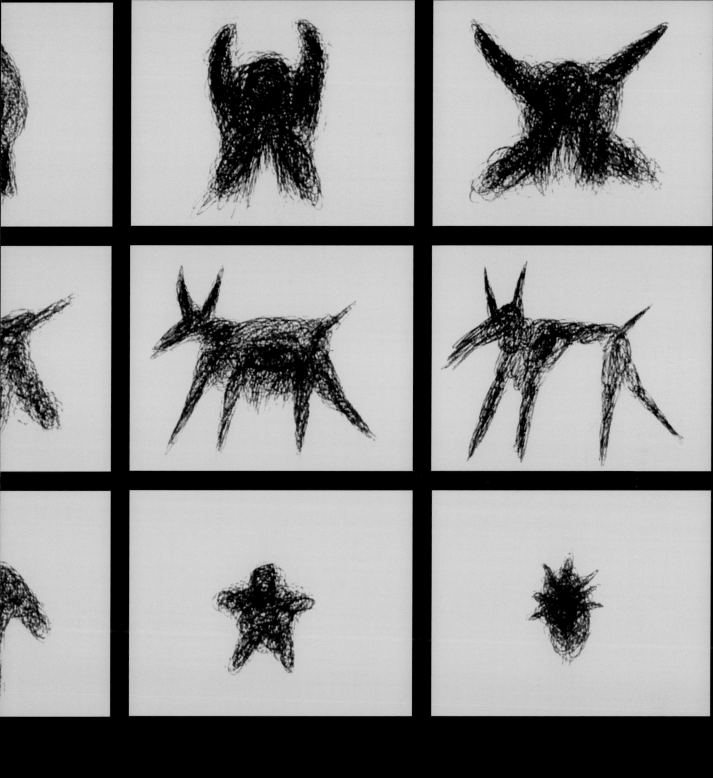

ALANNA HEISS **INTERVISTA A PAOLO CANEVARI**

ah A quale generazione di artisti italiani appartieni?

pc In questo momento storico non è importante essere definiti in termini di stile o di struttura concettuale dell'opera. L'origine geografica può assumere una funzione cruciale nell'interpretazione e nella comprensione dell'opera dell'artista. Io sono un artista italiano, ma appartengo al mondo e quello che mi interessa è assimilare conoscenze ed esperienze che provengono da ogni luogo e da ogni cosa. Sento di non appartenere a nessuna siuazione particolare, qualcuno una volta ha detto che mi vedeva come un cane sciolto, una definizione che probabilmente mi si adatta. Il mondo dell'arte ama dare nomi ed etichette a tutto quanto, io appartengo al mio presente, ai tempi in cui vivo, all'arte che produco, a quello in cui credo e per cui combatto.

ah Tu lavori con installazioni *site-specific* e anche con "pezzi trasportabili" dallo studio.

pc Produco i miei lavori senza avere uno studio da oltre dieci anni. Lavoro molto sul processo mentale dell'opera. Realizzo la maggior parte delle mie opere direttamente sul luogo. I progetti *site-specific* sono i più stimolanti.
La forza che è a monte dell'idea e l'immagine che ho in mente prendono vita nel breve periodo di tempo necessario per la produzione. Mi piace lavorare in luoghi remoti o anomali. La galleria e il museo sono templi o cattedrali consacrati all'arte dove il lavoro rimane visibile in maniera permanente, all'esterno di quegli spazi sono stimolato a immaginare l'opera in un altro contesto,

l'opera diventa così un'apparizione che vive per un periodo di tempo limitato, confrontandomi/si con un risultato sconosciuto. È una specie di viaggio dove può prendere vita un nuovo aspetto dell'opera. In questo percorso, posso creare una distanza e sviluppare una visione più critica del lavoro. Realizzo i disegni di grandi dimensioni a casa e i disegni piu piccoli quando viaggio. I disegni sono poetici e fragili; mi piace la loro semplicità, l'atto arcaico del segno su una superficie, la complessità effimera di un disegno.

ah Qual è il bagaglio emotivo che un artista della tua generazione ha ereditato dall'Arte Povera? Quali le sfide?

pc L'eredità di una cultura millenaria come quella italiana e gli artisti del periodo successivo alla Seconda Guerra Mondiale sono, per me come artista, il punto di riferimento più forte. Ho iniziato a osservare l'opera di Lucio Fontana e Alberto Burri da bambino, sui libri di mio padre, e ho visto i dipinti di Caravaggio e Raffaello esplorando Roma da ragazzo. Burri, Fontana, Manzoni e le opere storiche dell'Arte Povera erano un terreno di immagini e sogni dove riuscivo a trovare un legame con la mia cultura e il mio ambiente familiare. Vedevo gli stessi oggetti o gli stessi materiali comuni durante le vacanze nella campagna toscana o per le strade di Roma. Tutto questo era così vicino, talmente interiorizzato e assimilato che la mia interpretazione delle loro opere era assolutamente libera e personale, andava oltre i dogmi e i manifesti artistici con cui mi sono

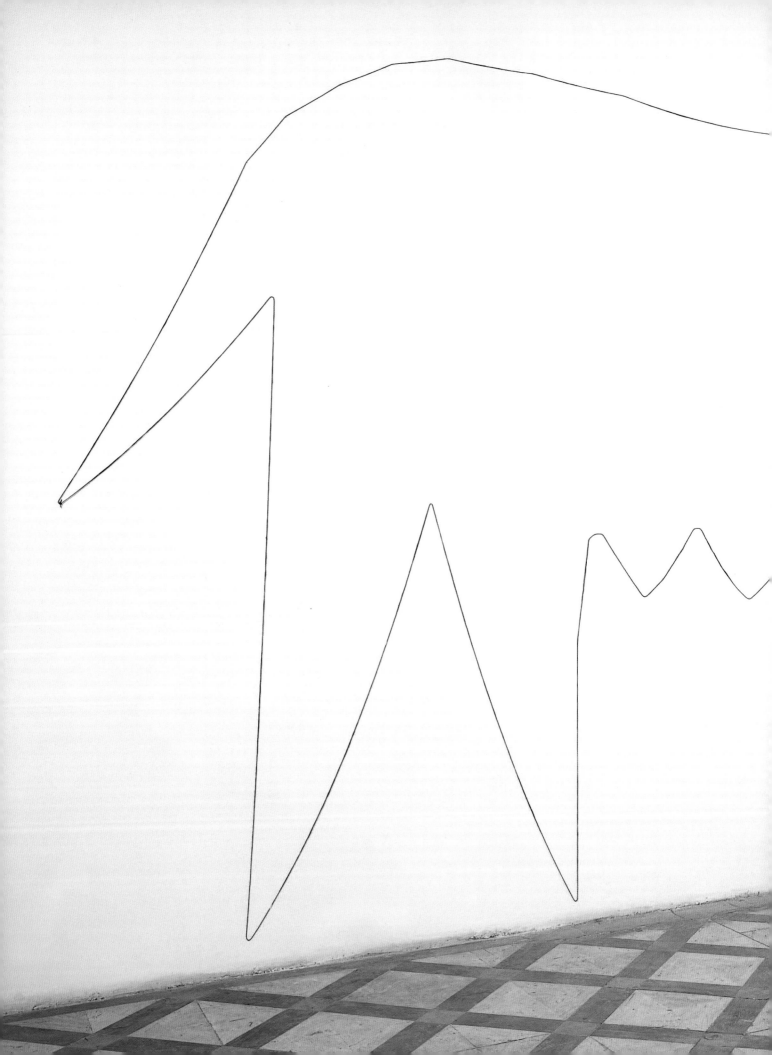

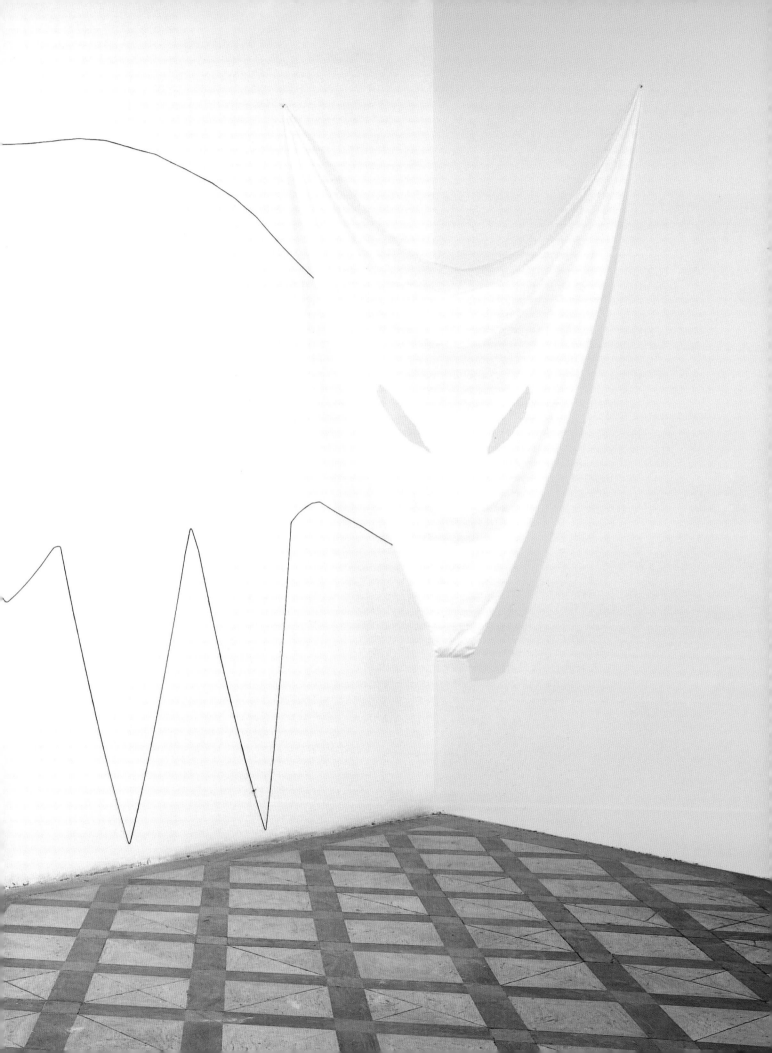

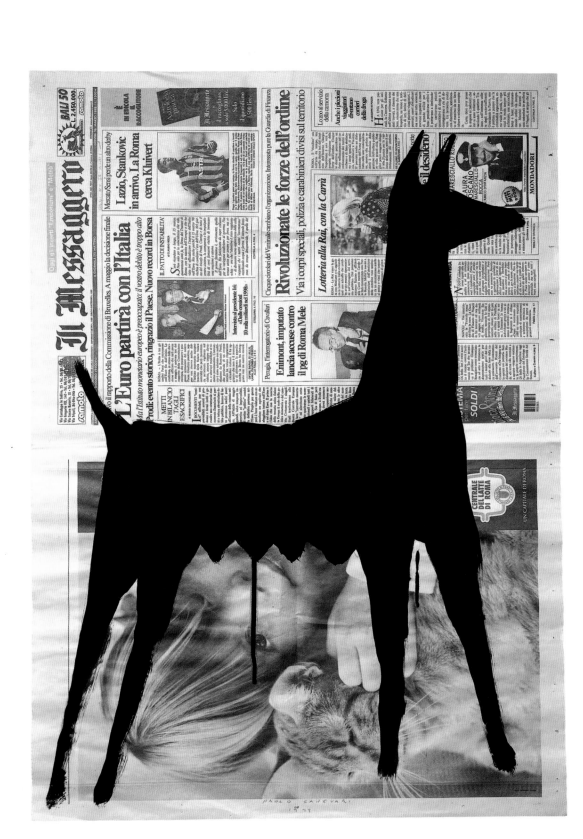

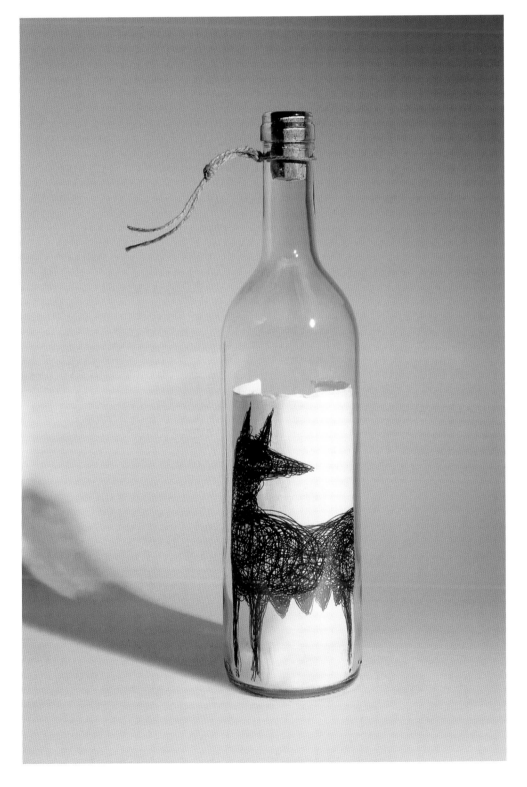

confrontato in seguito, nel corso della mia
formazione accademica. Probabilmente mi sono
formato un giudizio altrettanto indipendente sulla
land art e il minimalismo quando sono arrivato
a New York per la prima volta. Ricordo di essere
entrato nella "New York Earth Room" (earth = terra)
di Walter de Maria in Wooster Street e per colpa del
mio inglese approssimativo di aver frainteso il titolo
dell'opera. Avevo capito "New York Heart Room"
(hearth = cuore) e dunque per me era
assolutamente logico che quello fosse il cuore
di una città come la parte interna di un corpo:
un centro, dove regnava la calma e, dunque,
era possibile meditare sul caos all'esterno...
Considero questa libertà un elemento nella
concezione del mio lavoro. Non mi piacciono
i dogmi; provengo da una cultura e da
un'educazione cattolica che ne sono intrise.
Credo in un approccio democratico all'arte, in cui
il significato sta nell'equilibrio, nel rendere il lavoro
interpretabile. Attuando questo principio scatta
un meccanismo mentale che cattura e turba
lo spettatore. Il problema rappresentato
da un simile confronto diventa il pane quotidiano
per qualsiasi artista, sia che viva in una metropoli,
sia che viva in un luogo permeato di una cultura
tradizionale e dalla storia.
Probabilmente la coscienza di essere nato nello
stesso Paese dove sono nati Leonardo
e Michelangelo crea un senso di insicurezza
e di dubbio che rende il problema molto difficile...
Malgrado questo, sono loro i miei padri e le mie
madri e, come loro figlio, faccio parte della stessa
famiglia. Sta a me stabilire quale ruolo avere al suo
interno.

ah Negli Stati Uniti, il forte movimento del minimalismo
venne sviluppato da un gruppo critico, a volte noto
con il nome di post-minimalismo, che adottò
una logica simile ma un coinvolgimento più
marcato nel processo di realizzazione dell'opera.
Esiste una situazione analoga in Italia?

pc Il legame con i movimenti storici e l'influenza
che questi hanno sui giovani artisti sono una cosa
naturale. Se mi guardo indietro, vedo uno sviluppo
quasi fisiologico dell'arte. L'arte è un linguaggio
e definisce un periodo storico, ma questa definizione
a volte diventa chiara dopo molto tempo.
Noi consideriamo storici i movimenti precedenti,

ma in effetti da loro ci separa soltanto una manciata
di anni. Lo scopo di un giovane artista è osservare,
fare suo e sviluppare quanto lo ha preceduto.
Questo 'bagaglio' è il nostro legame storico
o geografico che è impossibile negare. Credo sia
salutare viaggiare o vivere all'estero e avere
un distacco fisico tra sé stessi e la cultura
del proprio Paese; superare i limiti. Questo aiuta
la ricerca e costringe l'artista a confrontarsi con
nuovi territori, nuove influenze e opinioni diverse.

ah Quando il P.S.1 organizzò la prima mostra di Arte
Povera negli Stati Uniti, i visitatori furono molto
sorpresi dalle opere.
Le parole utilizzate prima di allora per definire
l'Arte Povera erano state: "debole", "decorativa",
"graziosa" e "narrativa". Le opere della post-Arte
Povera in Italia ci perdono o ci guadagnano
da queste descrizioni?

pc Considero l'arte una metamorfosi perenne.
L'opera di tutti gli artisti è interconnessa. Niente
viene dal niente. La visione e l'interpretazione
possono cambiare col tempo. Nell'arte, l'idea
che abbiamo di un'opera di un artista spesso
si basa su una foto, una riproduzione o una
descrizione verbale. Credo ancora che l'opera debba
essere vista e che occorra il confronto dei sensi con
l'opera, perché da questo scaturiscono il pensiero,
l'emozione. Al tempo stesso, mi affascina l'idea che
spesso parliamo di cose che non abbiamo visto
o vissuto in prima persona e, così facendo, creiamo
una nuova immagine mentale virtuale. L'arte ha
il potere metafisico di creare un mondo immaginario.
Mi viene in mente l'incisione del rinoceronte di
Albrecht Dürer, basata su una descrizione scritta
dell'animale vero e proprio. Dürer non aveva mai
visto un rinoceronte in vita sua, eppure la sua opera
venne copiata per i tre secoli seguenti. Attraverso
l'esperienza visiva, quello che resta è il ricordo
di un'immagine che vive e cambia dentro di noi.
A mio avviso, a elevare la mente non è il possesso
fisico permanente, ma quello spirituale.

ah In molti lavori hai usato la gomma dei copertoni
e le camere d'aria, sia nei video sia dal vivo.
Pensi di continuare a usare questo tipo di materiale
per i tuoi futuri lavori?

pc Quando ho cominciato a usare camere d'aria
e copertoni, nel 1991, mi interessavano la banalità

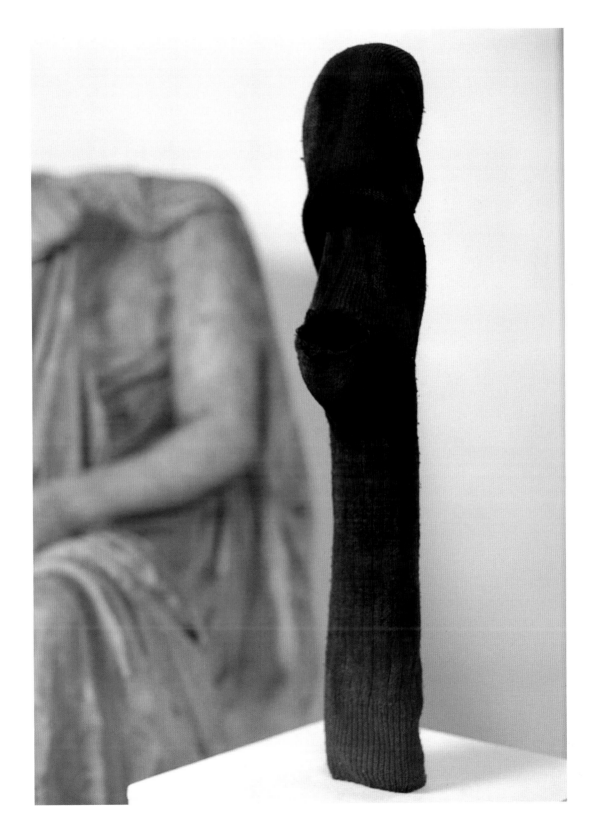

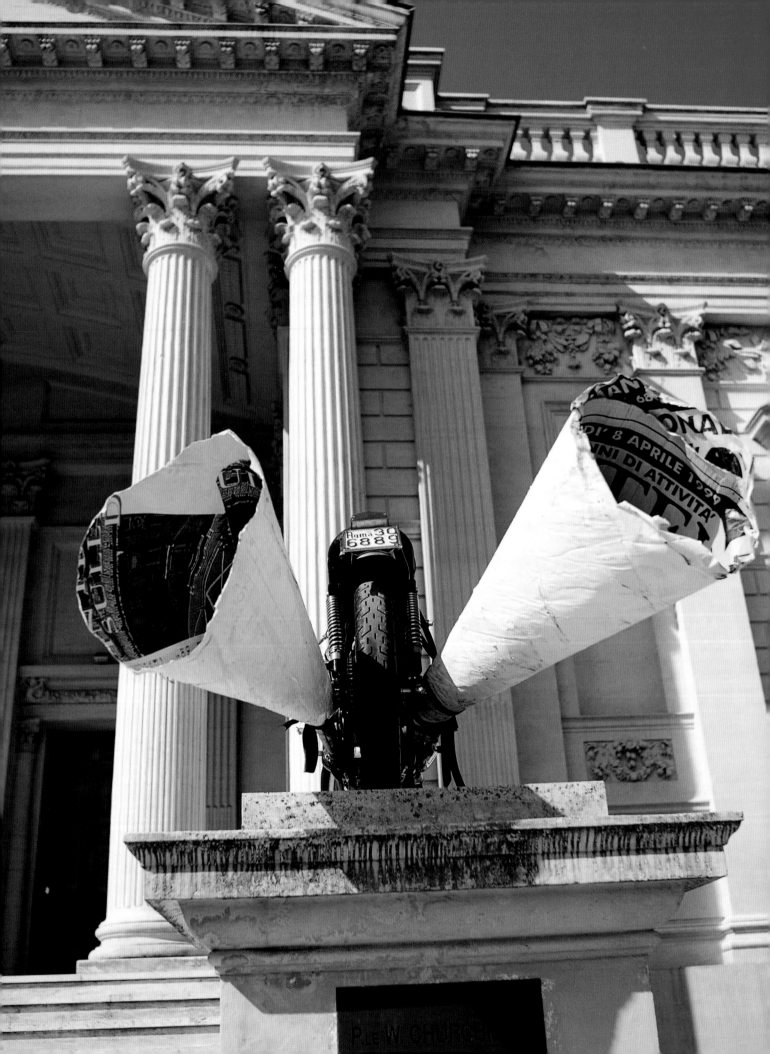

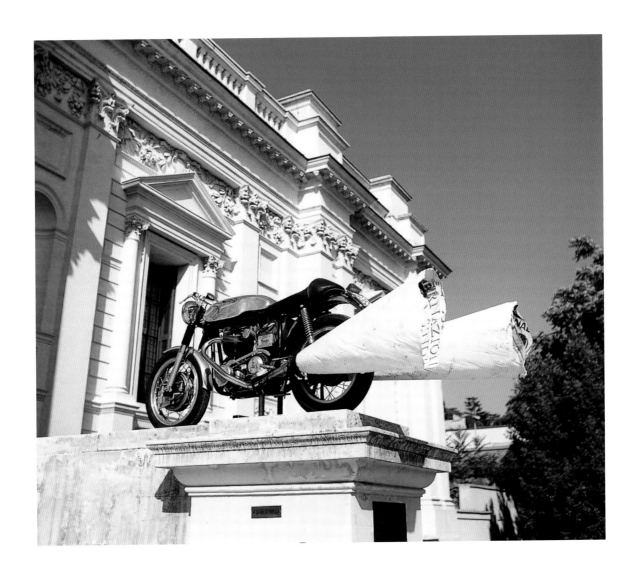

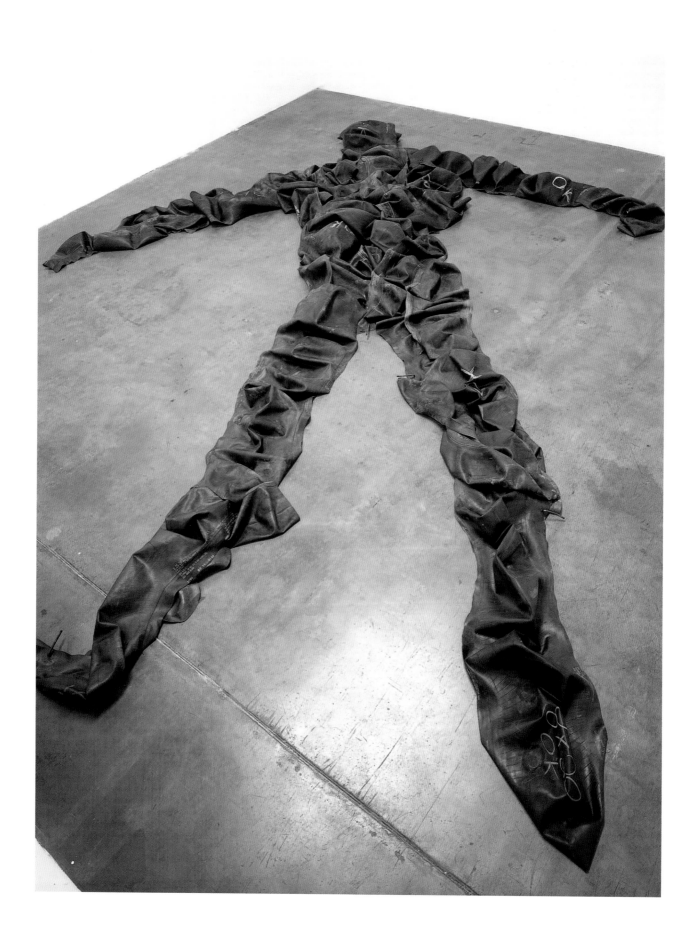

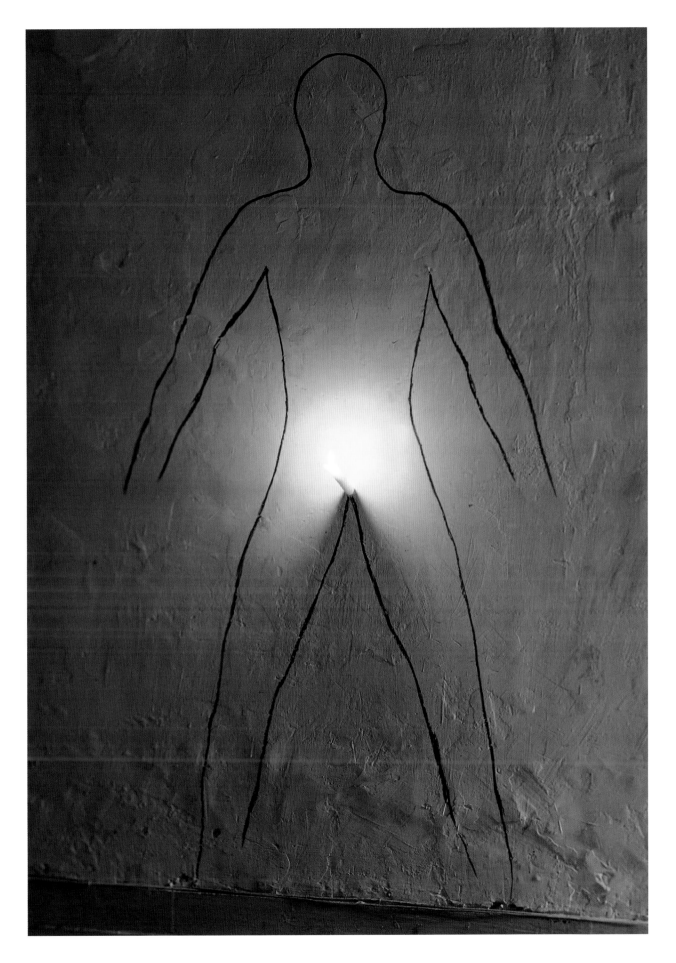

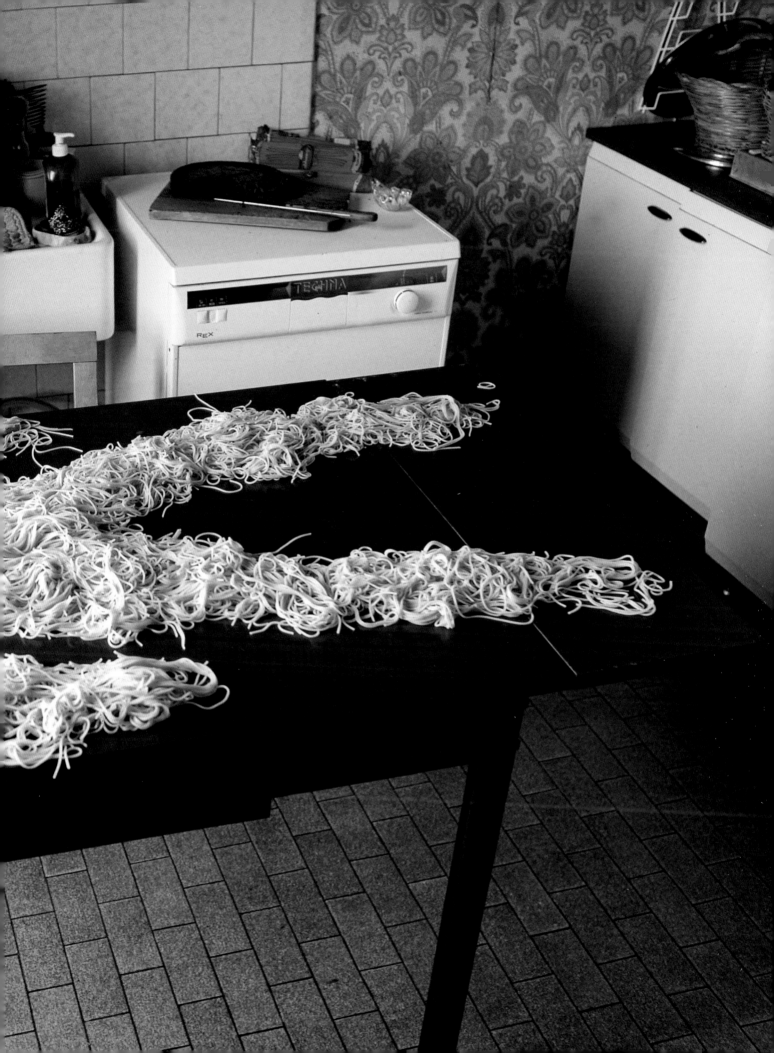

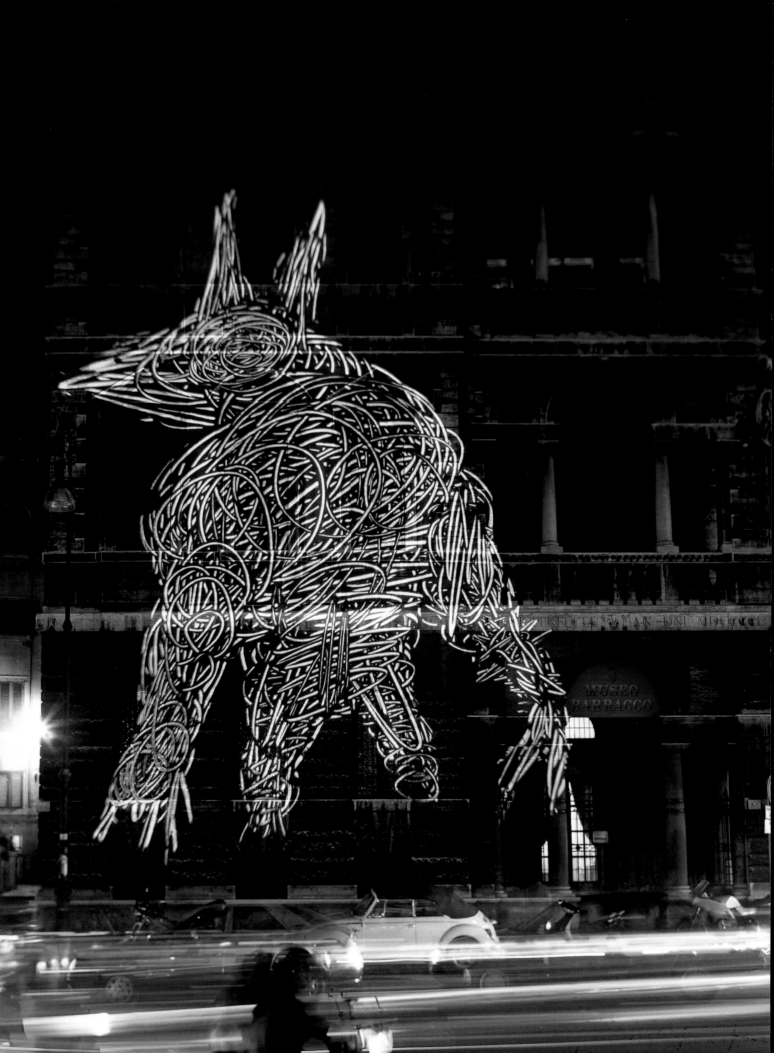

e la bruttezza della gomma e la complessità
di un confronto con un materiale del genere.
I monumenti della nostra società sono spesso
i resti, le rovine della distruzione, i fallimenti
piuttosto che le conquiste, il copertone è uno dei
simboli della decadenza della civiltà e dell'impero
occidentale, con tutti i suoi richiami ai conflitti
in nome del petrolio e alla difesa di un'economia
e di un benessere che si basano sul petrolio stesso.
In questo senso, c'è quasi un aspetto archeologico
nel copertone in quanto oggetto contemporaneo
che allude a un mondo in cui si vive in modo
frenetico e consumistico. Sono stato sorpreso dalla
potenza concettuale che esprime questo materiale,
è maggiore di quanto pensassi. Continuo dunque
a scoprire nuovi significati nel suo impiego.
Non vedo il copertone come una specie di marchio
di fabbrica o il 'mio' materiale. È solo parte
di una serie di icone e allusioni o simboli che
utilizzo nel mio lavoro.

ah I tuoi disegni di grandi dimensioni sono molto belli
ed è utile vederli in rapporto alle installazioni
o ai video. Come realizzi i disegni?

pc La tecnica e il supporto sono tradizionali, grafite su
carta. Ho una formazione accademica e ho studiato
disegno all'Accademia di Belle Arti e prima ancora
al liceo artistico. Per essere disegni le dimensioni
sono molto grandi, di solito uso fogli di carta
di oltre tre metri per tre, o di dimensioni anche
maggiori.
Mi sento a mio agio a lavorare con dimensioni tanto
grandi, il rapporto con il disegno diventa fisico,
diverso da quello intimo legato all'idea del disegno
come il primo segno, la prima nota di un'idea, la
concretizzazione e la visualizzazione di un pensiero.
Mio nonno era un pittore e creava grandi
composizioni per affreschi e mosaici, molte sue
opere si vedono in edifici e luoghi pubblici a Roma,
le dimensioni e la rappresentazione delle sue figure
curiosamente somigliano molto alle mie.
Se per molto tempo non ho sfruttato le tecniche
accademiche e la mia abilità in tal senso, negli anni
Novanta ho fatto disegni di grande formato
utilizzando una penna a sfera nera. Si trattava
di una ricerca sulla mia infanzia e le amplificazioni
di incubi legati a essa. Le figure erano sagome
simili a giganteschi scarabocchi affiorati dai miei
ricordi. Negli ultimi anni ho cominciato a disegnare

regolarmente con la grafite su carta e i disegni
sono attinenti ai video e alle installazioni.
A volte il disegno funge da bozzetto per il video
successivo, a volte segue il video; comunque
li considero una produzione indipendente,
autonoma. Fare disegni di grandi dimensioni
per me implica coinvolgere il corpo, impegnarmi
in un atto intimo che si trasforma in un'esperienza
fisica, una presenza con cui devo stabilire
un rapporto e che è impossibile evitare.

ah Questo è un buon momento per fare arte?

pc L'arte è un esercito che porta luce. Credo nell'arte
come opportunità per l'etica e la coscienza.
Il sistema vuole incorporare l'arte, non vuole che
abbia una forma inquietante, ma che sia piacevole
a livello estetico. La piccola incisione di Goya
Il sonno della ragione genera mostri è un esempio
di come un'opera d'arte sia in grado di cambiare
radicalmente il mondo. L'arte ha un valore
contemporaneo che va oltre il momento e il periodo
storico in cui è stata prodotta. Immagino che
ai suoi tempi Caravaggio fosse cosciente che usare
come modella una prostituta incinta, morta,
per dipingere la Madonna nel quadro *La morte della
Vergine* non fosse esattamente quello che
il Vaticano desiderava. Sono nato in questa epoca
e sento che il privilegio di essere un artista è
una responsabilità. È questo che mi piace fare
nel periodo storico in cui vivo. Non c'è mai stato
un momento migliore o peggiore.

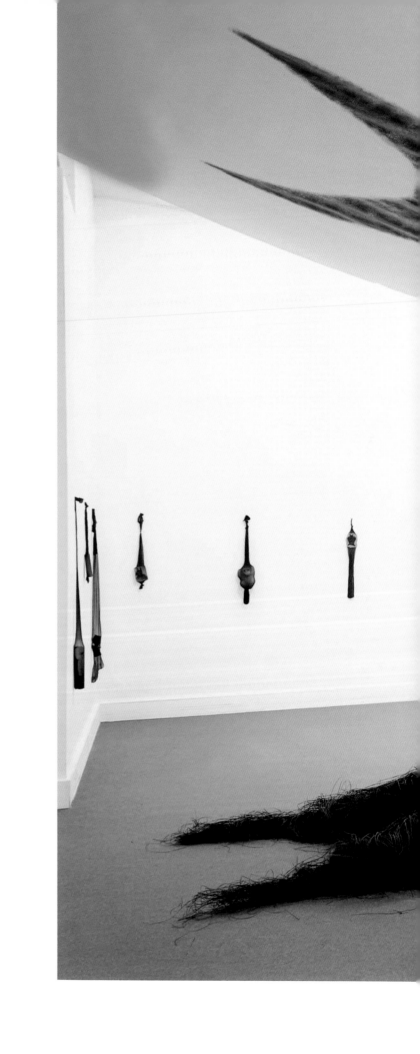

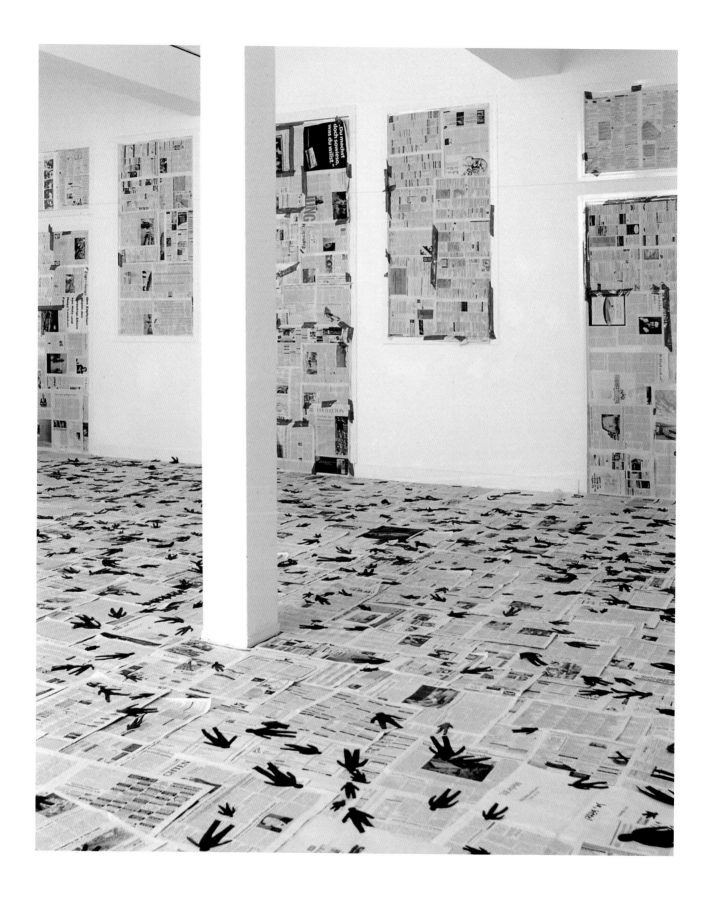

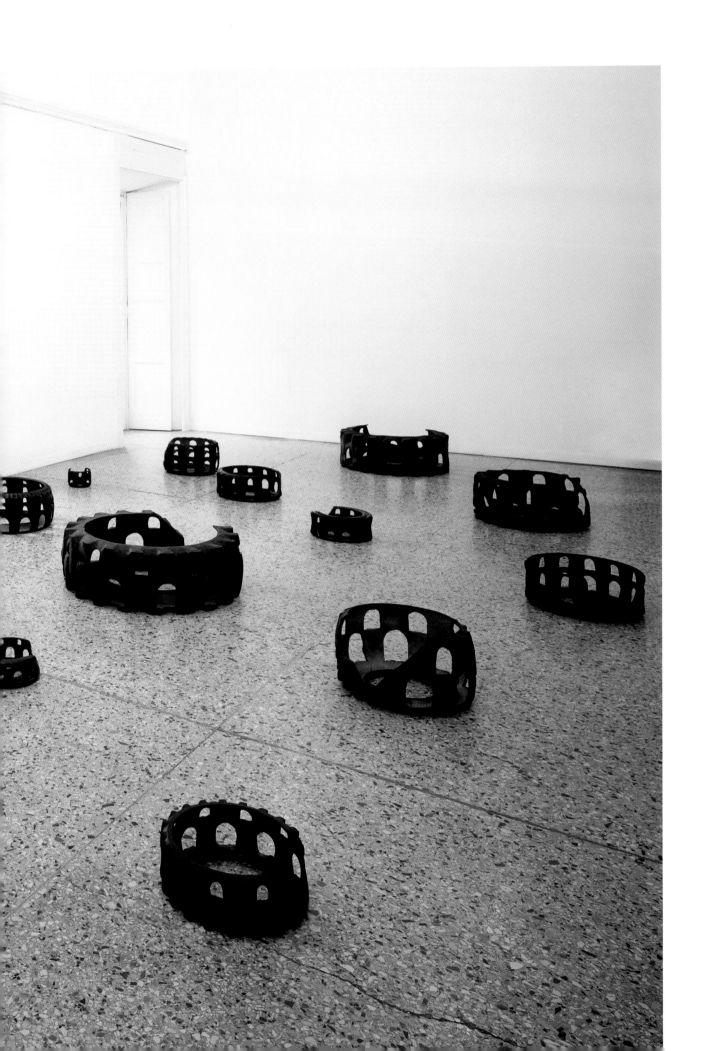

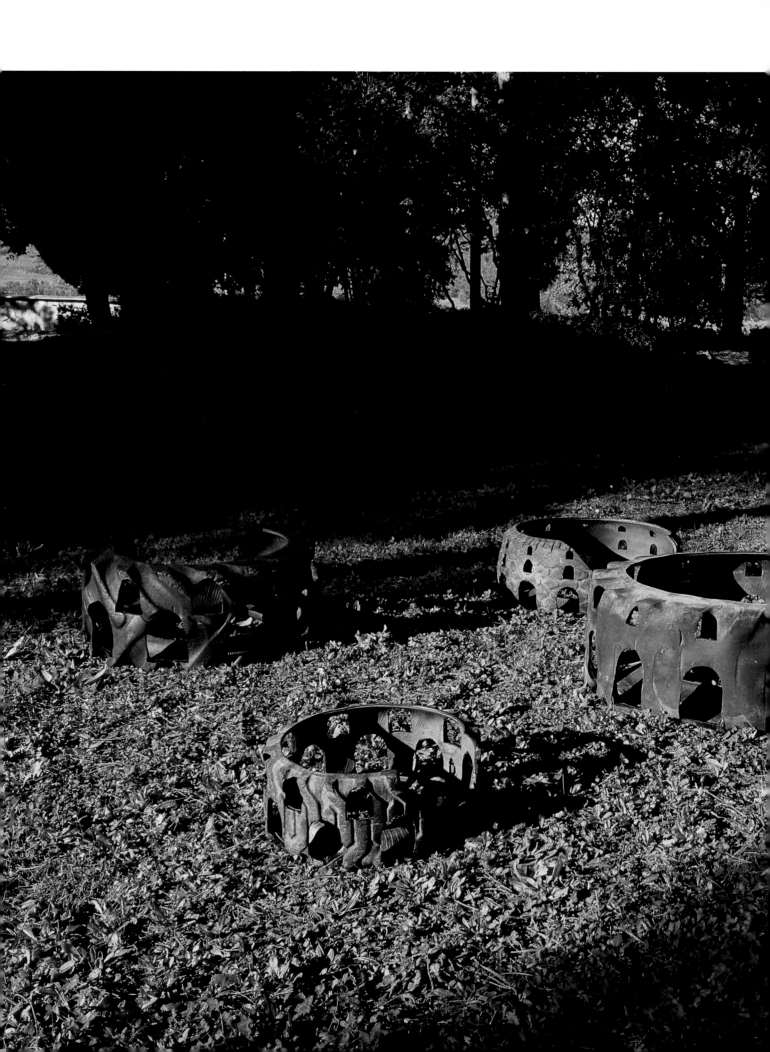

KLAUS BIESENBACH **INTERVISTA A PAOLO CANEVARI**

kb Nei tuoi ultimi lavori affronti spesso il pericolo fisico, la violenza e la morte, senza tuttavia visualizzarli direttamente. Un copertone brucia come un anello di fuoco e un cane viene tenuto alla catena in galleria, quindi parte di quella scena diviene inavvicinabile, senza che ci sia mai un vero pericolo. Quanto è importante per te questa forma di sintesi?

pc L'educazione che ho ricevuto mi ha permesso di avere una visione completa della realtà e della storia. Roma è stata la culla di diversi stili e testimone di continui mutamenti storici. Ha ispirato nei secoli gli artisti a tradurre questa ricchezza attraverso una sorta di prodotto riassuntivo, seppure profondamente significativo, un po' come avviene quando si leggono diversi libri contemporaneamente. In tal senso, non vedo la differenza tra un pezzo di marmo e un copertone, che, a mio avviso, appartengono alla stessa cultura e condividono la stessa intensità. Quanto alla visione cui mi riferivo, Pasolini e Caravaggio sono due esempi che mi vengono subito in mente. Ciò che più mi interessa è l'idea di un gesto poetico che vada oltre un approccio formale. Un cane diviene non solo la presenza di un simbolo o di un'icona, ma della loro complessità nell'ambito di un determinato contesto. In tal modo, un cane non è più solo un cane. In fin dei conti, non credo che Courbet intendesse dipingere *L'origine del mondo* solo come un nudo...

kb Caravaggio e Pasolini diedero forma a una realtà carnale, semplice, compiuta. La loro opera ha influenzato gli artisti italiani della tua generazione? Rammento di averti sentito parlare dell'uccisione di Pasolini...

pc La mia generazione si trovò in un periodo di confusione sociale e politica alla fine degli anni Ottanta, quando venne abbattuto il muro di Berlino. In quel periodo l'Italia passò da quarant'anni di governo democristiano a un governo di destra che si spacciava per Socialista... Mi sentivo orfano. Come molti altri, sono cresciuto senza una figura di riferimento intellettuale più matura da prendere a esempio. Pasolini morì quando avevo dodici anni. Non mi rendevo conto della sua importanza, ma ricordo chiaramente la notte in cui io e mio padre arrivammo a casa di un nostro amico, lo scrittore Andrea Camilleri, per fargli visita. Quando ci aprì la porta, Camilleri guardò mio padre e disse: "Pasolini è morto".

Il realismo di Caravaggio è paragonabile al neorealismo nel cinema italiano; ma il legame più importante è la profonda conoscenza della storia dell'arte che Pasolini riuscì a trasmettere nei suoi film, da Mantegna e Caravaggio a Rosso Fiorentino e Pontormo, figure che Pasolini riteneva simili per la loro umanità e semplicità poetica in contrapposizione alla sua educazione cattolica. Tutto questo contribuì a creare la struggente visione della sua opera.

Amo Pasolini, la sua immaginazione, la sua libertà nell'uso del vocabolario della tradizione italiana e il forte legame che lo univa a essa, la sua critica al cattolicesimo e alla perdita della verità e dei valori che ne fanno parte. Amo Pasolini perché metteva in discussione la sua stessa educazione piccolo borghese. In lui vedo qualcuno che, come me, era interessato alla somma di queste contraddizioni.

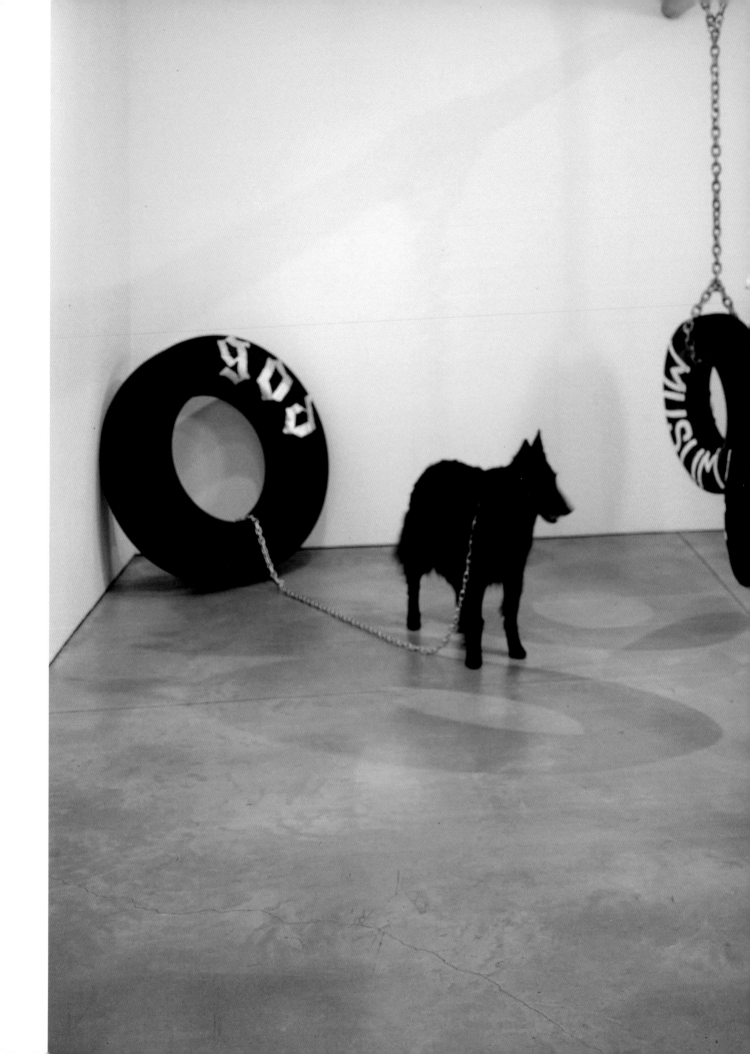

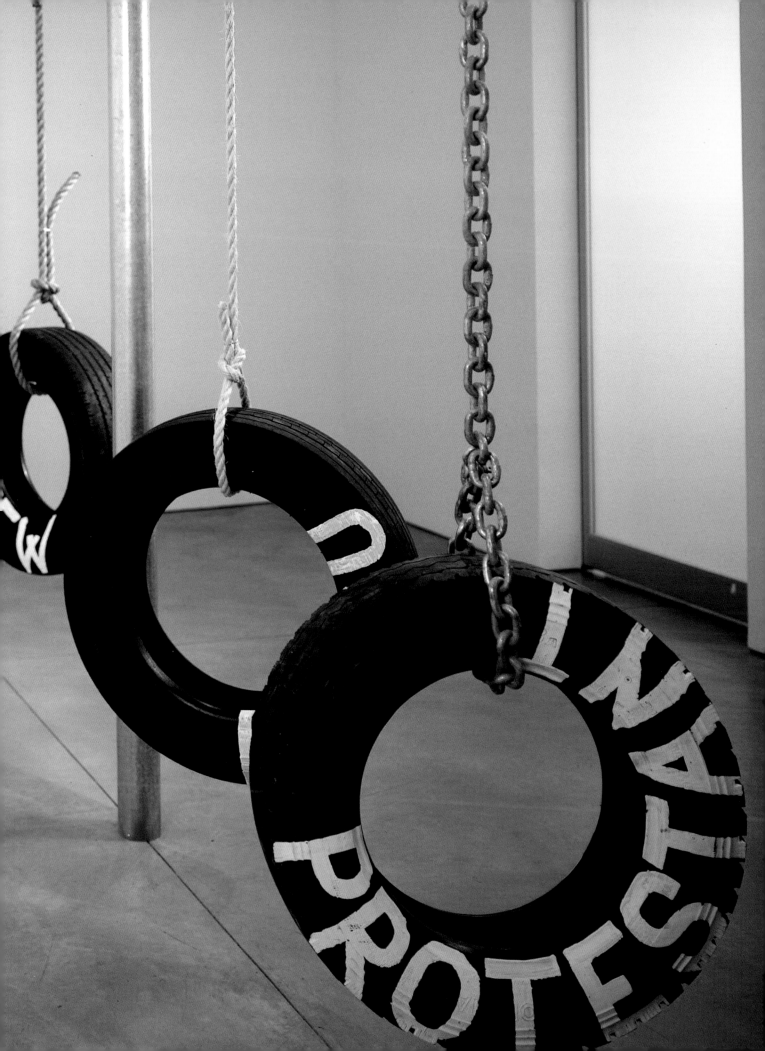

kb Se consideriamo ciò che la pittura e la scultura hanno rappresentato nel corso dei secoli, il tuo approccio tematico sembra allineato in modo piuttosto tipico ai temi dell'arte visiva. Ma se consideriamo la produzione artistica degli ultimi quindici anni, la tua opera appare molto seria, minacciosa. Come mai ti concentri su queste scene di vita e di morte? Dipende dal nostro clima politico attuale?

pc Mi considero fortunato a vivere in questo periodo storico e a essere consapevole dell'importanza dell'arte come opportunità politica di porre interrogativi. La vita e la morte fanno parte della nostra condizione di esseri umani e sarebbe miope non considerare questo un dato di fatto. Diverso è essere coscienti di questo. Ogni artista viene messo alla prova dal proprio senso di responsabilità nei confronti della società e di sé stesso. Per me lo stimolo è rappresentato dal duplice senso che un'opera d'arte è in grado di offrire, quello apparente e quello più profondo. Non perdere di vista questa responsabilità nell'ambito di una visione più generale... questo è il mio obiettivo. Come artista, voglio confrontarmi con il declino e la decadenza della società occidentale, perché ne sono parte e non posso fingere di essere innocente.

kb Hai studiato a Roma, la città che notoriamente ha subìto la transizione da capitale del mondo occidentale durante l'Impero romano a destinazione turistica e città moderna dei giorni nostri. Ora vivi a New York. Come artista, che cosa ti spinge maggiormente a vivere qui, in questo momento?

pc C'è una forte somiglianza tra la Roma antica e New York. Roma è stata per secoli la città in cui hanno vissuto imperatori e pontefici; artisti da tutto il mondo vi confluivano per essere parte di un momento storico e culturale determinante, dando origine a un capitolo irripetibile nella storia. Così New York è oggi la capitale del mondo dell'arte, grazie a una società moderna e cosmopolita, con tutte le sue contraddizioni e la straordinaria energia che un tale miscuglio può innescare. Ho l'impressione di vivere alla fine di un'èra, nella fase di decadenza di un impero agonizzante. Davanti ai nostri occhi si stanno consumando il fallimento e il dramma di un grande ideale democratico. Per l'artista vivere in una società tormentata è, a mio avviso, un preciso

dovere; solo lì può essere parte attiva del cambiamento ed esserne testimone. Il distacco dalla realtà e dai suoi risvolti negativi avviene solo quando mi confronto e mi misuro con essa.

kb Che cosa significa essere un artista politico oggi?

pc Testimoniare il tormento della società contemporanea occidentale. E farlo senza utilizzare il linguaggio o l'immaginario politico. Nell'arte contemporanea vedo molti esempi di questo utilizzo, ma qualsiasi immagine tratta dai giornali o dalla televisione può essere ed è normalmente molto più forte. La sfida è creare nell'arte una realtà più forte della realtà stessa per dare al pubblico un diverso punto di vista nel quale condividere la mia visione. In questo senso, che Matisse dipingesse fiori durante la Seconda Guerra Mondiale o che Picasso rappresentasse la violenza della guerra civile in *Guernica* diventano entrambi atti sovversivi.

kb Goya rappresentò i disastri della guerra in modo completamente innovativo, comunicando l'orrore della violenza umana. Oggi guardiamo le immagini della guerra in Iraq e della "guerra al terrore". Le nuove tecnologie rendono possibile una forma democratica di comunicazione visiva. Le persone comuni, i soldati, le vittime, chiunque con le telecamere dei cellulari o una piccola macchina digitale può registrare immagini e diffonderle in tutto il mondo via Internet. Quanto ti senti privilegiato, come artista, a essere un professionista, invece, nella creazione di immagini? E quanto ti senti responsabile, come artista, per le immagini che saranno rese pubbliche?

pc La disponibilità di nuove tecnologie ha avuto un profondo impatto sulla società. Nell'arte visiva qualche anno fa guardavamo le tecnologie con altri occhi. Fare un video avrebbe definito chi lo faceva un "videoartista", mentre oggi il mezzo specifico non è più importante. Chiunque è in grado di usare un video o una macchina fotografica senza doversi preoccupare dei costi o di particolari esigenze tecniche. Questo crea un senso di libertà e di sicurezza sconosciuto prima d'ora e quindi un numero enorme di artisti ha saputo cogliere questa possibilità e ha cominciato a produrre fotografie e video. Secondo me è stimolante che ci siano così tanti artisti e così tante persone che lavorano con i nuovi mezzi di comunicazione,

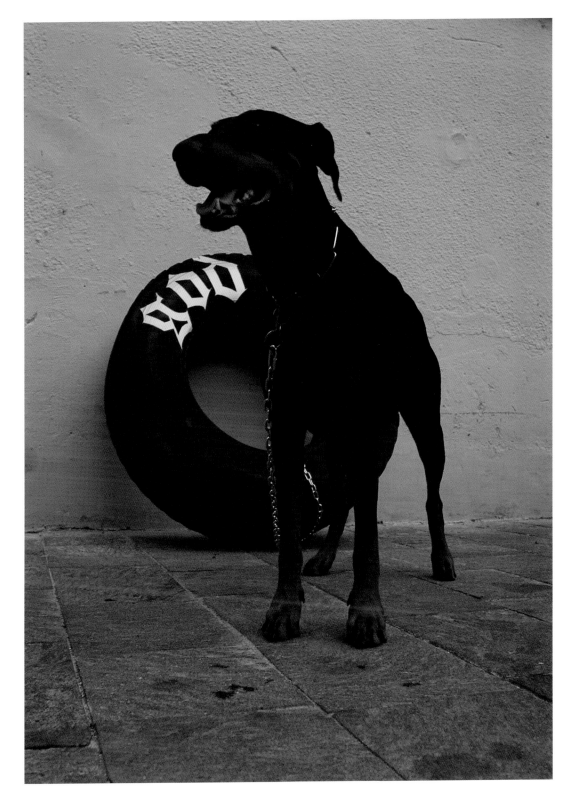

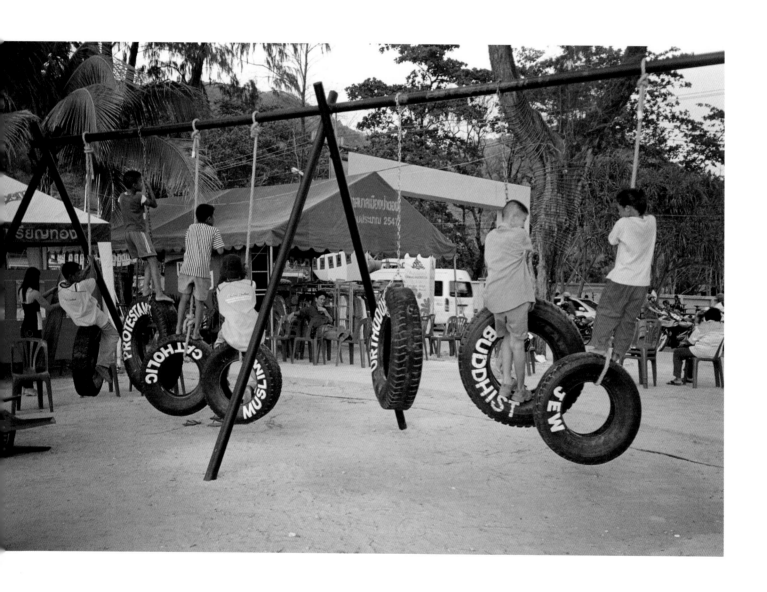

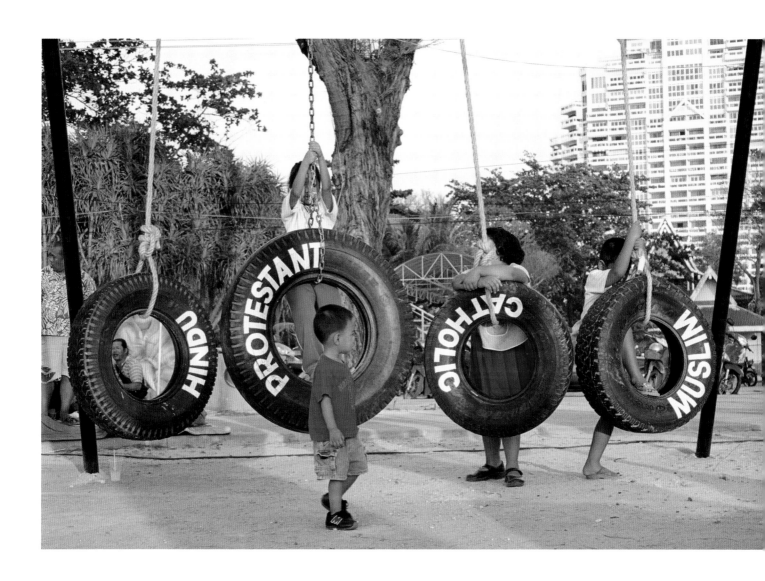

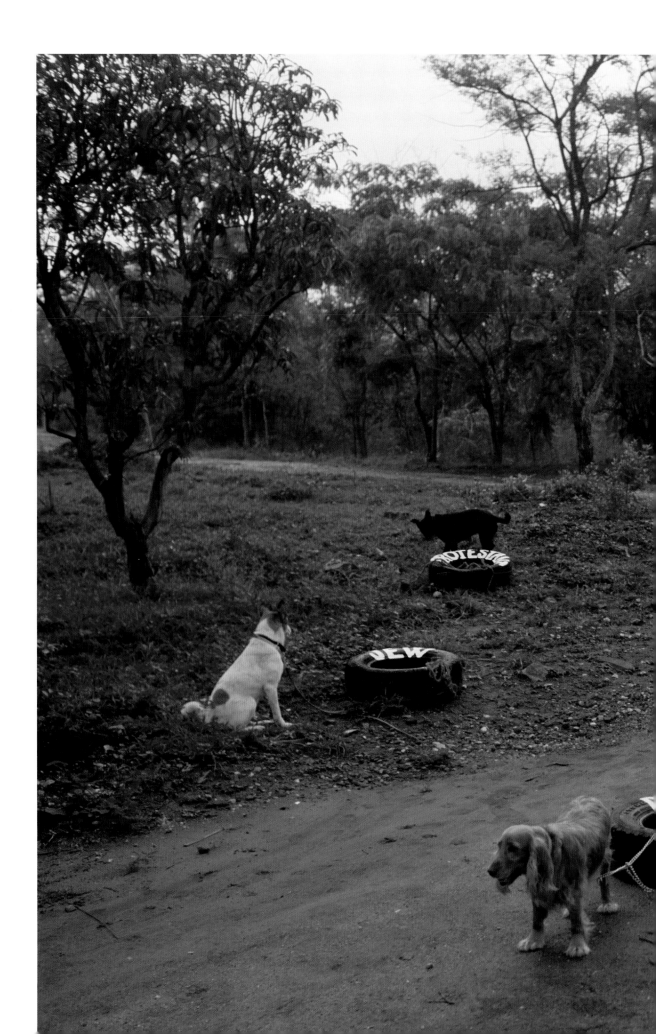

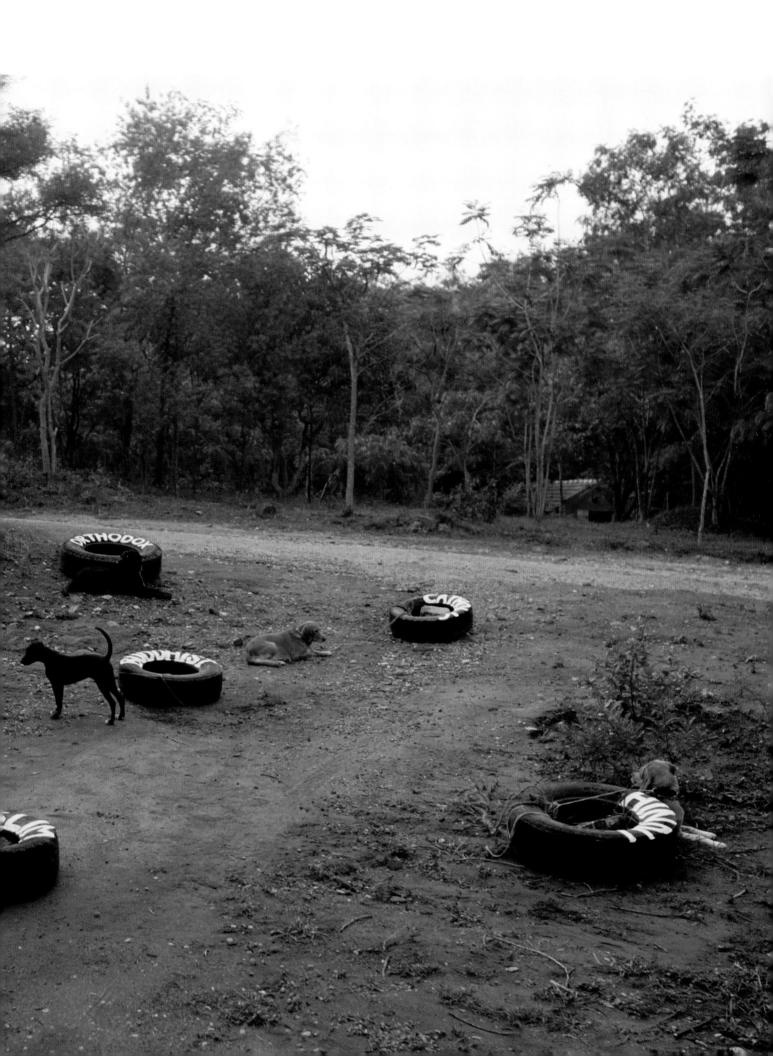

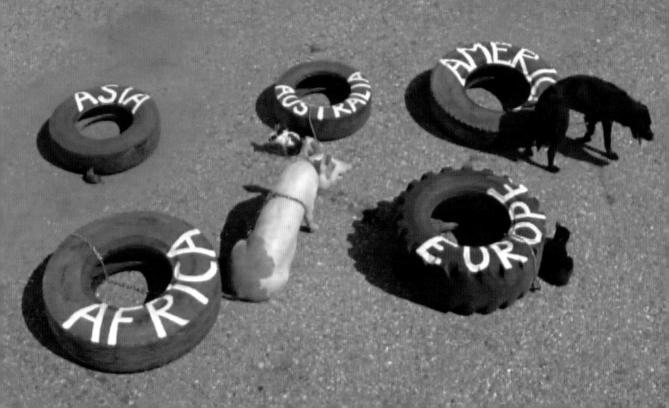

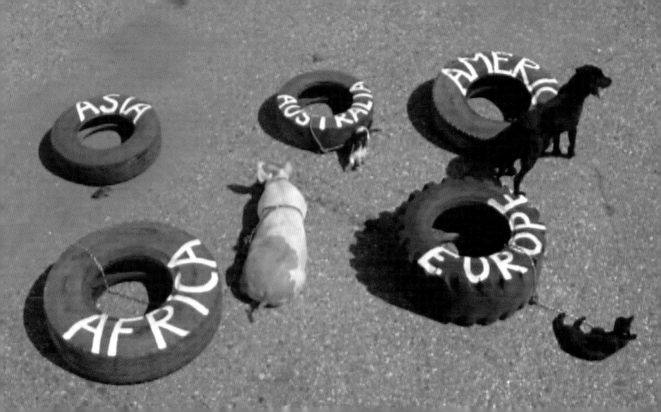

anche se dal mio punto di vista ciò rende la cosa ancora più problematica! Pensare di creare un'immagine che riesca a emergere rispetto a tutta la contaminazione visiva in circolazione non è ambizione da poco. Come artista, penso che questo privilegio sia una mia responsabilità. Se guardo indietro, vedo un numero infinito di ingiustizie. Quello in cui viviamo oggi è un massiccio sistema di informazione che ci dà l'illusione di sentirci responsabili e di condividere il dolore, la pena degli altri ma allo stesso tempo ci desensibilizza fino a farci vivere tali esperienze con un'indifferenza passiva. In questo mondo, il ruolo dell'artista è simile a un virus che mette in pericolo l'intero sistema. L'arte è la prima linea dove sono combattute le battaglie per la coscienza e l'educazione. Durante la Rivoluzione Francese, Géricault dipinse le teste tagliate dei condannati a morte, lasciando una cruda e poetica lettura di quanto era successo.

kb Ultimamente in Italia è stata creata molta nuova arte di un certo interesse. Vista dagli altri Paesi europei e dagli Stati Uniti, l'Italia sembra un Paese straordinario, meraviglioso, un museo a cielo aperto, ma con un Governo completamente corrotto, pilotato dai media e con una popolazione che si intende di cibo, design e moda. Come convive un artista con questo *cliché*? E come convive un artista con l'incredibile ricchezza culturale che l'Italia offre, dalla Cappella Sistina all'Arte Povera?

pc Ognuno di noi è nato nell'ambito di una cultura che può dare o togliere molto. Buona parte del mio lavoro affronta questo aspetto: *cliché*, pregiudizi, immagini o icone che sono parte della cultura popolare. Focalizzarsi su questa idiosincrasia è la chiave per comprendere e mettere in discussione il significato del *cliché*. Mio padre è un artista, mio nonno era un pittore, suo fratello era uno scultore e il mio bisnonno era anche lui un pittore. Mio nonno e suo fratello lavorarono durante il regime fascista e crearono grandi opere d'arte. Io sono figlio di una particolare cultura e sono convinto che le sue colpe così come i suoi meriti siano di grande ispirazione per un artista. Rinnegare le proprie radici e la propria provenienza geografica è un errore. Enfatizzare e analizzare questi aspetti è il modo per trasformarli e superarli.

La ricchezza artistica dell'Italia rappresenta per me un fardello, un confine, una lotta, ma anche un ampio orizzonte oltre il quale posso vedere i risultati straordinari ottenuti dagli artisti nel corso dei secoli. Il mio legame con loro è rappresentato da un'eredità e un'affinità che scorrono nelle mie vene. La traduzione contemporanea di questa tradizione è ciò che io posso offrire.

kb Ho incluso una delle tue ultime opere nella mostra *Into Me/Out of Me* e nel relativo catalogo. Quanta fisicità c'è nei nostri tempi? A volte penso che la tua opera sia influenzata anche dal linguaggio della cultura motociclistica. L'immagine del teschio è oggi onnipresente anche nella moda. I poteri purificatori, minacciosi e distruttivi del fuoco sono tanto affascinanti quanto letali. La nostra immagine dell'inferno è permeata dall'iconografia cristiana, ma anche dalla cultura pop cinematografica. Ci sono finzione e documentazione, paura e immaginazione, esperienza e testimonianza. Quali sono le immagini che hanno maggiore impatto su di te? Quelle artefatte, costruite, o ciò che vedi accadere nel mondo?

pc Il mio lavoro ruota attorno a immagini popolari, icone o nomi religiosi, la banalità di un oggetto come un copertone o un animale; simboli che hanno interpretazioni diverse in culture diverse. Per me un teschio è parte della cultura motociclistica e del linguaggio della moda tanto quanto delle catacombe di Roma o della scultura barocca. La mia formazione all'interno del patrimonio classico e contemporaneo ha alimentato questa visione d'insieme. Un teschio che brucia rievoca la nostra idea collettiva di inferno o di purificazione influenzata da religioni diverse, dal cristianesimo al buddismo e all'induismo. Il fuoco e l'atto di bruciare un oggetto possono essere interpretati in modi diversi: penso al Ku Klux Klan, ai libri bruciati durante il nazismo, alla leggenda dell'imperatore Nerone che incendiò Roma... tutti questi esempi vengono alla mente solo per un semplice atto arcaico. Molti artisti hanno lavorato con l'idea del fuoco. Io preferisco offrire qualche suggerimento, ma non un'interpretazione univoca, penso che un'opera viva di vita propria e un'opera d'arte dovrebbe comunicare a vari livelli in modo democratico, senza atteggiamenti dogmatici. Il cervello

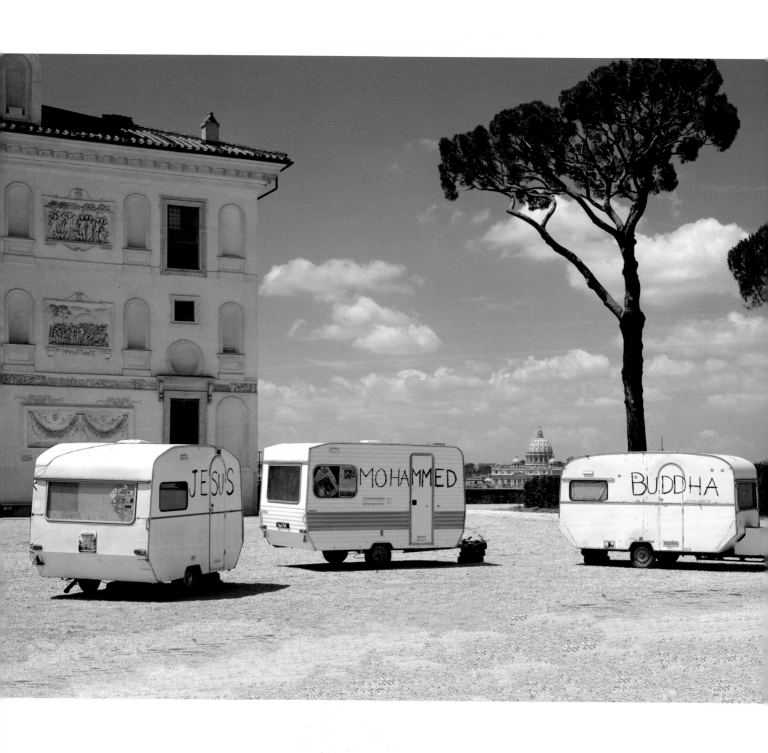

è una spugna che assorbe un'enorme quantità di informazioni. Stravolgere i preconcetti e le conoscenze preordinate immagazzinate per creare un'opera d'arte significa, a mio avviso, mescolare questi elementi in un frullatore mentale e dar loro un senso totalmente nuovo.

kb Susan Sontag ha descritto lo stato "di guerra" non solo come uno spettacolo visivamente inquietante, ma anche come una scena maleodorante e particolarmente rumorosa. Sei mai stato in una zona di guerra? E qual è la funzione dell'arte in un'epoca in cui non solo le immagini della ex Jugoslavia e del Ruanda sono ritrasmesse dai media, ma anche Internet è pieno di testimonianze di corpi mutilati e della inimmaginabile distruzione di vite umane, attraverso atti di violenza?

pc Ultimamente parte del mio lavoro si è svolto in città o località che hanno subíto bombardamenti.

Oppure il mio stesso lavoro è collegato all'icona della bomba. Ho un ricordo nitido di Susan Sontag che mette in scena *Aspettando Godot* di Samuel Beckett a Sarajevo quando la città era assediata. L'idea che la violenza e la distruzione possano essere sconfitte dall'arte se non fisicamente, almeno mentalmente, è straordinaria. Il silenzio non fa più parte della nostra epoca. Il silenzio è l'essenza della meditazione e dell'illuminazione. Uno dei motivi per cui ho girato senza sonoro la serie dei video *Burning* deriva da questa necessità. L'arte come riflessione sulla natura umana dovrebbe essere un'alternativa decisiva al forte messaggio che la violenza è capace di imporre. Questa non dovrebbe essere un'affermazione, ma solo parte di un interrogativo più ampio. Per citare Beckett, "trovare una forma che ordini la confusione, questo è oggi il compito dell'artista".

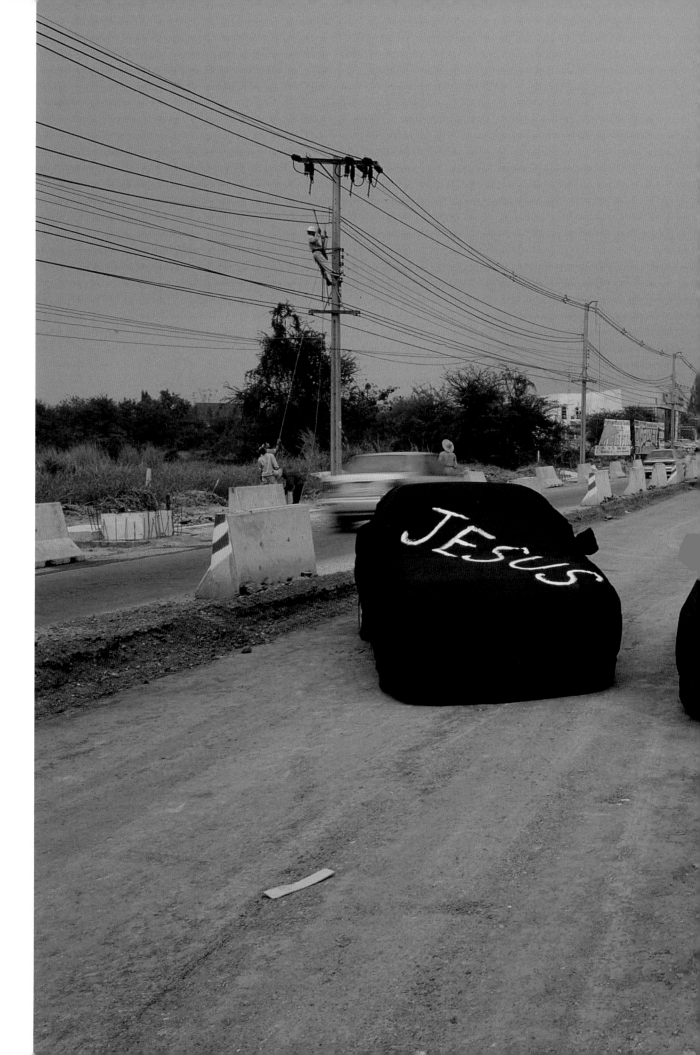

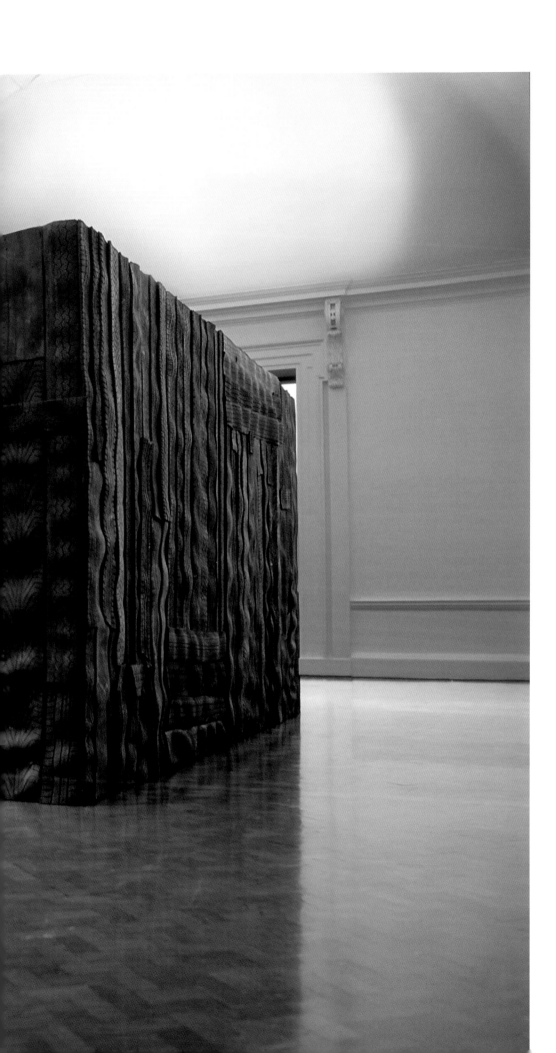

kb Considering what painting and sculpture have pictured over the centuries, your thematic approach seems very typically aligned with the motives of visual art. But looking at the art of the last 15 years, your work looks very serious and threatening. Why are you focusing on these scenes of life and death? Does it have to do with our current political climate?

pc I consider myself lucky to live in this period and be aware of the importance of art as a political opportunity to raise questions. Life and death are parts of our states as human beings and it would be selfish not to consider that as a fact, but to be conscientious about it is a great distinction. Each artist is challenged by his/her sense of responsibility toward society and him/herself. For me the challenge is represented by the duality of meaning that a work of art can give – both what one sees and what lies deep within. To maintain that responsibility visible inside a general view… that is my goal. As an artist I want to face the decline and decadence of Western society because I'm part of it, and I cannot pretend to be innocent.

kb You studied in Rome, the city that famously transitioned from the capital of the Western world during the Roman Empire to a contemporary tourist destination and modern city. Now you live in New York. What inspires you most as an artist to live here now?

pc There is a strong similarity between ancient Rome and New York. For centuries Rome was the city where Emperor and Popes lived; artists all over the world gathered there to be part of a cultural and historical moment, creating a unique moment in history, in the same way that New York is now the capital of the art world because its modern cosmopolitan society with all the contradiction and the amazing energy that such a mixture can generate. I feel like I'm living at the end of an era, during the decadence of a collapsing empire. The failure and drama of a great democratic ideal is happening right in front of us. To live in a disturbed society is for me a duty for the artist; only there can the artist actively participate in the change, and be a witness of it. The detachment from reality and its negative aspects happens only when I confront and measure myself within it.

kb What does it mean to be political as an artist today?

pc It means attesting to the torment of contemporary Western society. I don't think that in order to be political or declare a political intention one must use political language or imagery. In contemporary art I see many examples of this, but any picture out of a newspaper or television can be and usually is much stronger. The task is to create in art a reality stronger than reality itself, to give a new perspective to the viewer, and to share my vision. In this way Matisse painting flowers during the Second World War or Picasso representing the violence of the Civil War in *Guernica* are both subversive acts.

kb Goya captured the disasters of war in a way that was groundbreaking in communicating the terror of human violence. Today we look at images of the Iraq war and the "war on terror." New technology makes possible a very democratic form of picture-making. People, soldiers, victims, and bystanders have cameras in their cell phones and can distribute the pictures they just made widely over the Internet. How privileged do you feel, as an artist, to be a professional image-maker? How responsible do you feel as an artist for those images that will be made public?

pc The availability of new technologies had a profound impact on society. In visual art a few years ago we were looking at technologies with a different eye. Making a video would have defined you as a "video artist," whereas nowadays the specific medium is no longer important. Anyone can use video or a camera without being worried about cost or technical demands. That creates a sense of freedom and confidence that was unknown before, and therefore an enormous number of artists have embraced that possibility and started to produce photographs and videos. I feel challenged by the fact that there are so many artists and so many people working with new media, and that makes it even more problematic! To come up with an image that cuts through all the visual pollution is a serious matter. As an artist I think that that privilege is our responsibility. If I look back I see countless numbers of injustices. What we live in today is a massive information system that gives us the illusion of being responsible and sharing the sorrow, but at the same time desensitizes us to the point where we live in passive indifference.

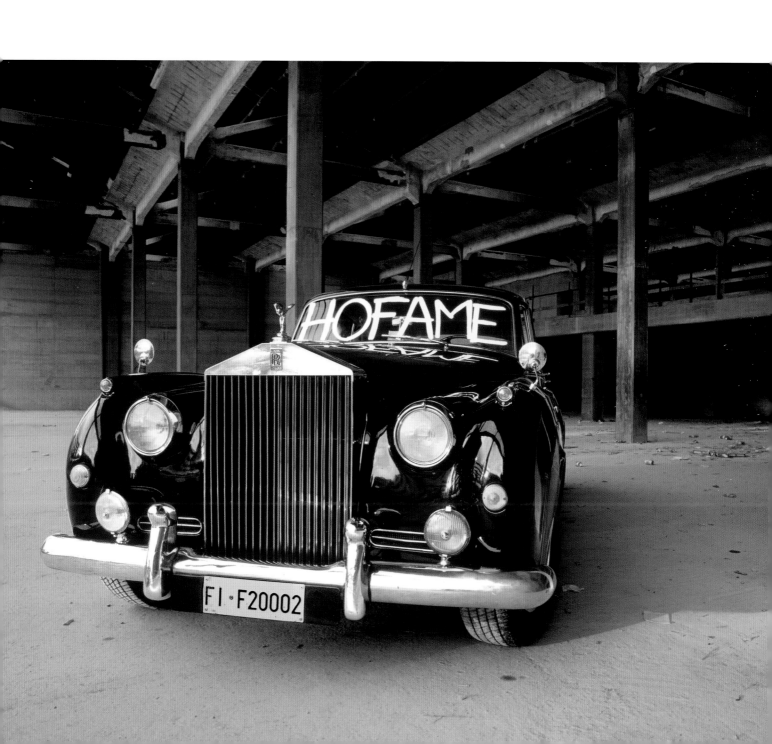

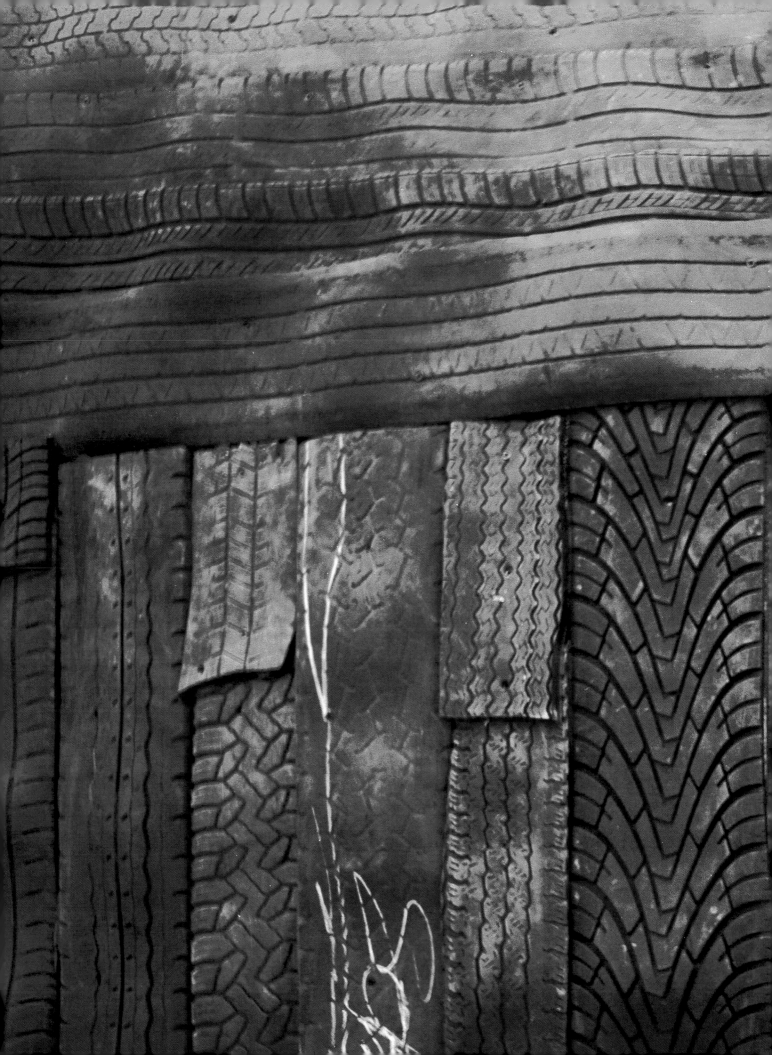

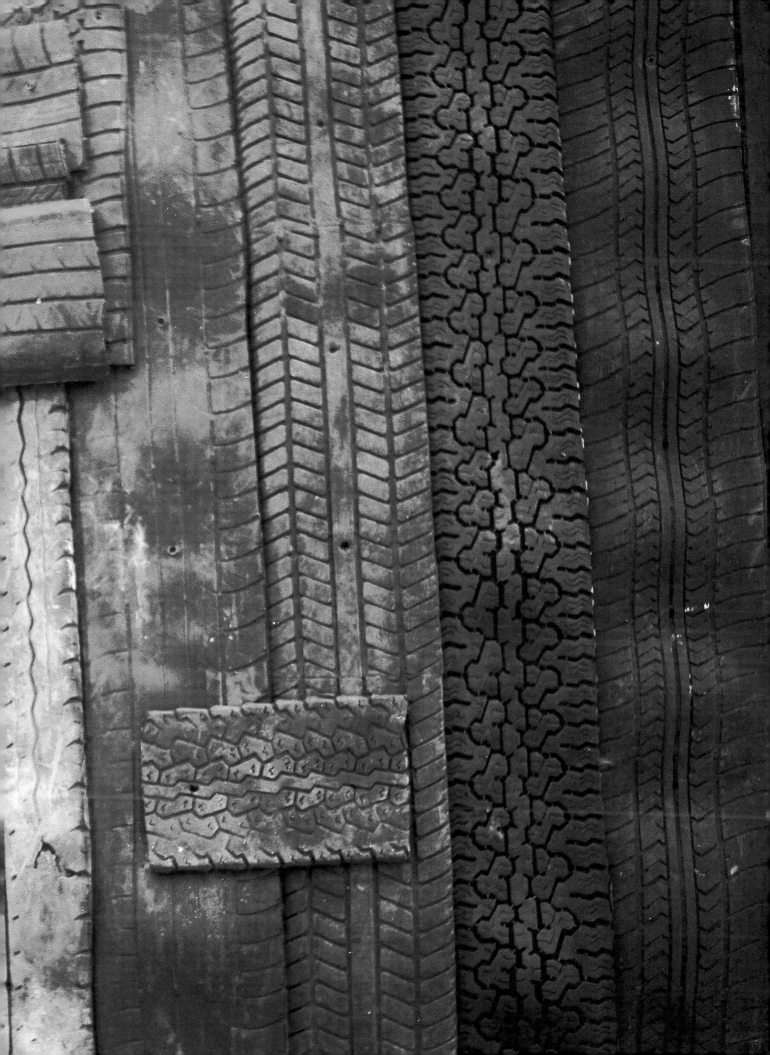

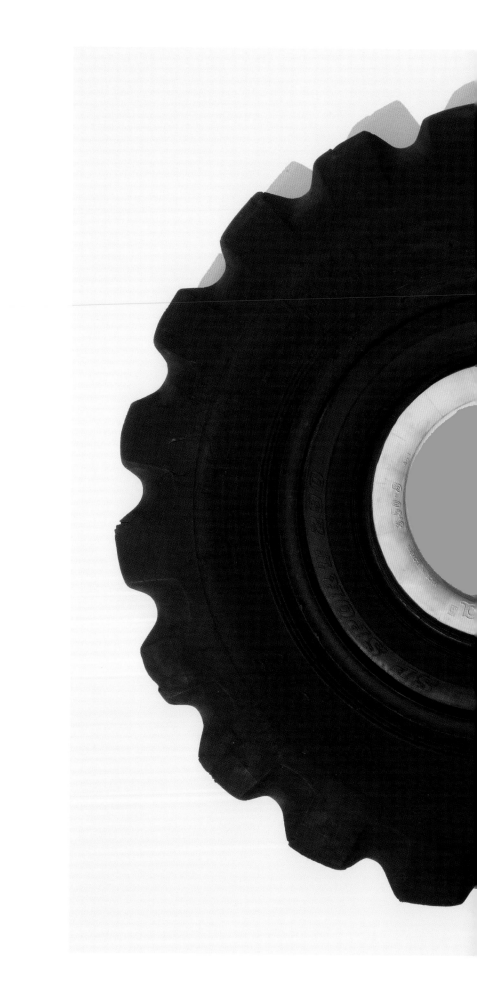

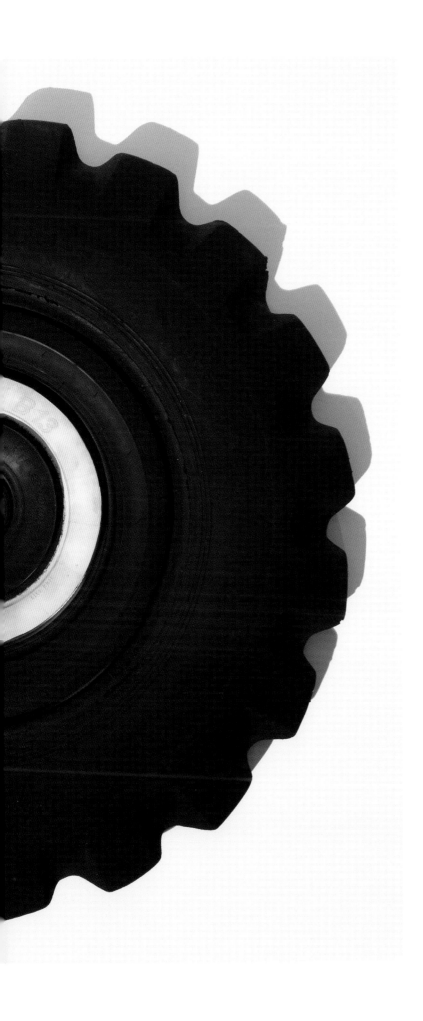

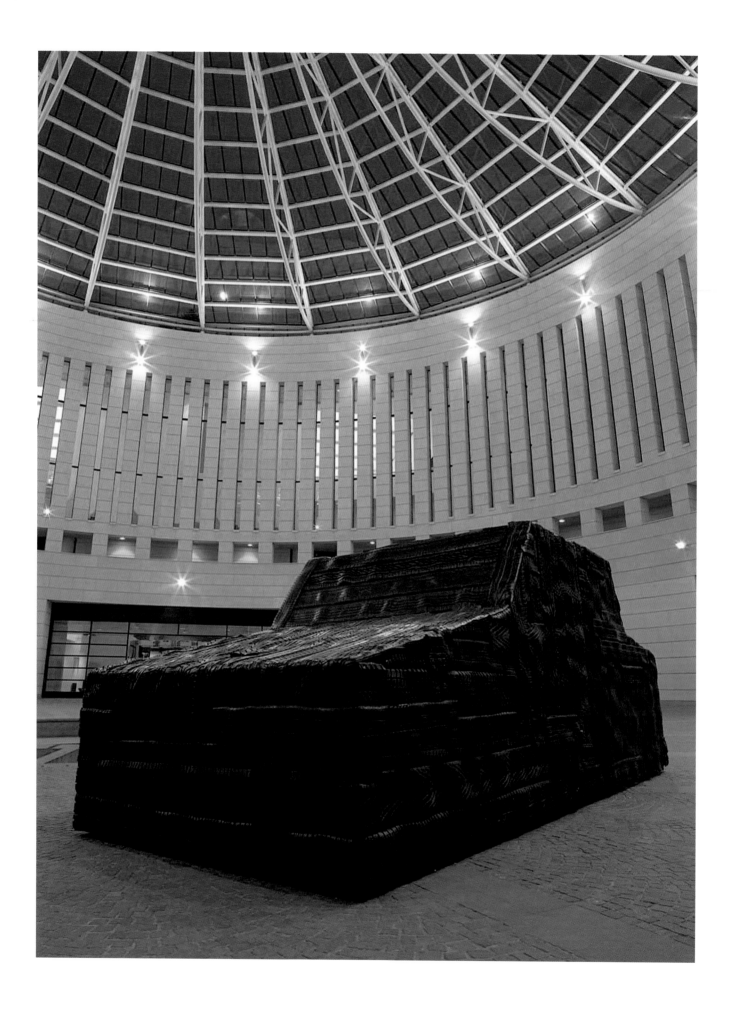

In this world the role of the artist is like a virus that endangers the entire system. Art is the front line where battles for understanding and conscience are fought. During the French Revolution Géricault painted the severed heads of executed people, leaving a crude, poetic perception of what happened.

kb There has been so much interesting new art coming from Italy recently. Looking at Italy from other European countries and from the U.S., the country looks like an amazing, beautiful, antique museum landscape with a completely corrupt media-driven government and a population who knows about real food, good design, and fashion. How does an artist deal with this cliché? How does an artist deal with the incredible richness in culture that Italy offers, from the Sistine Chapel to *Arte Povera*?

pc Every one of us is born under a culture that can give or take a lot from us. A lot of my work deals with this aspect: cliché, prejudice, images that are part of popular culture or icons. Focusing on this idiosyncrasy is an important key to grasping the meaning of the cliché. I come from an artist family. My father is an artist, my grandfather was a painter, his brother was a sculptor, and my great grandfather was a painter as well. My grandfather and his brother worked during the Fascist regime and produced some great artwork. I'm the son of a particular culture and I believe that its faults as well as its merits are a great inspiration for an artist. Neglecting your roots and your geographical provenance is a mistake. Emphasizing and analyzing these aspects are how you transform and overcome them. The richness of art in Italy represents for me a burden, a weight, a struggle, but also a wide horizon beyond which I can see the amazing achievements made by artists over centuries. My connection with them is a legacy and an affinity that runs in my blood. The contemporary translation of this tradition is what I can offer.

kb I included one of your recent works in the exhibition *Into Me/Out of Me* and accompanying catalogue. How physical are our times? Sometimes I think your work is also influenced by the language of motorcycle culture. The motif of the skull is omnipresent even in fashion these days. The cleansing, threatening, destructive powers of fire are as fascinating as they are lethal. Our image of Hell is informed by Christian iconography as well as by popular visual experiences in movies. There is fiction and documentation, fear and imagination, experiencing and witnessing. As an artist, which are the images that have the strongest impact on you? Are they constructed, or are they what you see happening in the world?

pc My work evolves around popular common images, religious icons or names, the banality of an object like a tire or an animal; symbols which have different interpretations in different cultures. To me a skull is part of motorcycle culture and the language of fashion as much as it alludes to the catacombs in Rome or Baroque sculpture. My formative Classical and contemporary art patrimony shaped this range. A burning skull is reminiscent of our collective idea of Hell or purification influenced by different religions from Christianity to Buddhism and Hinduism. The fire and the act of burning an object can be read in different ways: I think about the Ku Klux Klan, the burning of books during Nazism, the mythical story of Emperor Nero burning Rome… all of these examples come to mind because of that simple archaic action. Many artists have worked with the idea of fire. I prefer to give some suggestion but not a single interpretation, I feel that a work lives a life of its own, and in a democratic manner a work of art should communicate on various levels without any dogmatic attitude. The brain is a sponge and it absorbs a huge amount of information. To twist these preconceptions and pre-ordered knowledge into a work of art is, for me, to mix them in a mental blender and give them a totally new sense.

kb Susan Sontag described the state "of war" not only as a visually disturbing sight but also as a smelly and especially loud scene. Have you ever been in a war zone yourself? What is the function of art in a time where not only pictures from the former Yugoslavia and Rwanda are preserved in the media, but also the Internet is full of depictions of mutilated bodies and unimaginable destruction of human beings through violent acts?

pc Lately part of my work has been made in cities

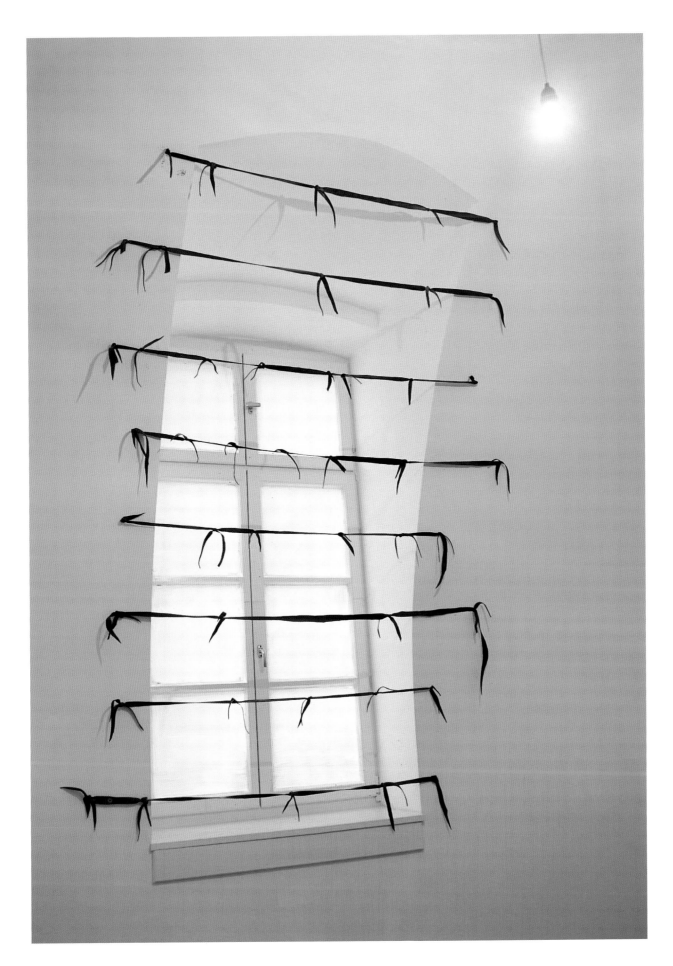

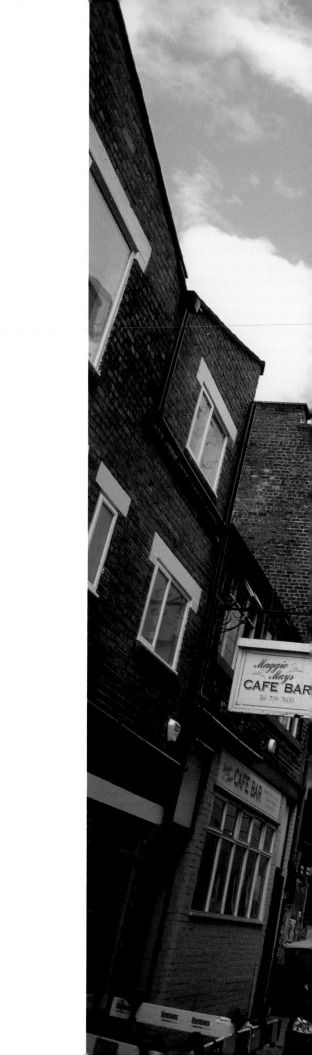

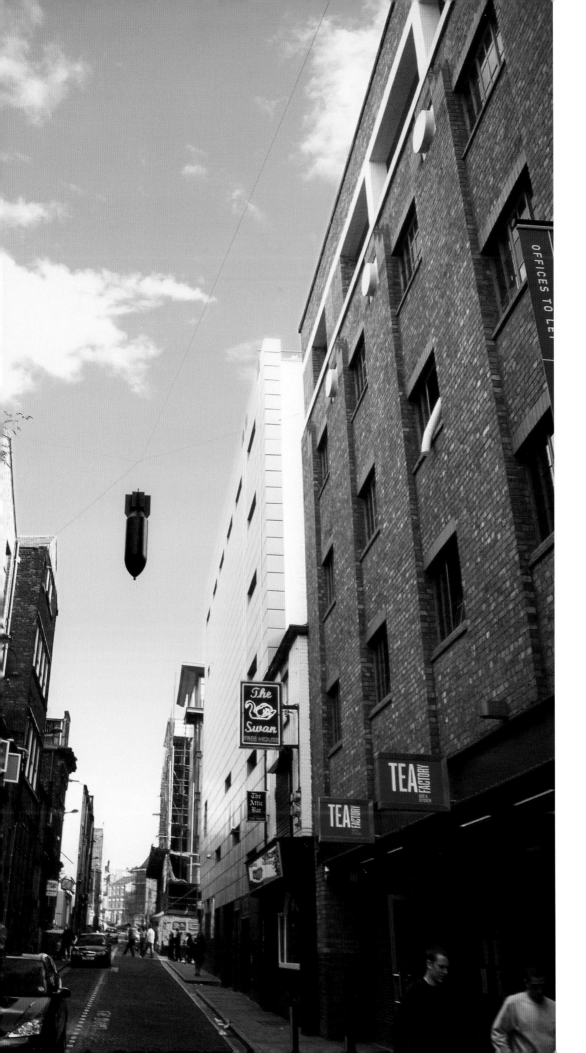

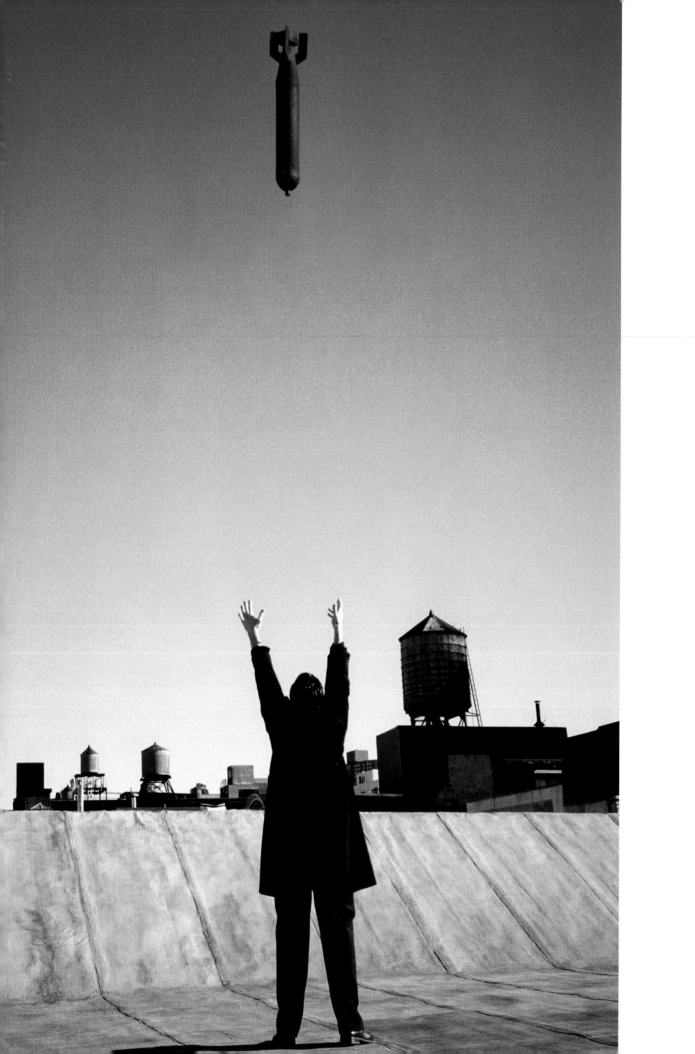

or locations that suffered bombings or the work itself is related to the icon of the bomb. I have an enduring memory of Susan Sontag staging Samuel Beckett's *Waiting for Godot* in Sarajevo during the siege of the city. The idea that violence and destruction can be defeated by art if not physically, but mentally, is extraordinary. Silence isn't part of our time anymore. Silence is the essence of meditation and enlightenment. One of the reasons why I made the *Burning* video series silent comes from this necessity. Art as a reflection upon human nature should be a decisive alternative to the strong message that violence is capable of imposing. This should not be a statement, but just a part of a wider question. To quote Samuel Beckett, "To find a form that accommodates the mess, that is the task of the artist now."

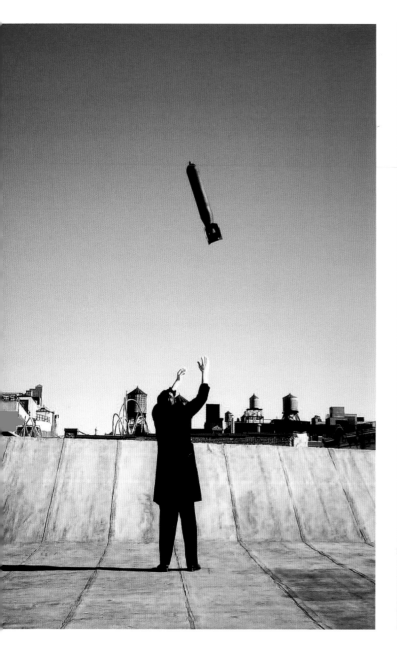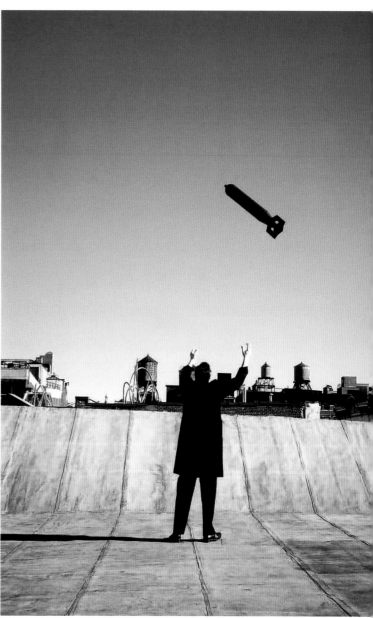

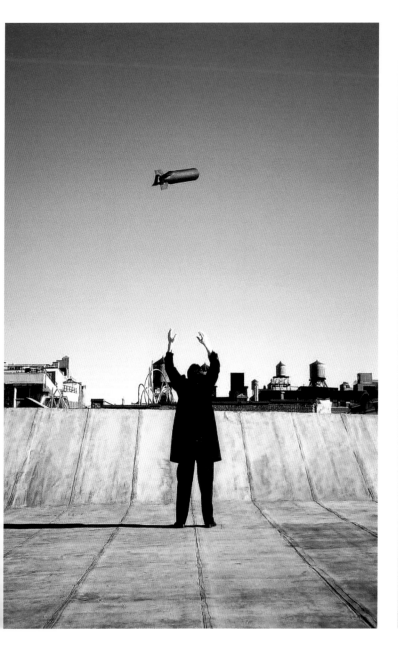
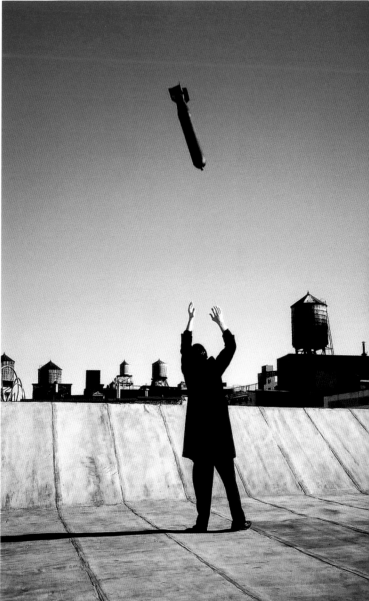

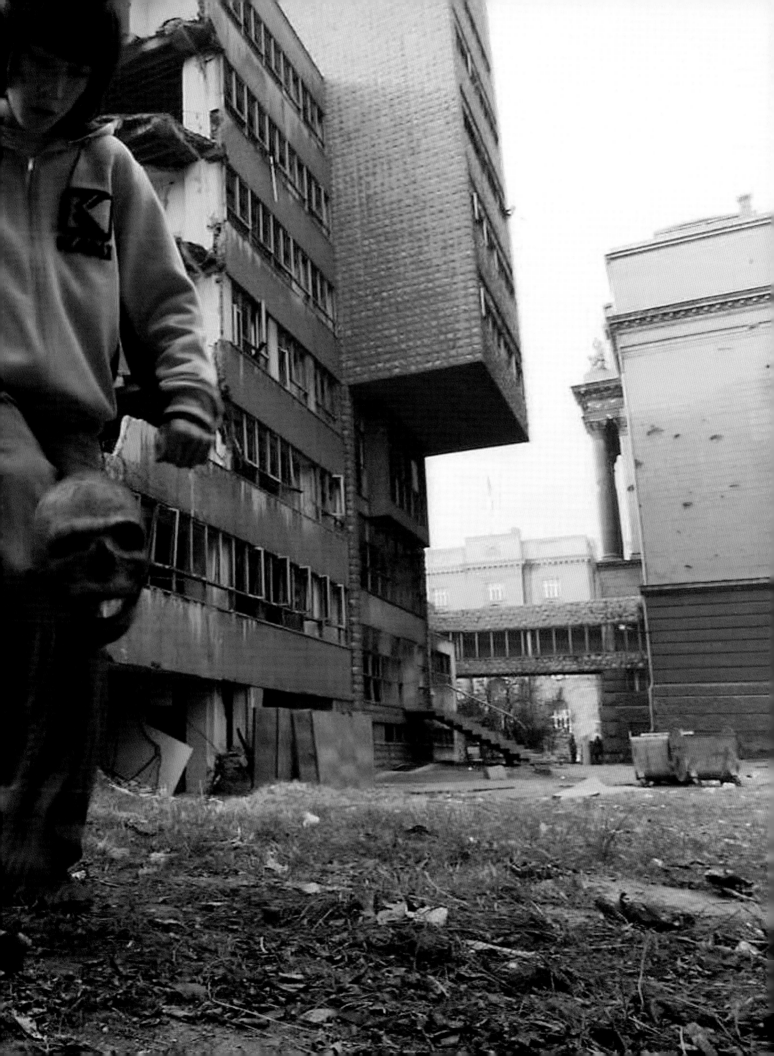

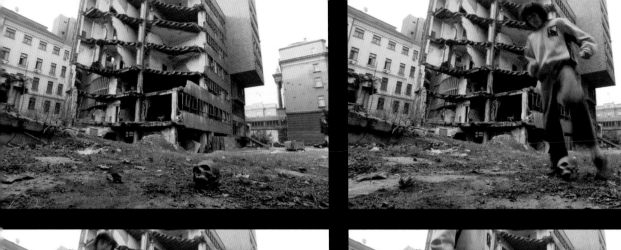
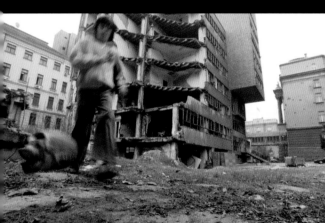
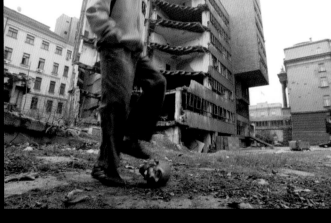
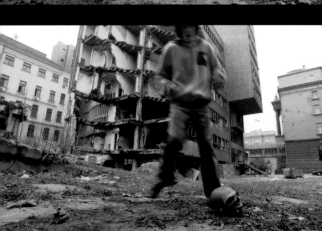
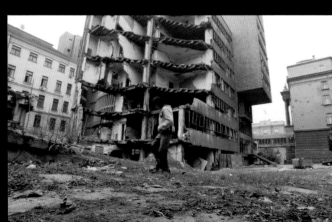

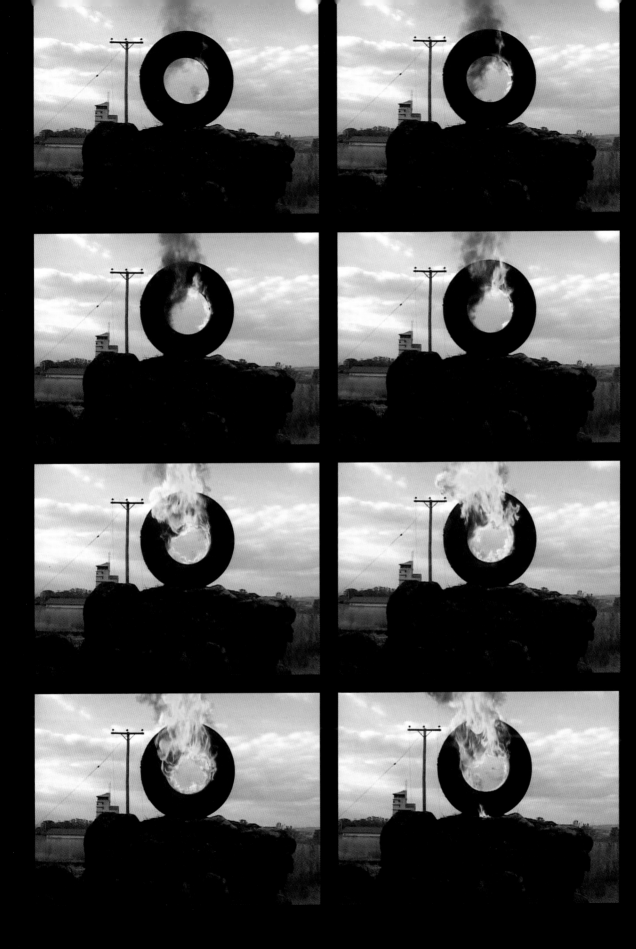

velli di ripetizione e [...] per far sì che i due estremi risuonino insieme, vale a dire, la serie abituale di consumo e la serie istintuale di distruzione e morte [...]".

Secondo Hal Foster, l'osservazione di Deleuze spiega l'uso della serialità da parte di Warhol nel presentare immagini traumatiche: incidenti automobilistici, sedie elettriche, assassini ricercati. La serialità di Warhol non si limitava a imitare un modello industriale, ma era piuttosto la reazione di quello che Foster definisce "un soggetto traumatizzato", per il quale la vuota ripetizione funge da difesa nei confronti dell'oggetto traumatico che egli descrive. Secondo Foster, l'interesse di Warhol per la tragedia e la malinconia non solo riproduce il traumatico, ma lo *produce*.

Le immagini di Canevari nascono da un rapporto analogo con il traumatico. La vacuità del copertone e la sua insistente ripetizione suggeriscono una difesa nei confronti di un altro genere di choc postindustriale, quello dell'era digitale, simboleggiato non da un incidente automobilistico o da una sedia elettrica, ma da un malessere sottile e generalizzato, frutto della passività creata dalla globalizzazione portata agli estremi. Le immagini traumatiche di Canevari assecondano la previsione espressa da Marshall McLuhan nel suo saggio *Understanding Media: The Extensions of Man* (*Gli strumenti del comunicare*) del 1964. Descrivendo gli anni Sessanta come "l'Età dell'ansia" a causa "dell'implosione elettrica che impone l'impegno e la partecipazione, senza tener conto di alcun punto di vista", McLuhan anticipò il vuoto dell'assenza e della perdita che costituisce il fulcro dell'opera di Canevari.

Come i blocchi di cemento nelle sculture di Sol LeWitt, immediatamente riconoscibili, i copertoni di Canevari sembrano componenti strutturali e vettori di significato sia nelle forme astratte sia in quelle figurative, in quanto svolgono sempre la propria funzione, ma nell'ambito di una struttura più ampia. Nelle mani di Canevari diventano assurdi o quasi patetici (per esempio, come colonne architettoniche incapaci di sostenere alcunché) oppure vigorosi e intimidatori, come in *Before Extasy* (2001), in cui i nomi degli apostoli dell'ultima cena sono dipinti di bianco su grandi copertoni neri appoggiati alla parete della galleria. La loro superficie spessa e robusta e la presenza imponente, quasi minacciosa, suggeriscono il tradimento, ma anche la violenza, la sofferenza e la morte perpetrate in nome della religione.

Il rapporto distruttivo tra religione, guerra e controllo sociale è un soggetto sempre più frequente nell'opera di Canevari. Nel corso della storia, a partire dalla Riforma fino alla guerra attualmente in corso in Medio Oriente, il cambiamento è stato espresso attraverso una trasformazione del rapporto tra religione organizzata e potere politico. Canevari critica in modo implicito questa trasformazione servendosi proprio dei simboli significativi delle situazioni di crisi: teschi, edifici e pistole in fiamme; involucri di bombe della Seconda Guerra Mondiale sospesi sulle strade o lanciati in aria dall'artista a Liverpool e a New York; sagome di corpi che giacciono a terra.

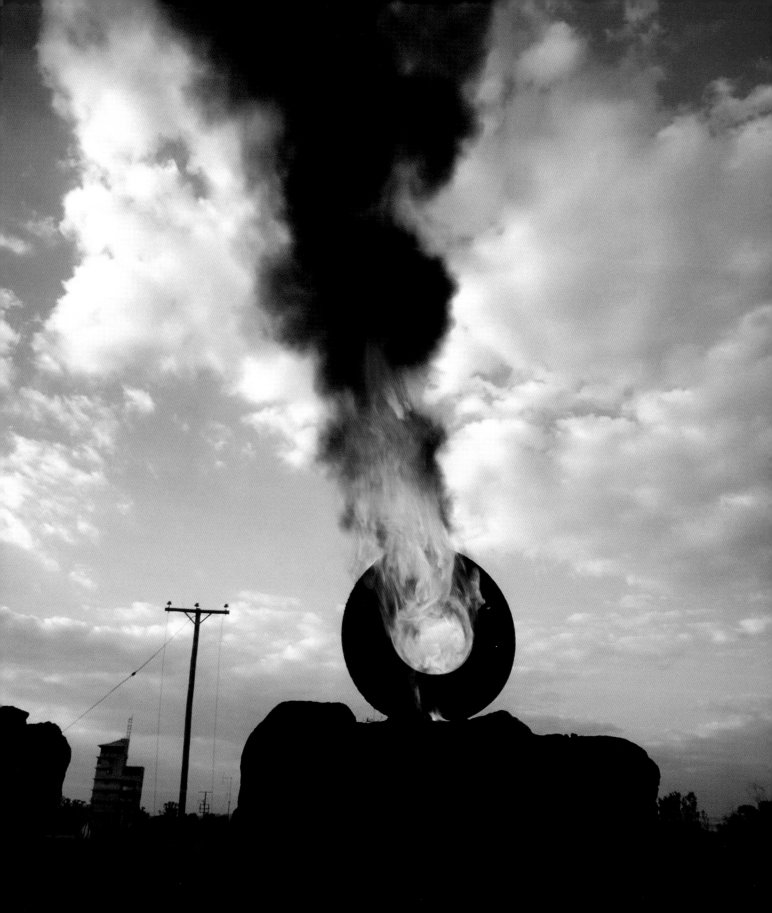

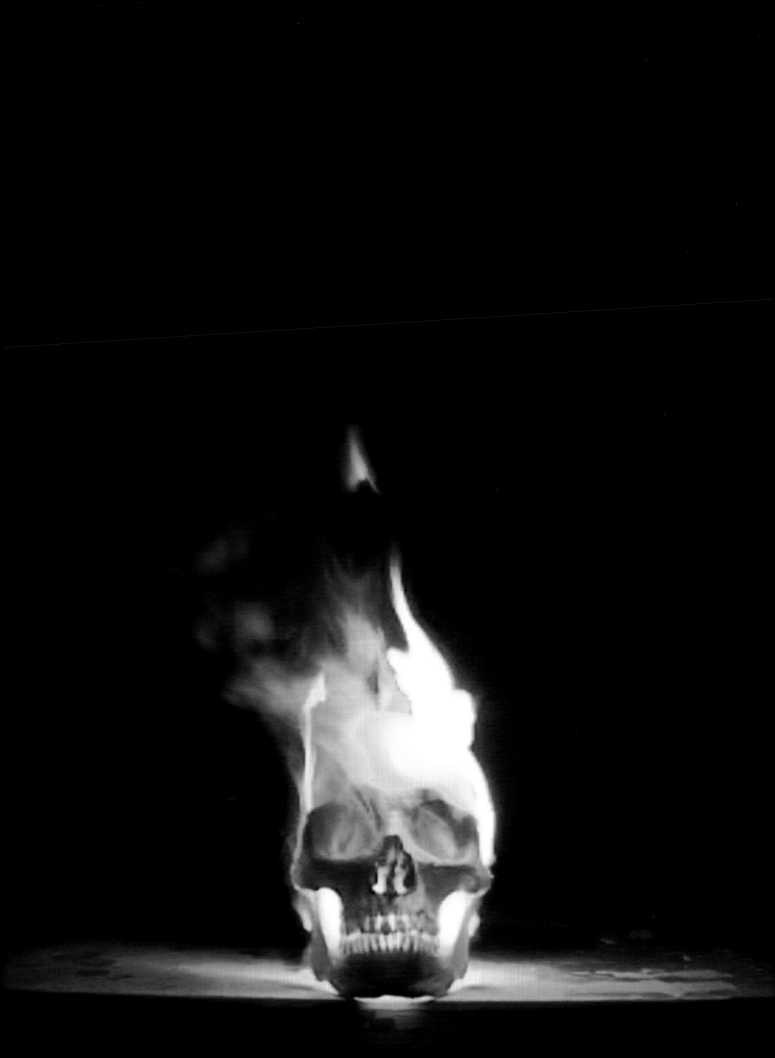

Questa conglomerazione di distruzione abbraccia un ampio arco temporale: dall'incendio di Roma nel 64 d.C. fino ai bombardamenti della Seconda Guerra Mondiale e alla situazione attuale in Iraq e altrove. Negli anni successivi all'11 settembre 2001, il Governo degli Stati Uniti ha impostato la sua reazione come battaglia tra 'il bene' e 'il male'. L'adozione di questa terminologia, infarcita di vocaboli religiosi che ricordano le crociate condotte contro l'Islam dall'Europa medievale, ha allarmato sia i governi laici in Europa sia quelli religiosi del Medio Oriente. In *Twin* (2007), due masse oblunghe nere e compatte sono collocate una accanto all'altra nello spazio del museo e rievocano le torri gemelle del World Trade Center. Delle torri gemelle si è già appropriata la televisione, trasmettendo in tutto il mondo le immagini dei grattacieli in fiamme che sono così diventate il simbolo visivo di distruzione più rappresentativo dalla Seconda Guerra Mondiale. In quest'opera, le torri sono raffigurate come entità vuote, cupe e silenziose, ombre solenni della loro passata presenza. Il dramma della loro distruzione come feroce spettacolo mediatico globale viene sostituito da una sagoma vuota che innesca un ricordo visivo dello spazio da loro un tempo occupato, della vita che un tempo contenevano e della perdita di un idealismo specificamente americano.

Le immagini di Canevari, ripescate dall'inconscio dell'artista e da quello collettivo nonché dai media globali, confutano la previsione di Voltaire del 1776, secondo la quale nell'arco di cento anni la Bibbia sarebbe stata del tutto dimenticata, rimanendo solo un reperto da mostrarsi nei musei. A differenza dell'Europa, dove la libertà è stata definita storicamente come lotta contro il potere politico della religione organizzata, il filtro che il Governo americano ha applicato al concetto di libertà utilizzando la lente dei valori cristiani neoconservatori minaccia di aumentare il crescente divario tra gli Stati Uniti e gli altri Paesi occidentali. Le cupe immagini di Canevari, che emergono da una cultura opposta, non si limitano a ricollegare alla storia l'attuale conflitto internazionale, ma lo proiettano in un contesto globale più ampio, dal quale nessun Paese o cultura è immune. Le sue affermazioni ironiche implicano un'adesione all'interpretazione della religione elaborata da Sigmund Freud come struttura autoritaria nevrotica dal cui controllo paternalistico è essenziale liberarsi per raggiungere una qualsiasi maturità emotiva. Come ha osservato Freud: "In fondo, Dio non è altro che un padre potenziato"[3]; i soggetti di Canevari, nelle loro oscure pieghe, contengono probabilmente una segreta lotta interiore e personale contro tale immensa figura.

In *Burning Colosseum* (2006), uno dei simboli più rappresentativi del potere autoritario maschile viene distrutto da un incendio. Un video in *loop* mostra una scultura in gomma nera del Colosseo di Roma avvolto dalle fiamme. L'azione fa riferimento non solo al peso oppressivo della storia e dell'autorità politica, che simbolicamente tenta di sradicare, ma anche all'immensa crudeltà scatenata nell'arena dell'edificio in nome della *civitas* (secondo la legge, i giochi dei gladiatori dovevano es-

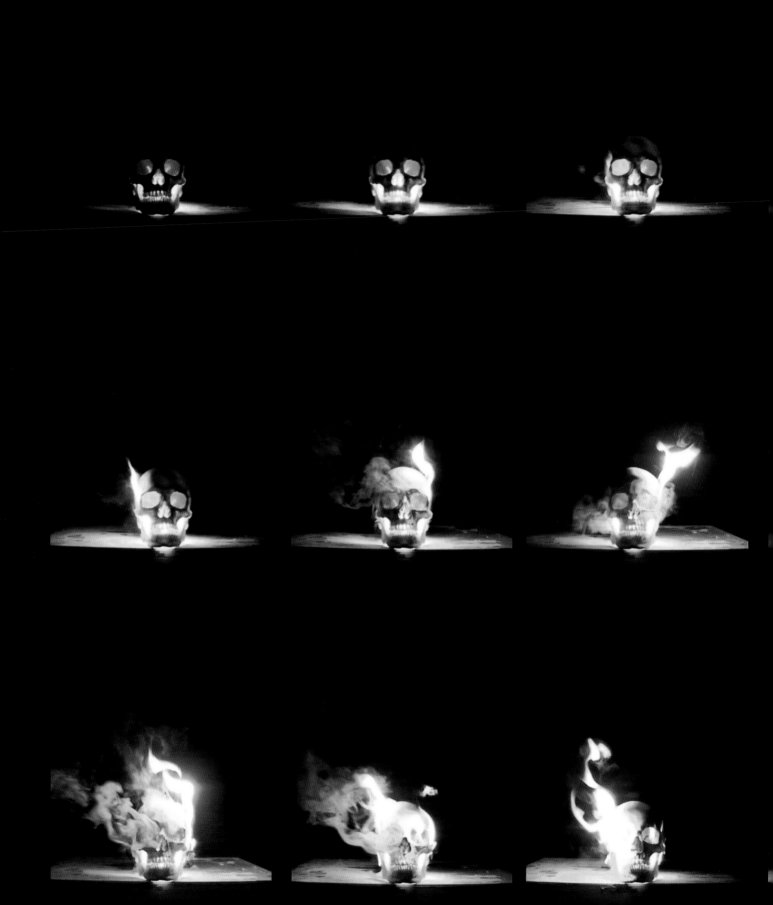

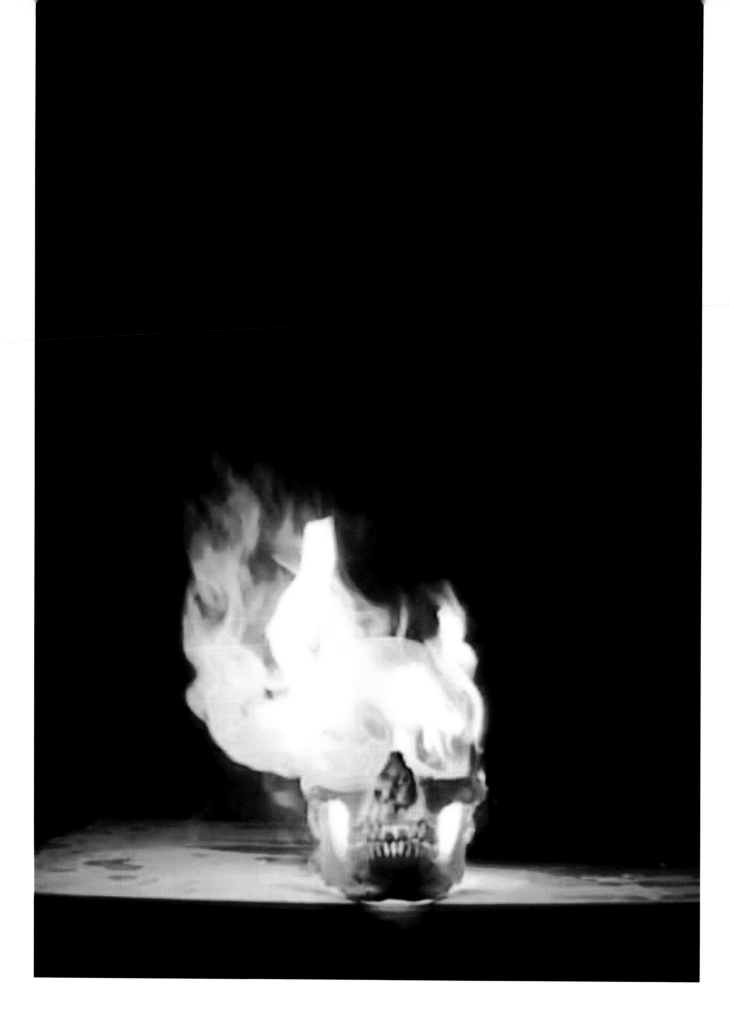

sere organizzati dalla classe dirigente per i cittadini) e alle origini dei giochi nelle cerimonie religio-se sacrificali.

In questa struttura di potere maschile, profondamente autoritaria, lo schiavo o il prigioniero con-dannato era spesso sacrificato *ad bestias*, ovvero moriva sbranato da "belve feroci". Venivano inol-tre organizzate cacce, dette *venationes*, spettacoli in cui gli schiavi cacciavano e uccidevano ani-mali selvaggi, che venivano incatenati all'arena per proteggere gli spettatori. A partire dal 2003, Ca-nevari ha creato alcune *performance*, all'interno e all'esterno della galleria, in cui un branco di cani che abbaiano è incatenato ad alcuni copertoni, su ognuno dei quali è dipinto il nome di una reli-gione. In un'altra, un solo cane è incatenato a un copertone su cui è dipinta la parola "god" (dio) in caratteri gotici dorati. L'iniziale minuscola intende sottolineare il significato più ampio e pagano del-la parola piuttosto che il Dio onnisciente proprio della religione organizzata che una "D" maiuscola potrebbe significare.

Nell'antico Egitto, divinità come Anubi, Set e talvolta Osiride venivano rappresentate con le sem-bianze di un cane o di uno sciacallo e cani, sciacalli e lupi erano strettamente collegati alla morte e alla resurrezione sia nella mitologia egizia sia in quella greca. I sanguinari sacrifici pagani del Co-losseo vengono evocati in un recente disegno di grandi dimensioni raffigurante lo stesso soggetto, dove il cane digrigna i denti, tira la catena e si sporge verso lo spettatore. Abbinando il cane rab-bioso al copertone scartato, che di solito si trova in luoghi dove predominano incuria e povertà, Ca-nevari fonde il simbolismo della storia e della religione antiche con quello di una società moderna in declino.

Il cane vivo utilizzato da Canevari come materiale performativo ricorda l'opera di Jannis Kounellis, la cui installazione *Senza titolo* (1969) raffigurava dodici cavalli legati alle pareti di una galleria a Ro-ma, con l'effetto di distruggere la figura del cavallo come simbolo di potere nella statuaria militare equestre. Malgrado un interesse condiviso nel ridurre le distanze tra arte e vita quotidiana con l'im-piego della presenza viva di un animale di antica simbologia (secondo la leggenda, Roma è stata fondata da una lupa, animale da cui discende il cane), l'opera di Canevari differisce da quella di Kounellis per il suo significato simbolico più ampio e sinistro. La segregazione dell'animale e la sua potenziale pericolosità suggeriscono i risultati più espliciti della tradizione militare equestre: violen-za, guerra e distruzione. "Con voce di monarca griderà 'Sterminio', e scioglierà i mastini della guer-ra": l'incitamento di Marco Antonio a vendicare la morte di Cesare nella tragedia *Giulio Cesare* di Shakespeare (1601) adotta il termine medievale di "mastini della guerra" in riferimento all'arte mili-tare. Come conferma la frase risalente al 1525 citata nel libro di Francis Grose del 1812 dal titolo *A Military Antiquities Respecting a History of the English Army (Antichità militari concernenti la storia*

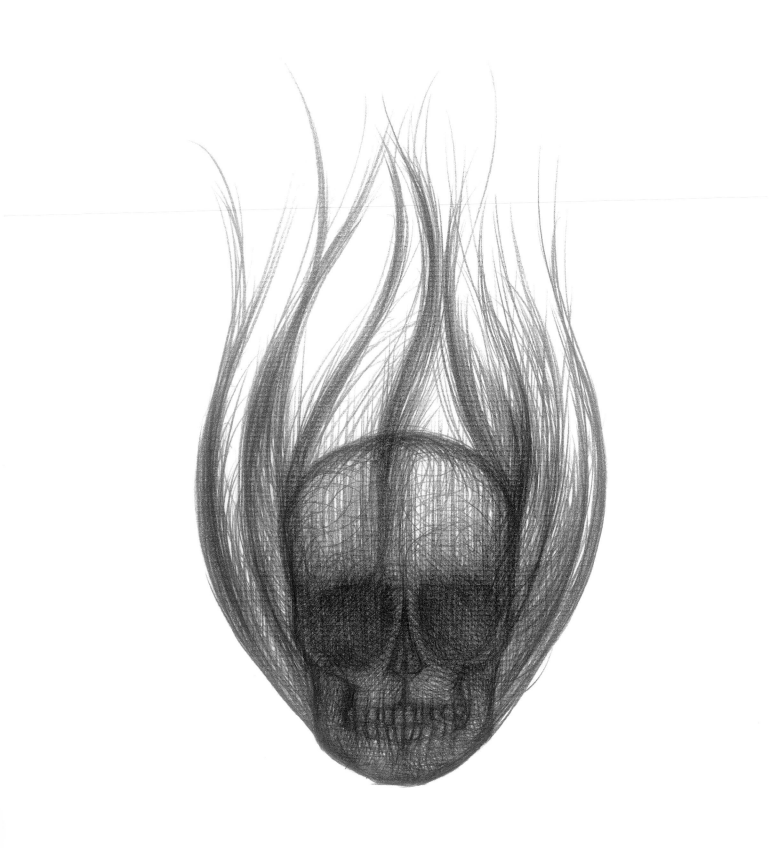

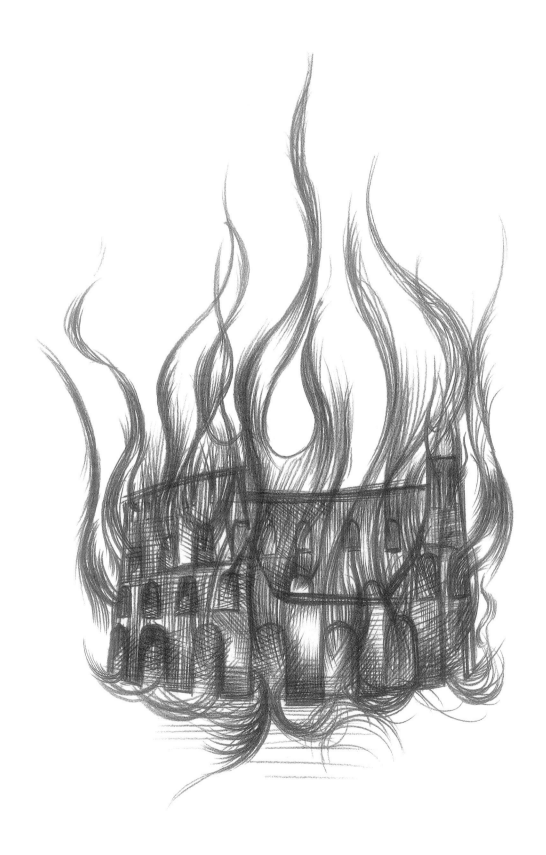

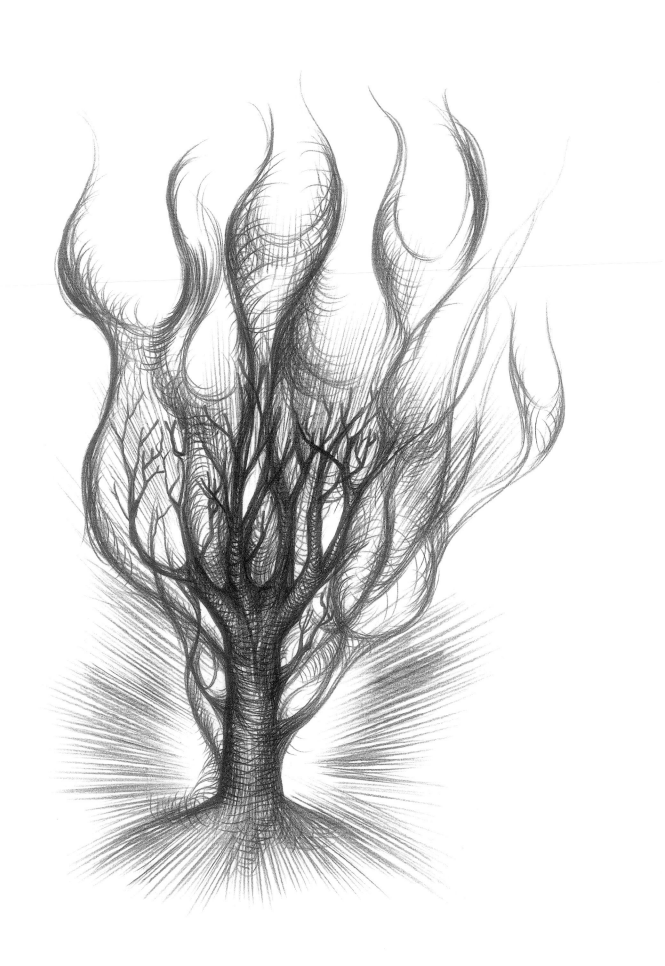

dell'esercito inglese): "Qualsivoglia sorta di belva condotta sul campo e spronata allo sterminio compirà il suo dovere e ogni uomo farà altrettanto".

La distruzione, potenziale o effettiva, per Canevari è anche tema di redenzione. Nel video *Ring of Fire* (2005), girato a Johannesburg, un unico copertone prende fuoco e brucia fino a disintegrarsi, con il cielo sullo sfondo. L'immagine concisa di Canevari si riferisce in modo esplicito alle 'collane', copertoni in fiamme utilizzati dagli estremisti bianchi sudafricani come forma di tortura durante l'*apartheid*. Come una *Vanitas* contemporanea, l'orrendo simbolo di oppressione diventa gesto di ammonimento, per ricordare che la violenza, così come la morte, non potrà mai essere veramente soggiogata.

In tutta l'opera di Canevari è implicita la presenza o l'assenza del corpo. A volte questo appare come una sagoma a terra. In alcune opere, sezioni in gomma vengono levigate e trasformate in sezioni piatte, quindi fissate insieme per formare una superficie morbida che evoca le forme avvolte nella iuta create da Kounellis, la scultura di Eva Hesse *Sans II* (1968), in fibra di vetro e resina poliestere, o la superficie dell'opera di Richard Serra *Untitled* (1968), in cui sul pavimento sono posate tre grandi sezioni di gomma vulcanizzata arancione, recuperate da una lamiera di metallo ondulato. La superficie di gomma di Canevari assomiglia a pelle scorticata, staccata dal corpo, eppure conserva una presenza formale per la sua levigata sensualità e la grezza superficie industriale.

La semplice piattezza delle raffigurazioni del corpo a opera di Canevari suggerisce un'assenza di viscere. Come sostiene David Hillman[4], a partire dalla Bibbia fino al XVI e XVII secolo, quando la medicina fornì una spiegazione anatomica dell'individuo fondata su basi razionali, la parte interna del corpo era considerata la sede ontologica della fede, il punto di connessione con il divino. Le ferite, il sangue, il cuore e le interiora di Cristo erano considerati le sedi divine della verità più intima. "Come ha scritto il poeta dei Proverbi, 'Lo spirito dell'uomo è la lampada dell'Eterno, che scruta tutti i più reconditi recessi del cuore'"[5]. I vuoti appiattiti delle nere sagome, le parti del corpo e le maschere creati da Canevari suggeriscono un rifiuto nichilista del corpo cattolico e della sua potenziale connessione con il divino. Il fuoco che appare in tante delle sue ultime opere sottolinea questo rifiuto, sostituendo il simbolismo cattolico del sangue di Cristo come fonte di vita eterna, nel sacro cuore fiammeggiante, con un'interpretazione più cupa della trasformazione e infondendo nelle superfici vuote create dall'artista un'energia drammatica, eppure immateriale.

Se la sezione trasversale di un'ombra è una sagoma a due dimensioni, le figure piatte e scure caratteristiche dell'opera di Canevari possono essere interpretate anche come ombre che suggeriscono la presenza e lo spazio. Spazio, tuttavia, non occupato nella realtà. L'ombra non ha una misura prestabilita in quanto cambia dimensione e forma a seconda del suo rapporto con la luce. Le figure di Canevari dunque si allungano in una stanza, minuscole unità si spargono lungo una pare-

te, oppure vengono disegnate su fogli di giornale o sulle pagine di fumetti. Le figure probabilmente si ricollegano anche all'Uomo Ombra, l'antieroe dei romanzi pulp americani, un popolare investigatore mascherato avvolto in un mantello nero che furoreggiò in fumetti, riviste *pulp*, programmi radio e film americani tra gli anni Trenta e Quaranta. Le sagome nere sul pavimento somigliano a figure di una scena di delitto tratte da un cartone animato o da un fumetto, come l'unica traccia di un corpo che è stato rimosso.

Le storie di stampo fumettistico, le forme nello stile dei cartoni animati e gli animaletti fantastici di Canevari svelano una giocosità fanciullesca che introduce una vena più leggera e ottimistica nelle sue forme nichiliste. La sua iconografia, influenzata dai disegni e dalle sculture di Pino Pascali, artista dell'arte povera, ricorda immagini come *Joe Mallamende* da *I Killers* per la pubblicità dei *Gelati Algida* (1961) dello stesso Pascali, la rappresentazione in stile cartone animato di un gangster americano che si muove furtivo con un cappello floscio in testa e la pistola in pugno, oppure le sue grandi sculture giocattolo raffiguranti bombe e carri armati. L'infanzia serpeggia latente in tutta l'opera di Canevari come trauma generalizzato, inespresso; silenziosamente presente, ma irrisolto.

La tensione tra l'oscurità e la dolcezza, inseparabili l'una dall'altra, come due facce della stessa medaglia, viene espressa nel video *Bouncing Skull* (2007), girato a Belgrado, all'interno del quartiere generale in rovina dell'esercito della ex Jugoslavia, bombardato dalla NATO durante la guerra del Kosovo del 1999. Un ragazzino entra in scena fino a raggiungere un teschio che giace a terra e inizia a tirargli calci. Diventa subito chiaro che l'adolescente conosce a fondo le tecniche calcistiche mentre fa girare il teschio con destrezza sulla punta del piede, lo fa saltare prima su un ginocchio e poi sull'altro per poi palleggiarlo tra l'erba rada. L'edificio distrutto dalle bombe alle sue spalle offre uno sfondo inquietante alla macabra scena e da spettatori siamo divisi tra l'ammirazione per il notevole talento del ragazzo e l'orrore per l'oggetto della sua consumata abilità calcistica. Canevari ripropone una delle più classiche immagini delle conseguenze della guerra: i bambini che giocano tra le macerie della distruzione. Creando così un'immagine di innocenza corrotta e al tempo stesso incorniciandola come immagine toccante di potenziale speranza.

[1] Umberto Boccioni, *Manifesto tecnico della scultura futurista*, 11 aprile 1912, citato in *Futurismus*, Palazzo Grassi, Venezia, Italia.
[2] Friedrich Nietzsche, *Umano, troppo umano*
[3] Sigmund Freud, *Totem e tabù*.
[4] David Hillman, *Visceral Knowledge*, in David Hillman e Carla Mazzio (a cura di), *The Body in Parts: Fantasies of Corporeality in Early Modern Europe*, Routledge, New York 1997, pp. 85-86.
[5] David Hillman e Carla Mazzio, *op. cit.* Adattamento del traduttore.

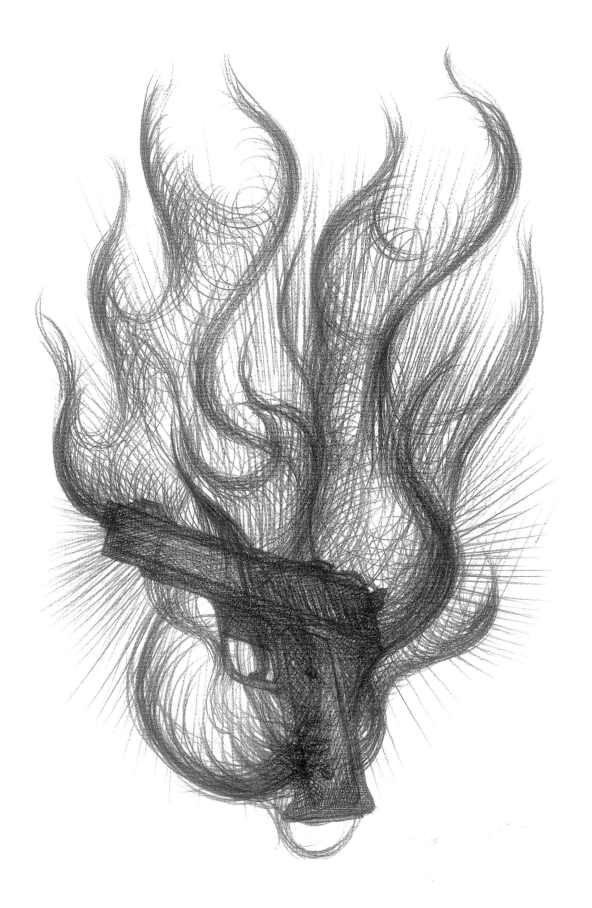

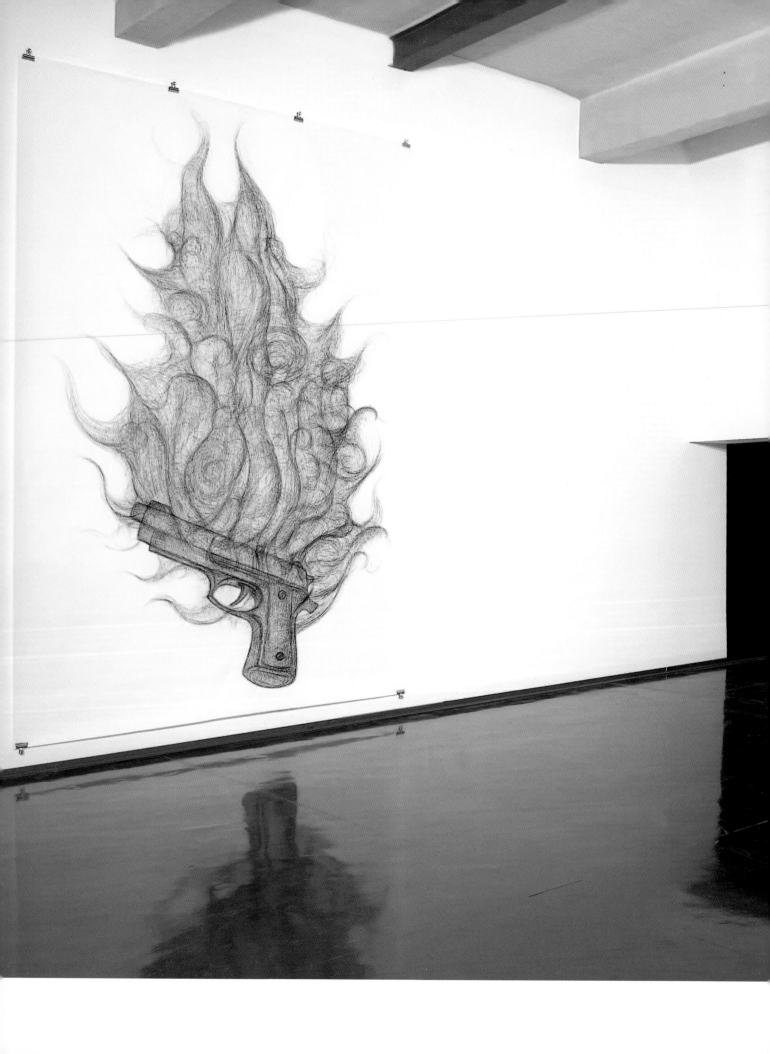

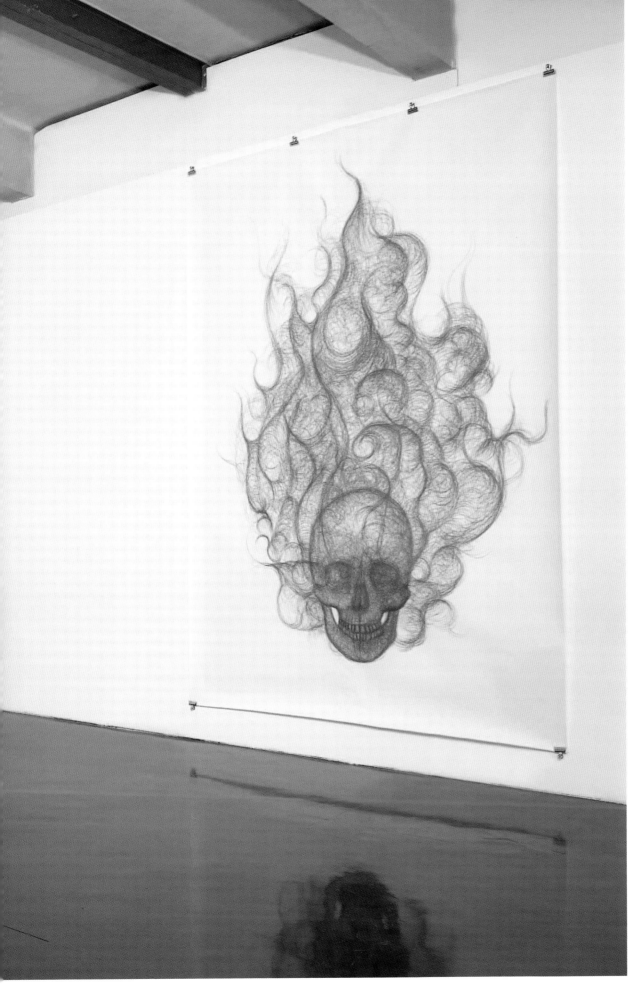

Canevari emerged into adulthood during that vacuum, in the "anni di piombo" (the lead years) that followed, in which the liberal thinking of Pasolini was replaced by a culture of extremism that produced the Red Brigade, the assassination of the Prime Minister Aldo Moro, and countless demonstrations, in which Canevari sometimes took part. The mid 1970s also saw the beginnings of punk rock, by whose nihilistic stance he was influenced, and an increasing presence of American Pop art and popular culture in Italy, which was to become an important element in his work. This early period produced the underlying tone of much of his later subject matter: cars, bombs, motorbikes, skulls, the Coliseum on fire; the silhouette of a body lying on the ground.

The specific environment of Rome is an important factor in the reading of Canevari's most iconic images. On the one hand, his use of the skull comes directly out of Warhol and American Pop Art, as part of a post-war disenfranchised rebellion against bourgeois values, evoking the 1950s American motorcycle gang culture captured in films like Kenneth Anger's *Scorpio Rising*, and the trauma of a post-industrial alienation. On the other, the appearance of the skull signals an unbroken line of art historical and spiritual iconography, from *Vanitas* paintings to sculptures, architectural details and catacombs scattered all over Rome. The constant presence of the skeleton and the skull in churches and funerary statues across the city as a reminder of individual mortality and the transience of life is transformed, in Canevari's work, into a wider, contemporary symbol of the futility of war and destruction.

The tire performs a similar function, sometimes used not only as a formal material but also as a quotidian object in its own right. When removed from its original purpose, the tire is transformed from a symbol of post-war technological and economic prosperity into a discarded object, decaying in a back lot, piled up in a garage, thrown onto the scrap heap or put to other uses in poor communities. In Canevari's work, it is transformed into both a found object and a unit of serial repetition, mimicking the industrial production from whence it came. Canevari's repetition evokes Deleuze's observation in 1969 that "the more our daily life appears standardized, stereotyped and subject to an accelerated reproduction of objects of consumption, the more art must be injected into it in order to extract from it that little difference which plays simultaneously between other levels of repetition, and [...] to make the two extremes resonate – namely, the habitual series of consumption and the instinctual series of destruction and death [...]."

Deleuze's observation, according to Hal Foster, explains Warhol's use of seriality to present traumatic images – car crashes, electric chairs, wanted murderers. Warhol's seriality was not merely mimicking an industrial model; it was the reaction of what Foster terms "a shocked subject", for whom blank repetition functions as a defence against the traumatic subject matter he de-

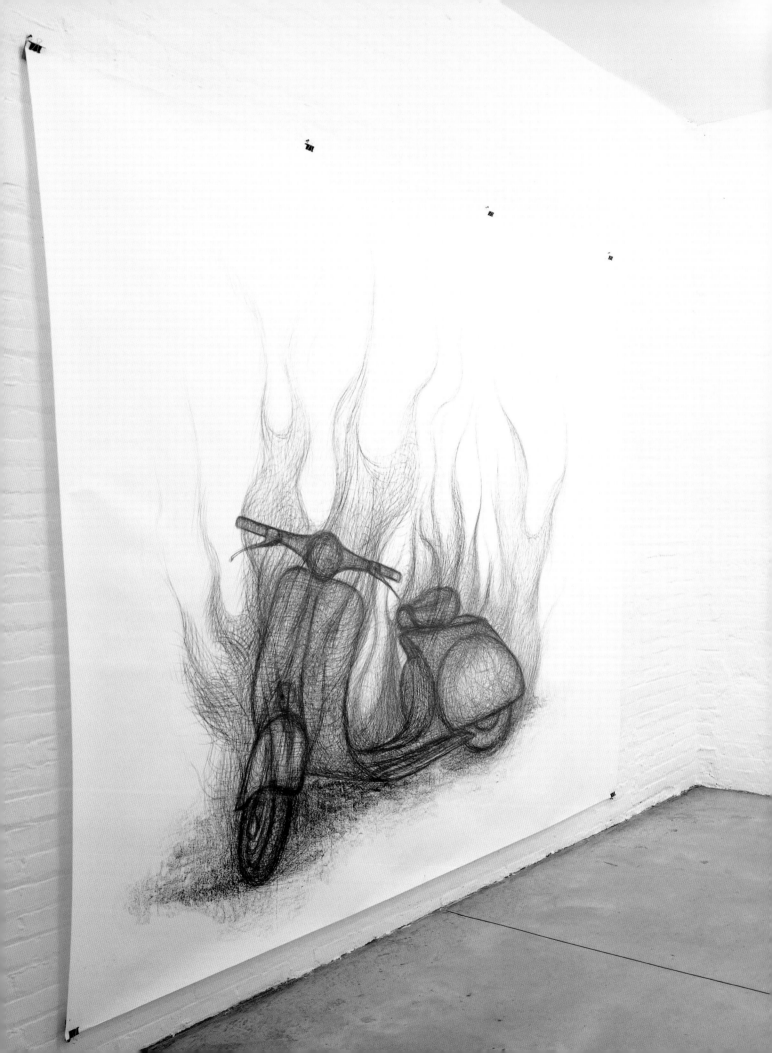

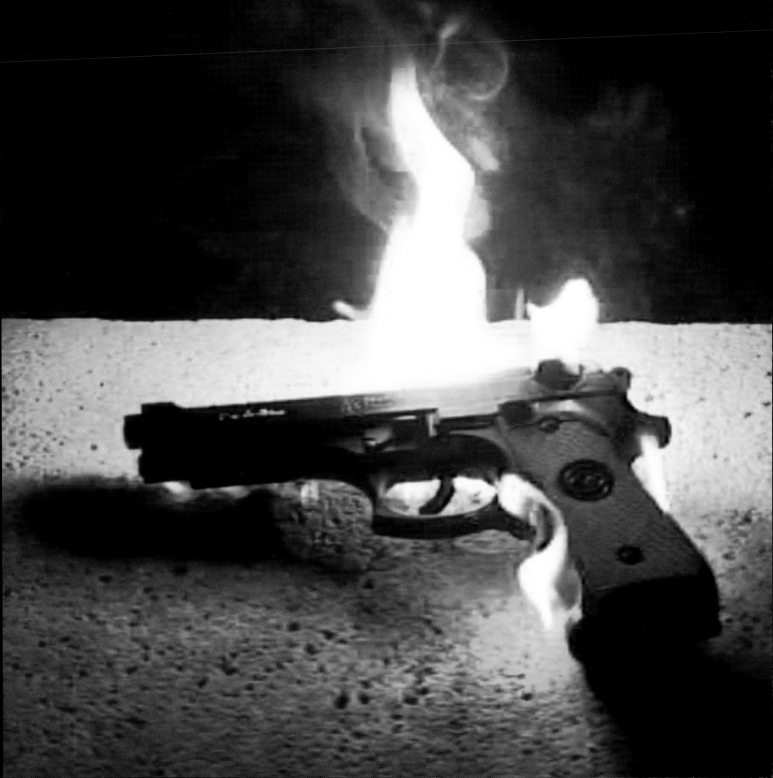

picts. Warhol's interest in tragedy and the melancholic, Foster suggests, does not only reproduce the traumatic, but also *produces* it.

Canevari's images are arguably constructed out of a similar relationship to the traumatic. The blankness of the tire and its insistent repetition suggest a defence against another kind of post-industrial trauma – that of the digital age, symbolized not by a car crash or an electric chair, but by a generalized, subtle malaise born of the passivity created by extreme global interconnectedness. Canevari's traumatic images fulfil what Marshall McLuhan predicted in his essay *Understanding Media: The Extensions of Man* in 1964. Describing the 1960s as "The Age of Anxiety" because of "the electric implosion that compels commitment and participation, quite regardless of any point of view", McLuhan foresaw the blankness of absence and loss that lies at the heart of Canevari's work.

Like the instantly recognizable cinderblocks in the sculptures of Sol LeWitt, Canevari's tires appear as building blocks and carriers of meaning in both abstract and figurative forms, always operating as themselves, but as part of a larger structure. They become, in Canevari's hands, either absurd, or almost pathetic – for example, as architectural columns incapable of actually holding up anything – or muscular and intimidating, as in *Before Extasy* (2001), in which the names of the apostles at the last supper are painted in white on large black tires propped against the gallery wall, their thick, tough surface and large, almost menacing presence suggesting betrayal, and the violence, suffering and death that takes place in the name of religion.

The destructive relationship between religion, war and social control appears increasingly as a subject in Canevari's work. Throughout history, most recently from the Reformation to the current war in the Middle East, change has been articulated through a shift in the relationship between organized religion and political power. Canevari implicitly critiques this shift, through the use of iconic symbols in situations of crisis: skulls, buildings and guns on fire; spent shells of Second World War bombs suspended over streets or thrown into the air by the artist in Liverpool and New York; silhouettes of bodies lying prostrate on the ground.

This conglomeration of destruction embraces a wide-reaching arc, from the burning of Rome by fire in 64 AD to the blitz bombings of the Second World War and the current events in Iraq and beyond. In the years following September 11th 2001, the United States government positioned its response as a battle between 'good' and 'evil', alarming both European secular governments and Middle Eastern religious ones by its use of a religiously inflected phraseology evocative of the crusades of medieval Europe against Islam. In *Twin* (2007), two solid black oblong masses stand in the museum side by side, evoking the Twin Towers of the World Trade Center. Already

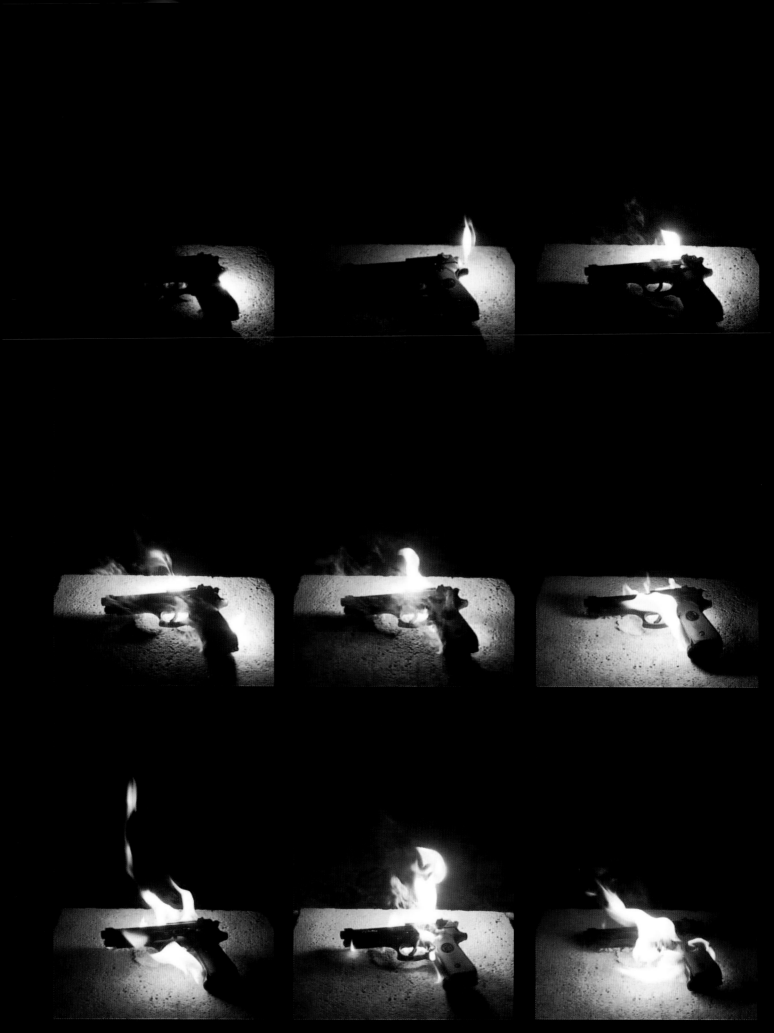

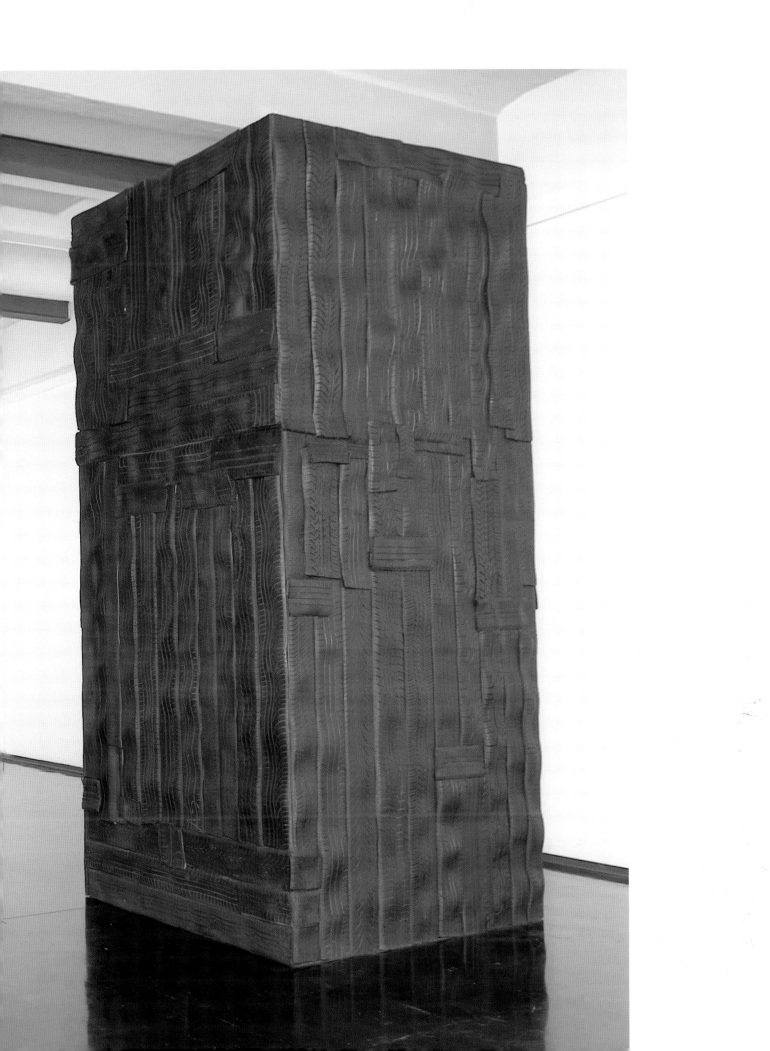

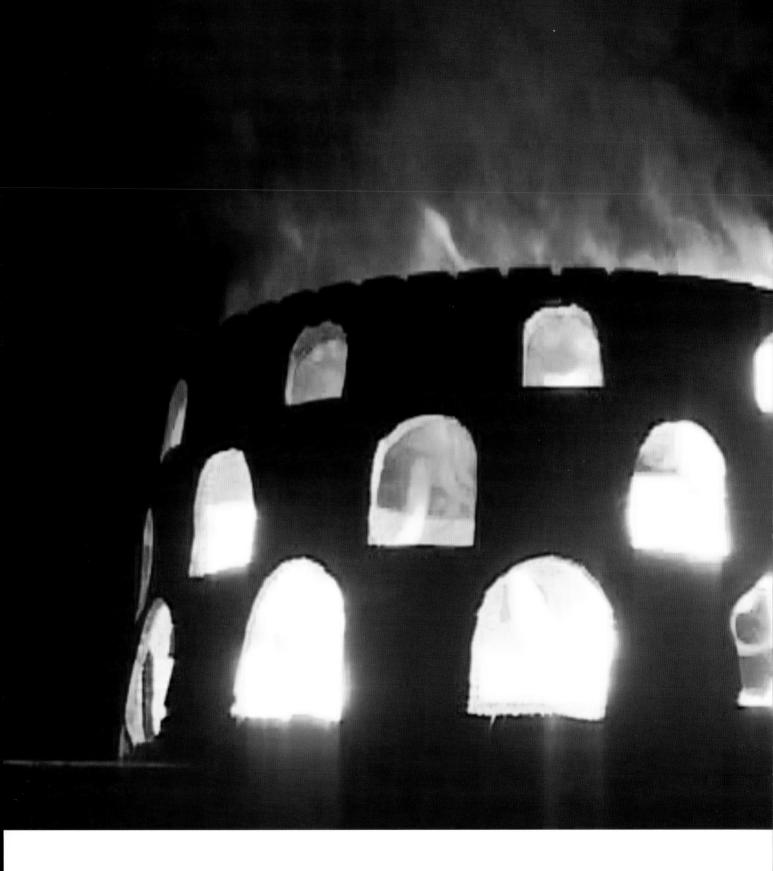

specific all-seeing God of organized religion that a capital 'G' would imply.

In ancient Egypt the deities Anubis, Set and sometimes Osiris were represented as a dog, or jackal, and dogs, jackals and wolves were closely associated with death and resurrection in both Egyptian and Greek mythology. The bloodthirsty pagan sacrifices of the Roman Coliseum are invoked in a recent large drawing depicting the same subject, in which the dog appears teeth bared, straining against its chain and leaning towards the viewer. By bringing the feral dog together with the discarded tire, usually found in places of neglect and poverty, Canevari fuses the symbolism of ancient history and religion with that of a modern society in decay.

Canevari's use of the live dog as a performative material recalls the work of Jannis Kounellis, whose installation *Untitled* (1969) presented twelve horses tethered to a wall of a gallery in Rome, collapsing the reading of the horse as a symbol of power in military equestrian statuary. Although similarly concerned with breaking down the distance between art and everyday life through the use of a live presence of an ancient symbolic animal (according to legend the dog's relative, a She-Wolf, founded the city of Rome), Canevari's work differs from that of Kounellis in its wider and more sinister symbolic meaning. The restraint of the animal and its potential to harm suggest the more explicit results of military equestrianism: violence, war and destruction. Mark Antony's urging to "Cry Havoc! And let slip the dogs of war" in order to avenge Caesar's death in Shakespeare's play *Julius Caesar* (1601) uses the medieval, animal term for soldiery, as the 1525 phrase quoted in Francis Grose's 1812 book *A Military Antiquities Re-*

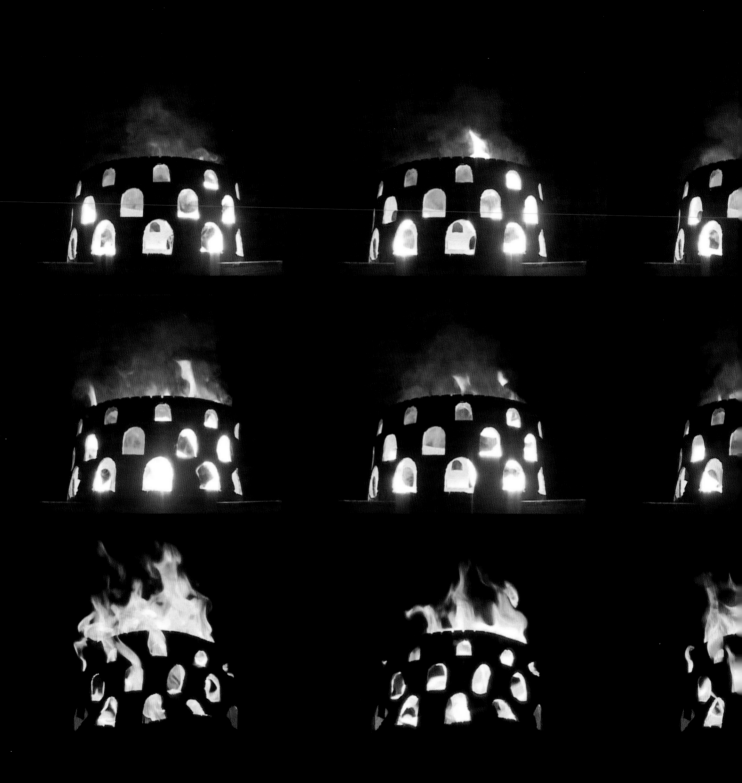

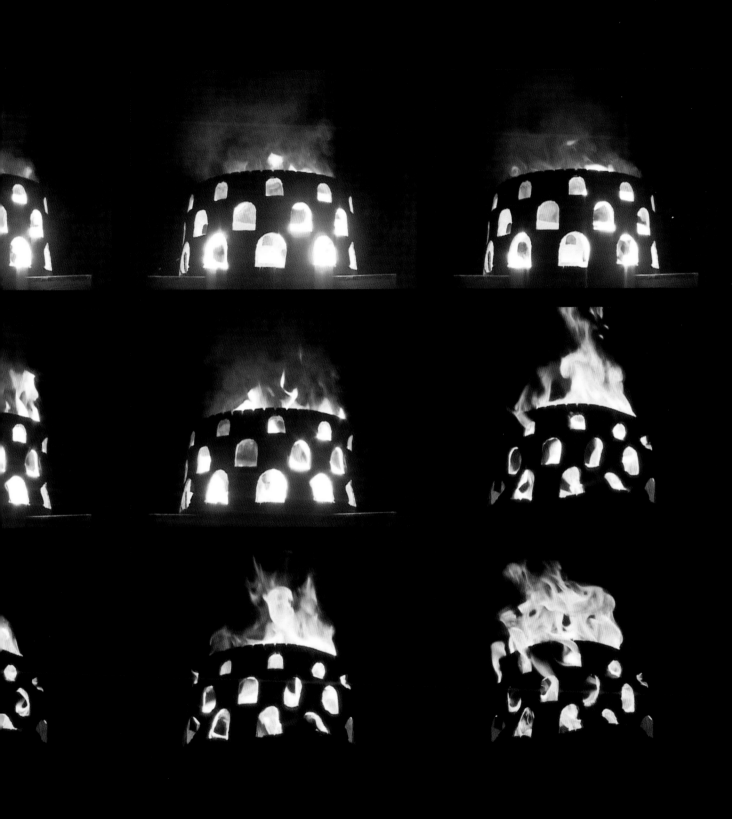

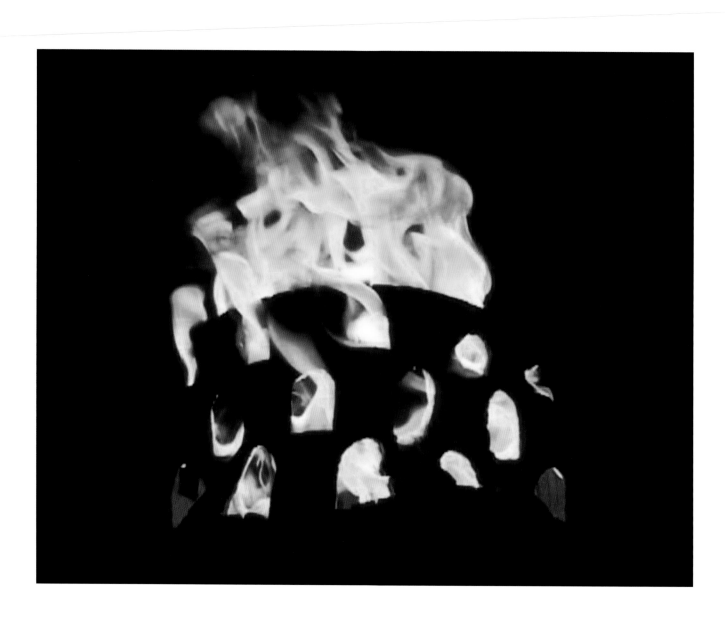

specting a History of the English Army confirms: "Likewise be all manner of beasts, when they be brought into the field and cried havoke, then every man to take his part."

For Canevari, destruction, whether potential or actual, often appears as a redemptive theme. In the video *Ring of Fire* (2005), made in Johannesburg, a single tire set against the sky catches fire and burns until it disintegrates. Canevari's pared-down image makes deliberate reference to the 'necklaces' of burning tires that were used by white South African extremists as a form of torture during the apartheid regime. Like a contemporary *Vanitas* image, the horrific symbol of oppression is invoked as a gesture of caution, lest it be imagined that, like death itself, violence can ever truly be conquered.

Implicit in all Canevari's work is the presence or absence of the body. Sometimes it appears as a silhouette laid out on the floor. In certain works multiple sections of rubber are smoothed into flat sections and attached together to form a soft surface that evokes the burlap draped forms of Kounellis, Eva Hesse's fiberglass and polyester resin sculpture *Sans II* (1968), or the surface of Richard Serra's *Untitled* (1968), in which three large sections of orange vulcanized rubber cast from a corrugated metal shutter lie draped across the floor. Canevari's rubber surface almost appears like a flayed skin, removed from the body, yet retaining a formalist presence through its smooth sensuality and raw industrial surface.

The simple flatness of Canevari's depictions of the body suggests an absence of its visceral interior. As David Hillman argues[4], from the Bible to the sixteenth and seventeenth centuries, when medicine rationalized the body, the interior of the body was understood to be the ontological site of belief, where the connection to the divine was made. Christ's wounds, blood, heart and entrails were considered divine locations of the innermost truth. "As the poet of Proverbs has it, 'the spirit of man is the candle of the Lord, searching all the inward parts of the belly.'"[5] The flat voids of Canevari's black silhouettes, body parts and masks suggest a nihilistic refusal of the Catholic body, and its potential connection to the divine. The fire that appears in so many of his recent works underlines this denial, replacing the Catholic symbolism of Christ's blood as the source of eternal life in the burning sacred heart with a darker reading of transformation, infusing his blank surfaces with a dramatic, yet immaterial energy.

If the cross-section of a shadow is a two-dimensional silhouette, the flat, dark figures in Canevari's work can also be read as shadows that suggest presence and space without actually occupying it. The shadow has no fixed measurement, changing its size and shape according to its relationship to the light. Hence we find Canevari's figures stretched large across a room, scattered in tiny units across a wall, or drawn over sheets of newspaper or the pages of comics. The figures arguably also relate to the American pulp fiction anti-hero The Shadow, a popular black-cloaked,

masked crime-solver who appeared in comic strips, pulp magazines, radio programmes and films in America during the 1930s and 1940s. The black silhouettes lying on the floor resemble a cartoon, comic-book cut-out of a crime scene, as the only trace of a body that has been removed. Canevari's comic book narratives, cartoon-like shapes and small fantastic animals reveal a childlike playfulness that inserts a more light-hearted, optimistic tone into his nihilistic forms. Influenced by the drawings and sculptures of *Arte Povera* artist Pino Pascali, his iconography recalls images such as Pascali's *Joe Mallamende* from *I Killers* for the *Gelati Algida* commercial (1961), a cartoon-like depiction of an American gangster tiptoe-ing along in trilby hat, brandishing a gun, or Pascali's large, naively rendered sculptures of bombs and military tanks. Childhood forms a hidden undercurrent of all Canevari's work, as a generalized, unstated trauma; quietly present; as yet unresolved.

The tension between darkness and sweetness, inseparable from one another, like two sides of the same coin, is expressed in the video *Bouncing Skull* (2007), shot in an abandoned area in the city of Belgrade, next to the ruined former Yugoslav army headquarters building bombed by NATO in the Kosovo war of 1999. A young boy walks up to a human skull lying on the ground and begins to kick it around. It soon becomes clear that he is extremely skilled in soccer techniques, as he deftly spins it on the tip of his foot, flipping it onto first one knee then the other, before dribbling it across the scrubby grass. The burned-out building behind him forms a sobering backdrop to the grisly scene, as we are torn between admiration for the boy's considerable skill, and horror at the object of his accomplished footwork. Invoking one of the most classic images of the aftermath of war – children playing in the rubble of destruction – Canevari conjures an image of corrupted innocence, and at the same time frames it as a poignant image of potential and hope.

[1] Umberto Boccioni, *Technical Manifesto of Futurist Sculpture*, 11th April 1912, quoted in *Futurismus*, Palazzo Grassi, Venice, Italy.
[2] Friedrich Nietzsche, *Menschliches, allzumenschliches*, II, section 1, in Giorgio Colli and Mazzino Montinari eds., *Nietzsche, Samtliche Werke: Kritische Studienausgabe*, 15 vols., Deutsche Tagenbuch Verlag and de Gruyter, Munich 1988, 2, p. 471, translated by David Britt and cited in Alexandre Kostka and Irving Wohlfarth, eds., *Nietzsche and "An Architecture of Our Minds"*, Getty Research Institute for the History of Art and the Humanities, Los Angeles 1999, p. 341.
[3] Sigmund Freud, *Totem and Taboo*, Standard Edition, vol. XIII, translated and edited by James Strachey, Hogarth Press, London 1955, pp. 147f.
[4] David Hillman, *Visceral Knowledge*, in David Hillman and Carla Mazzio eds., *The Body in Parts: Fantasies of Corporeality in Early Modern Europe*, Routledge, New York 1997, pp.85-86.
[5] David Hillman and Carla Mazzio, *op. cit.*

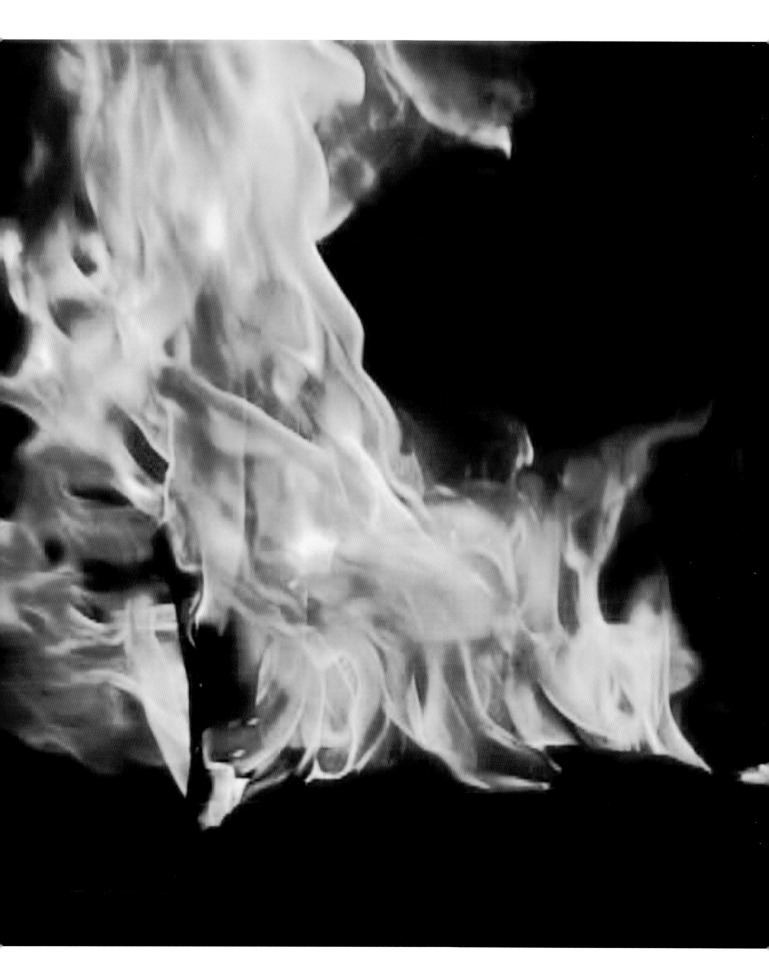

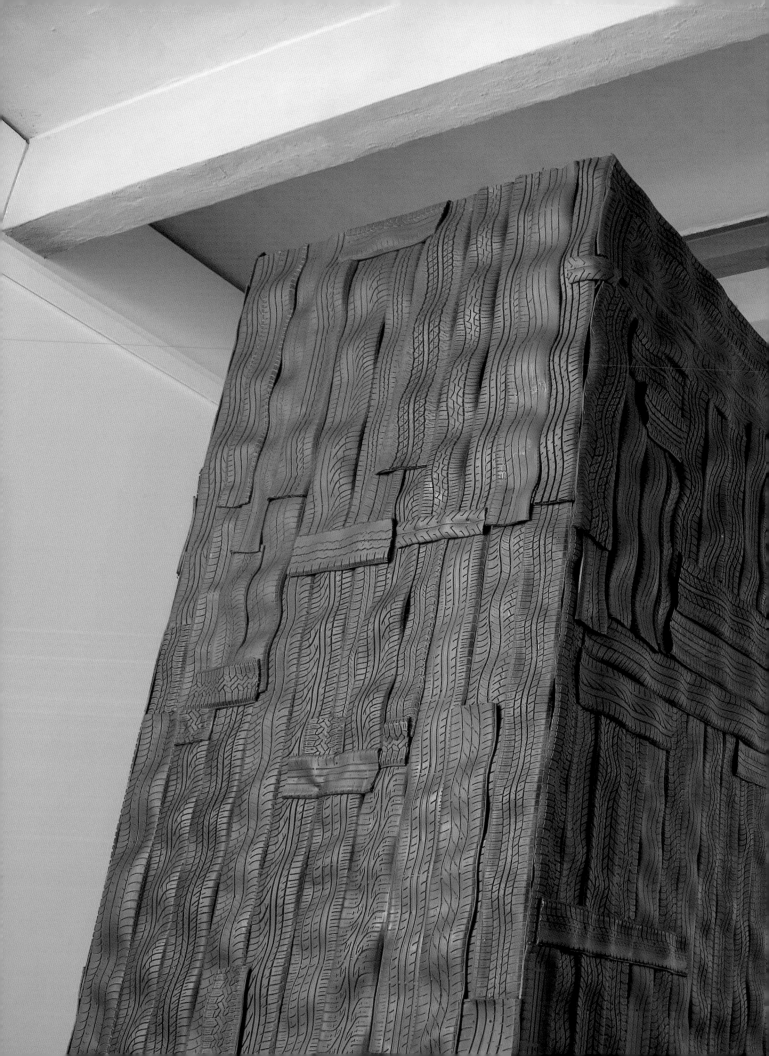

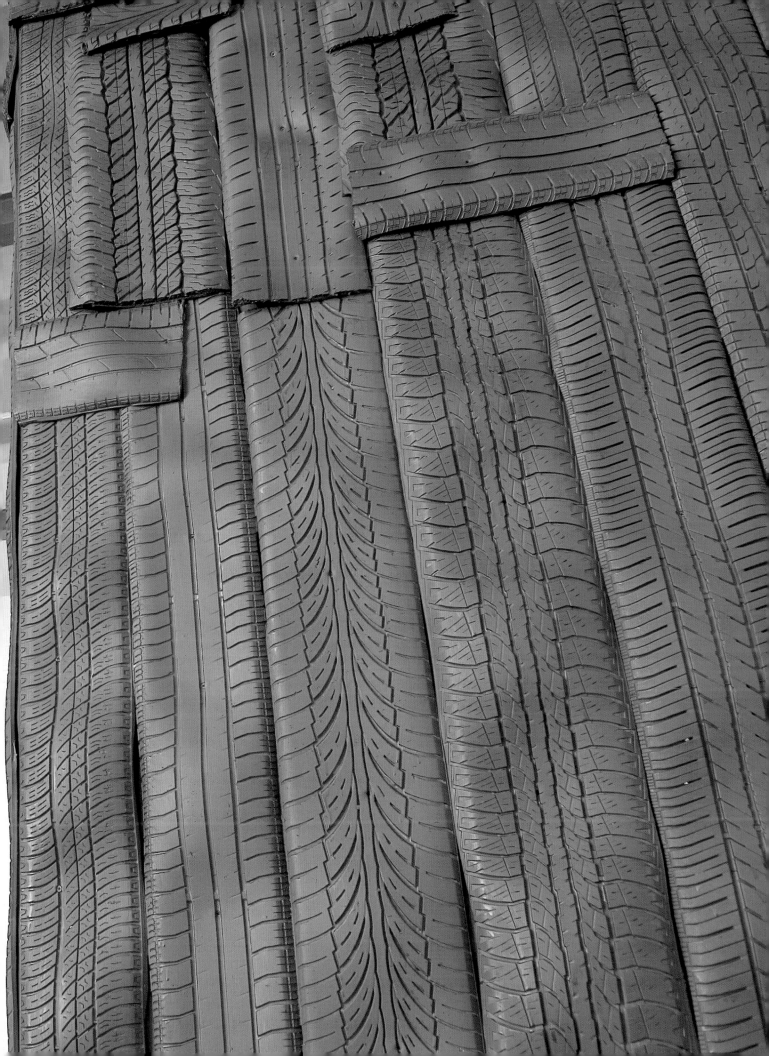

APPARATI/APPENDICES

PAOLO CANEVARI

Biografia/Biography

Nato nel 1963 a Roma. Vive e lavora tra
New York e Roma.
Born in 1963 in Rome. Lives and works in
New York and Rome.

Mostre personali/Solo Exhibitions

1989
15 aprile
One-night installation: Rocce,
Wessel O'Connor Gallery, New York.
Opere esposte:
One-night installation: Rocce, 1989,
performance e installazione di elementi in
polistirolo, pittura a olio e pigmento,
dimensioni ambientali

1991
giugno-ottobre
Paolo Canevari. Camere d'aria
(a cura di P. Canevari), Galleria Stefania
Miscetti, Roma. Catalogo.
Opere esposte:
Camera d'aria, 1991 (prima sezione della
mostra), gomma di camera d'aria,
installazione composta da diversi elementi:
Totem, 1990, gomma di camera d'aria,
100 x 20 cm circa; *Tortile*, 1990,
otto elementi, gomma di camera d'aria,
220 x 40 x 40 cm circa; *Elmi*, 1990, nove
elementi di gomma di camera d'aria,
80 x 30 x 30 cm circa; *Conchiglia*, 1990,
gomma di camera d'aria, 80 x 20 cm circa;
Culo, 1990, gomma di camera d'aria,
45 x 35 cm circa; *Fica*, 1990, gomma di
camera d'aria, 70 x 30 cm circa; *Cerchio*,
1990, scultura a terra, gomma di camera
d'aria, 200 x 20 cm circa; *Mantelli*, 1990,
due elementi, 300 x 35 x 70 cm circa
Il Paradiso è all'ombra delle spade, 1991
(seconda sezione della mostra), gomma di
camera d'aria riciclata dagli elementi della
prima sezione, dimensioni ambientali
novembre-dicembre
Luigi Battisti, Paolo Canevari, Studio Scalise,
Napoli. Catalogo.
Opere esposte:
Nube, 1991, gomma di camera d'aria e
valvole, 400 x 400 cm e dimensioni
ambientali
Rose, 1991, gomma di camera d'aria,
installazione, dimensioni ambientali
Elmo, 1991, gomma di camera d'aria,
80 x 30 x 30 cm circa
Culo, 1991, gomma di camera d'aria,
50 x 35 x 30 cm circa

1992
2-5 aprile
Attualissima. La più bella galleria d'Italia,
Galleria Stefania Miscetti, Fortezza Da Basso,
Firenze.
Opere esposte:
Rosario, 1991, installazione di 800 rose,
gomma di camera d'aria, dimensioni
ambientali
aprile
Memoria mia, Casa Gori Rambaldi, Firenze.
Catalogo.
Opere esposte:
Memoria mia, 1992, 140 sculture in gomma
di camera d'aria, filo di ferro, disegno a

penna biro nera su carta di 400 x 270 cm,
installazione, dimensioni ambientali
ottobre
Disegno, Viafarini, Milano. Catalogo.
Opere esposte:
Disegno, 1992, installazione, tempera acrilica
su vetro, dimensioni variabili

1993
febbraio
Disegno animato, Galleria Stefania Miscetti,
Roma.
Opere esposte:
Disegno animato, film d'animazione in 16 mm,
durata 2', *loop*
maggio-giugno
Galerie Ezio Barbaro, Paris.
Opere esposte:
Disegni (Aquila e *Lupa)* 1990, disegno su carta,
dimensioni variabili
Camere d'aria, 1991, gomma di camera d'aria,
installazione, dimensioni ambientali
Memoria mia, 1992, sculture in gomma
di camera d'aria, filo di ferro, disegno a penna
biro nera su carta di 400 x 270 cm,
installazione, dimensioni ambientali

1994
marzo-aprile
Racconto, Galleria Gentili Arte
Contemporanea, Firenze. Catalogo.
Opere esposte:
Lupa, 1994, tempera acrilica su tela,
300 x 300 cm
Aquila, 1994, tempera acrilica su tela,
300 x 300 cm
Lupa su albero, 1994, tempera acrilica su tela,
300 x 300 cm
Lupa, 1994, tempera acrilica su pagine di
fumetto, installazione, dimensioni ambientali
Ponte, 1994, disegno a penna biro su carta,
bottiglie di vetro, installazione
maggio-giugno
Voto, Galleria Stefania Miscetti, Roma.
Opere esposte:
Voto, 1994, sculture in cartapesta, gomma
di camera d'aria, installazione, dimensioni
ambientali

1995
giugno-settembre
*Mostro, Projected Artists - Obiettivo:
Roma, Paolo Canevari* (a cura di Studio
Stefania Miscetti, 2RC di Simona Rossi),
Museo Barracco, Roma. Catalogo.
Opere esposte:
Mostro, 1995, installazione di sculture
composta da *Pedale Achille*, 1993, calza di
lana e legno, 50 x 10 x 8 cm circa; *Mostro
croce*, 1995, carta, terracotta; *Mostro tre volti*,
1995, carta, legno; *Mostro lupa*, 1995, carta,
ferro, terracotta; *Mostrino*, 1995, carta, ferro,
legno, tufo; *Mostro nero*, 1995, carta, ferro,
legno, tufo
Mostro, 1995, proiezioni sulla facciata del
Museo Barracco, Roma, dimensioni ambientali
21 ottobre - 30 novembre
Note. Opera su carta (a cura di C. Perrella),
Associazione Culturale ES, Torino. Catalogo.
Opere esposte:
Disegni, 1991-1992, penna a biro su carta e
tempera acrilica su pagina di fumetto,
30 x 21 cm e 27 x 18 cm

1997
marzo-aprile
Paolo Canevari, Associazione Culturale Juliet,
Trieste.
Opere esposte:
Disegni, 1991-1992, tempera acrilica su pagina
di fumetto, 27 x 18 cm ognuno
Eroi, 1996-1997, sculture in gesso e resina
sintetica, dimensioni variabili
Lupa romana, 1997, tempera acrilica su muro,
installazione, dimensioni ambientali

12 luglio - 23 agosto
L.A. International Biennial Art Invitational,
Shoshana Wayne Gallery, Los Angeles.
Catalogo.
Opere esposte:
Rose, 1991, installazione, dimensioni variabili
Io che prendo il sole a Los Angeles, 1997,
gomma di camera d'aria, dimensioni
ambientali

1998
maggio-giugno
Ho fame, Galleria Otto, Bologna.
Opere esposte:
Collana, 1997, valvole da camera d'aria,
cavo d'acciaio, 450 cm
Esodo, 1998, figure ritagliate da gomme
di camera d'aria, installazione, dimensioni
ambientali
Ragnatela, 1998, gomma di camera d'aria,
installazione, dimensioni ambientali
Pasquale, 1998, uovo di Pasqua in cioccolato
giugno-settembre
Campo, Studio Stefania Miscetti, Roma.
Opere esposte:
Campo, 1998, gomma di camera d'aria,
300 x 300 cm

1999
marzo-aprile
Paolo Canevari, Gesellschaft der Freunde
Junger Kunst, Baden-Baden, Germania.
Opere esposte:
Collana, 1997, valvole da camera d'aria,
cavo d'acciaio, 450 cm
Bombs, 1999, figure ritagliate da gomma
di camera d'aria, giornali del marzo 1999,
installazione, dimensioni ambientali
Cella, 1999, gomma di camera d'aria,
installazione, dimensioni ambientali
Rose, omaggio a Rosa Luxemburg, 1999,
gomma di camera d'aria e legno, dimensioni
variabili
Cappi, 1999, gomma di camera d'aria
Campo, 1999, gomma di camera d'aria,
diversi elementi, dimensioni variabili
25 maggio - 1° giugno
Chiuso, Galleria Il Ponte, Roma.
Opere esposte:
Chiuso, 1999, gomma di camera d'aria,
modello, giornali del marzo 1999, *performance*
luglio
Radio Londra (a cura di C. Perrella),
Accademia Britannica, Roma.
Opere esposte:
Radio Londra, 1999, motocicletta Norton Atlas
750 cc, carta da manifesti elettorali staccati,
installazione-*performance*

2000
21 novembre - 21 dicembre
Mama, Volume!, Roma. Catalogo.
Opere esposte:
Mama, 2000, modello, camera d'aria, gomma
di camera d'aria di bicicletta, chiodo,
performance

2001
gennaio
13 (a cura di A. Poshyananda), Center for
Academic Resources, Chulalongkorn
University, Bangkok. Catalogo.
Opere esposte:
13, 2001, pneumatici, installazione, dimensioni
variabili
26 aprile - 23 maggio
Ettore Spalletti & Paolo Canevari, Galerie
Cent8, Paris.
Opere esposte:
Before Extasy, 2001, tempera acrilica su
pneumatici, pagine strappate dalla Bibbia,
installazione, dimensioni ambientali
14-19 settembre
Papa (a cura di S. Risaliti), Palazzo delle
Papesse, Centro Arte Contemporanea, Siena.

Opere esposte:
Papa, 2001, modello, telo di gomma di camere d'aria di 400 x 400 cm, *performance* e installazione

2002
22 novembre - 1° febbraio
Colosso, Galleria Christian Stein, Milano.
Opere esposte:
Performance e installazione composta da diversi elementi:
Colosseo, 2002, gomma, 29 x ø 70 cm;
Colosseo, 2002, gomma, 21 x ø 25 cm;
Colosseo, 2002, gomma, 27 x ø 63 cm;
Colosseo, 2002, gomma, 14 x ø 25 cm;
Colosseo, 2002, gomma, 42 x ø 109 cm;
Colosseo, 2002, gomma, 27 x ø 65 cm;
Colosseo, 2002, gomma, 37 x ø 73 cm;
Colosseo, 2002, gomma, 16 x ø 38 cm;
Colosseo, 2002, gomma, 20 x ø 53 cm;
Colosseo, 2002, gomma, 40 x 67 cm;
Colosseo, 2002, gomma, 44 x 135 cm;
Colosseo, 2002, gomma, 38 x 93 cm;
Colosseo, 2002, gomma, 19 x 27 cm;
Colosseo, 2002, gomma, 22 x 53 cm;
Colosseo, 2002, gomma, 29 x 71 cm;
Colosseo, 2002, gomma, 42 x 97 cm;
Colosseo, 2002, gomma, 39 x 69 cm;
Colosseo, 2002, gomma, 47 x 126 cm
Colosso, 2002, stampa fotografica B/N, 222 x 97 cm

2004
24 ottobre - 21 febbraio 2005
Welcome to OZ (a cura di A. Heiss), P.S.1 Center for Contemporary Art, Long Island, New York.
Opere esposte:
Welcome to OZ, 2004, gomma di camera d'aria e legno, 400 x 400 x 600 cm circa

2005
1°-31 maggio
Paolo Canevari (a cura di K. Geers), Johannesburg Art Gallery, Contemporary Art Museum, Johannesburg.
Opere esposte:
100 dollari, 2005, 100 banconote da un dollaro imbevute in olio di motore usato, distribuite al pubblico durante l'opening
Landscape, 2005, bidoni in ferro, pneumatici, bandiera americana, 100 x 220 x 250 cm
Totem, 2005, bidone e pneumatici, 200 x 500 x 100 cm
Black Stone, 2005, copertoni su struttura in legno, 270 x 350 x 550 cm
27 ottobre - 27 novembre
Black Stone, Galleria Christian Stein, Milano.
Opere esposte:
Black Stone, 2005, copertoni su struttura in legno, 270 x 600 x 300 cm

2006
9 giugno - 28 luglio
A Couple of Things I Have to Tell You, Sean Kelly Gallery, New York.
Opere esposte:
Burning Vespa, 2005, grafite su carta, 274,3 x 285,8 cm
Ring of Fire, 2005, video DVD 8'15", *loop*
Swing, 2005, video DVD 60", *loop*
Swing, 2006, struttura in ferro, corda, catene, tempera acrilica su 7 pneumatici, installazione, dimensioni ambientali
Godog, 2006, video DVD 30", *loop*
God-Tire, 2006, foglia d'oro su pneumatico e cane alla catena, *performance*
Burning Skull, 2006, grafite su carta, 270 x 150 cm
2 dicembre - 1° maggio 2007
Rubber Car (a cura di F. Fossa Margutti), MART, Museo d'Arte Moderna e Contemporanea di Trento e Rovereto, Rovereto.

Opere esposte:
Rubber Car, 2006, copertoni su struttura in legno, 505 x 205 x 185 cm

2007
25 maggio - 30 settembre
Paolo Canevari. Nothing from Nothing (a cura di D. Eccher), MACRO, Museo d'Arte Contemporanea Roma, Roma. Catalogo.
Opere esposte:
Ring of Fire, 2005, video DVD 8'15", *loop*
Burning Colosseum, 2006, video DVD 3'15", loop
Burning Gun, 2007, grafite su carta, 423 x 270 cm
Godog, 2007, grafite su carta, 270 x 400 cm
Burning Skull, 2007, grafite su carta, 400 x 270 cm
Twin, 2007, copertoni su struttura in legno, due elementi di 400 x 180 x 180 cm ciascuno

Mostre collettive/Group Exhibitions

1988
Grand Hotel, Studio E, Roma. Catalogo.
1989
Diomede Show, Clock Tower, P.S.1 Contemporary Art Center, Long Island City, New York.
1991
Arie. Rassegna Internazionale di giovani scultori (a cura di A. Bonito Oliva), Fonti del Clitunno, Spoleto, Perugia. Catalogo.
Being There / Being Here: Nine Perspectives in New Italian Art (a cura di A. Mammì), Art Gallery of Otis Parsons School of Design, Los Angeles. Catalogo.
Retablo (a cura di Galleria Placentia Arte, Piacenza), Palazzo Gotico, Piacenza. Catalogo.
1991-1993
FIAR International Prize. Milano, Roma, Paris, London, New York, Los Angeles. Art under 30.
Le costruzioni della ragione, le speranze dell'uomo, i sogni dei giovani (a cura di R. Sanesi), Palazzo della Permanente, Milano (1991); Chiostro della Chiesa di Santa Maria sopra Minerva, Roma (1992); Accademia Italiana delle Arti, London (1992); Espace Pierre Cardin, Paris (1992); National Academy of Design, New York (1993); UCLA Wight Art Gallery, Los Angeles (1993). Catalogo.
1992
Small, Medium, Large: Life Size (a cura di Scuola per Curatori del Centro per l'Arte Contemporanea Luigi Pecci), Centro per l'Arte Contemporanea Luigi Pecci, Prato. Catalogo.
Giovani Artisti IV. Diciotto giovani artisti a Palazzo delle Esposizioni (a cura di M. Apa, L. Cherubini, M. Di Capua, D. Guzzi, R. Siligato, B. Tosi), Palazzo delle Esposizioni, Roma. Catalogo.
Le sculture consumano più informazioni che energia (a cura di L. Beatrice, C. Perrella), Tauro Arte, Torino. Catalogo.
Gibellina. Paesaggio con Rovine (a cura di A. Bonito Oliva), sedi varie, Gibellina, Trapani. Catalogo.
Quadreria, Galleria Bordone, Milano.
1993
Thàlatta, Thàlatta, XXXVIII Mostra Internazionale d'Arte Contemporanea (a cura di A. Bonito Oliva), Galleria Civica d'Arte Contemporanea, Termoli, Campobasso. Catalogo.
4 Tempi, Galleria Stefania Miscetti, Roma.
Figure del giorno e della notte (a cura di S. Chiodi, A. Fogli), Società Lunare, Roma. Catalogo.
Arte in classe. Trenta artisti e un edificio scolastico (a cura di L. Pratesi, M. Semeraro), Scuola Statale Giosuè Carducci, Roma. Catalogo.

Ibrido neutro. Ipotesi di evoluzione nella scultura italiana (a cura di L. Beatrice, C. Perrella), Galleria Comunale di Arte Moderna, Ex Convento di San Domenico, Spoleto, Perugia. Catalogo.
Futuro della memoria. Progetto Internazionale Civitella d'Agliano 1993 (a cura di P. Groot), Civitella d'Agliano, Viterbo.
Segni e disegni (a cura di G. Romano), Galleria Analix, Genève; Galleria In Arco, Torino; Loft Arte, Valdagno, Vicenza; Galleria Marsilio Margiacchi, Arezzo. Catalogo.
Animal House, Associazione Culturale L'Attico di Fabio Sargentini, Roma. Catalogo.
Il tredicesimo apostolo. Omaggio a Majakovskij, Temple University, Roma. Catalogo.
Quaranta artisti, quaranta opere, quaranta per quaranta (a cura di L. Pratesi), Galleria Il Segno, Roma. Catalogo.
Palle, Studio Stefania Miscetti, Roma.
Progetto e disegni, Temple University, Roma.
1994
Ars Lux (a cura di G. Romano), sedi varie, Bologna.
Di carta e d'altro. Libri d'artista (a cura di S. Barni, A. Soldaini), Centro per l'Arte Contemporanea Luigi Pecci, Prato. Catalogo.
Abitare il Tempo (a cura di L. Meneghelli), Fiera di Verona, Verona. Catalogo.
Idea Europa, Magazzini del Sale, Palazzo Comunale, Siena.
Prima puntata, Palazzo delle Esposizioni, Roma.
1995
Estetica del Delitto (a cura di L. Beatrice, C. Perrella), Galleria Sergio Tossi, Prato. Catalogo.
M.A.P.P. (a cura di M. Meneguzzo), Museo d'Arte Paolo Pini, Milano. Catalogo.
Magazzino, Associazione Culturale L'Attico di Fabio Sargentini, Roma. Catalogo.
All'armi! (a cura di R. Gavarro), Quartiere militare Borbonico, Caserta. Catalogo.
Incantesimi. Scene d'arte e poesia a Bomarzo (a cura di S. Lux, M. Mirolla), Bomarzo, Viterbo. Catalogo.
Un cuore per amico (a cura di D. Paparoni), La Triennale di Milano, Milano.
1996
Il fantastico nella giovane arte italiana (a cura di D. Paparoni), Accademia di Arti Visive, Siracusa.
Martiri e Santi, Associazione Culturale L'Attico di Fabio Sargentini, Roma. Catalogo.
Il nibbio di Leonardo (a cura di D. Paparoni), Palazzo del Comune, Carpi, Modena. Catalogo.
Interfacce. La storia, l'uomo e la sua faccia (a cura di R. Gavarro), Ex Carcere Borbonico, Avellino. Catalogo.
Seminario (a cura di R. Gramiccia), Chiesa della Carità, Tivoli, Roma. Catalogo.
Transformal (a cura di M. Damianovic), Wiener Secession, Wien. Catalogo.
Italian Contemporary Prints (a cura di S. Chern, T. Huang, A. Lombardi, M. Pini), Kaohsiung Museum of Fine Arts, Taiwan, Cina. Catalogo.
In tempo (a cura di R. Gavarro), Galleria Alberto Weber, Torino. Catalogo.
Un modo sottile. Arte italiana negli anni Novanta (a cura di R. Caldura), spazio Coin Le Barche, Mestre, Venezia. Catalogo.
I sentieri del fuoco (a cura di B. Tosi), Palazzo del Comune, Pennabilli, Pesaro. Catalogo.
1996-1997
Forma. Nuova scultura in Italia: E. Apruzzese, L. Attolini, P. Canevari, G. Caravaggio, V. Messina, G. Pulvirenti (a cura di V. Urbani),

Galleria Nuova Icona, Venezia (1996); Galerie Fluxus, Liège, Belgio (1996); The Winchester School of Art Gallery, Winchester, Regno Unito (1997); The Gallagher Gallery, Dublin (1997). Catalogo.

1997
Giro d'Italia in nove tappe (a cura R. Gavarro), Associazione Culturale L'Attico di Fabio Sargentini, Roma.
De-composizione: cultura e industria verso il 2000. Heteronymous. Ovvero un percorso dell'io (a cura di A. Bonito Oliva, A.M. Nassisi), Complesso Monumentale di San Michele a Ripa, Roma.
Arte animata, Studio Stefania Miscetti, Roma.
Officina Italia (a cura di D. Auregli, R. Barilli, A. Borgogelli, F. Cavallucci, R. Daolio, A. Franciosi, S. Grandi, M. Manara, G. Molinari, C. Pedrini), Galleria Nazionale d'Arte Moderna, Bologna; Chiostro di San Domenico, Imola; Galleria Comunale di Arte Contemporanea, Castel San Pietro; Ex Fabbrica Arrigoni, Cesena; Rolo Banca, Forlì; Galleria d'Arte Contemporanea Vero Stoppini, Santa Sofia. Catalogo.
Premio Marche. Biennale di Arte Contemporanea, Mole Vanvitelliana, Ancona. Catalogo.
Opera formosa (a cura di G. Alessandri, N. Asta), The Soros Center for Contemporary Art, Kiev, Ucraina. Catalogo.
Segni (a cura di Studio Stefania Miscetti), Piazza del Popolo, Roma.

1998
Natura inurbata. I Biennale dei Parchi, Natura e Ambiente (a cura di A. Bonito Oliva), American Academy, Roma. Catalogo.
Zimmer Frei. Ein Austellungsprojekt des UNIKUM, Hotel Unterbergnerhof, Klagenfurt, Austria. Catalogo.
Aria di vacanza, Villa Tonda, Ansedonia, Grosseto.
Solstizio d'estate 3 (a cura di Associazione per l'Arte Contemporanea Zerynthia), Cave dell'Oliviera, Serre di Rapolano, Siena.
Tre scultori romani, Magazzino d'Arte Moderna, Roma.
Il segno di diario (a cura di C.A. Bucci), Galleria Il Segno, Roma. Catalogo.
Se son rose fioriranno, XLI Festival di Spoleto (a cura di A. Arévalo, J. Zugazagoitia), Museo Civico, Spoleto, Perugia. Catalogo.
Festa dell'arte (a cura di A. Borghese, L. Pratesi), Ex Mattatoio, Roma. Catalogo.
Circoscrivere (a cura di R. Caldura), Biagiotti Arte Contemporanea, Firenze.
Nuove contaminazioni, scultura, spazio, città (a cura di E. Crispolti, I. Reale), sedi varie, Udine. Catalogo.
Manfred Erjautz, Michael Kienzer, Paolo Canevari, Adrian Tranquilli, Istituto Austriaco di Cultura a Roma, Roma. Catalogo.

1999
Lavori in Corso (a cura di G. Bonasegale, M. Catalano), Galleria Comunale d'Arte Moderna e Contemporanea, Roma. Catalogo.
XIII Esposizione Nazionale Quadriennale d'Arte di Roma, Proiezioni 2000, Lo spazio delle arti visive nella civiltà multimediale, Palazzo delle Esposizioni, Roma. Catalogo.
Arte moltiplicata. La stampa d'arte nelle ultime generazioni (a cura di R. Iannella), Centro Culturale Le Cappuccine, Comune di Bagnacavallo, Ravenna. Catalogo.
Public Art in Italia (a cura di P. Brusarosco, A. Pioselli), Viafarini, Milano.
Il segno inciso. Artisti italiani alla XXIII Biennale Internazionale di Arti Grafiche di Lubiana (a cura di C. Di Biagio, L. Ficacci), Ljubljana, Slovenia. Catalogo.
Instrumenta Imaginis, Galleria Civica di Arte

Contemporanea, San Martino Valle Caudina, Avellino. Catalogo.
Opere in forma di libro. Raccolte dei libri d'artista del Centro per l'Arte Contemporanea Luigi Pecci di Prato (a cura di A. Iori), Museo Virgiliano, Pietole, Mantova. Catalogo.

2000
Giganti, Arte Contemporanea nei Fori Imperiali (a cura di L. Pratesi, A.M. Sette), Fori Imperiali, Roma. Catalogo.
Tirannicidi (a cura di L. Ficacci), Istituto Nazionale per la Grafica, Roma. Catalogo.
Rodare la fantasia (a cura di L. Marucci), Palazzo dei Capitani, Ascoli Piceno. Catalogo.
WelcHome (a cura di G. Marziani), Palazzo delle Esposizioni, Roma. Catalogo.
Mito Moto, Palazzo Ducale, Parma.
Ventana hacia Venus. Window into Venus (a cura di Associazione per l'Arte Contemporanea Zerynthia), Bienal de La Habana, La Habana, Cuba.

2000-2005
Playground and Toys for Refugee Children (a cura di A. von Fürstenberg), Musée International de la Croux-Rouge et du Croissant-Rouge, Genève (2000); Museo Hendrik Christian Andersen, Roma (2000-2001); General Assembly Visitor's Lobby, United Nations, New York (2001); Indian International Center, New Delhi (2002); SESC de Pompeia, São Paulo, Brasile (2002); Museo Cantonale d'Arte, Lugano, Svizzera (2002); Italian Culture Institute, London (2002); Hangar Bicocca, Milano (2005). Catalogo.

2001
Muoviti Segno (a cura di C. Di Biagio), Palazzo Poli, Roma.
Marking the Territory (a cura di M. Abramovic), Irish Museum of Modern Art, Dublin.

2002
E+VA Heros + Holies (a cura di A. Poshiananda), City Gallery of Art, Limerick, Irlanda. Catalogo.
Tuttonormale (a cura di L. Pratesi, J. Sans), Accademia di Francia, Villa Medici, Roma. Catalogo.
Third International Biennial of Contemporary Art (a cura di V. Pahlavuni-Tadevosyan, A. Sargsyan), Gyumri, Armenia. Catalogo.
Tutti i nomi di Dio (a cura di M. Gandini), Artandgallery, Milano.
Fuori Uso (a cura di M. Codognato, T. Macrì, S. Chia), Ferrotel, Pescara. Catalogo.
ArtCologne, Galleria Christian Stein, Köln.
Antologia romana (a cura di D. Bigi, R. Lambarelli), Galleria Alessandro Bagnai, Siena. Catalogo.

2003
Bologna Arte Fiera, Galleria Christian Stein, Bologna.
Working-Insider (a cura di S. Risaliti), Stazione Leopolda, Spazio Alcatraz, Firenze. Catalogo.
In Tutti i Sensi (a cura di G. Scardi), Art Point Superstudio Più, Milano. Catalogo.
Moltitudini / Solitudini (a cura di S. Risaliti), MUSEION, Museo d'arte moderna e contemporanea Bolzano, Bolzano. Catalogo.
The "What to expect" Foundation, Sean Kelly Gallery, New York. Catalogo.

2004
Galleria ES, Torino. Catalogo.
Art Basel, Galleria Christian Stein, Basel, Svizzera.
Bologna Arte Fiera, Galleria Christian Stein Milano, Bologna.
Liverpool Biennial. International Festival of Contemporary Art (a cura di S. Breitwieser, Yu Yeon Kim, C. Medina, A. Poshyananda), sedi varie, Liverpool, Gran Bretagna. Catalogo.
Roma Punto Uno (a cura di M. Coccia,

M. de Candia), PICI Gallery, Seoul, Corea; Tokyo Design Center, Gotanda, Giappone; Kuchu Teien Tenbodai Sky Gallery, Osaka, Giappone. Catalogo.

2005
Art Basel, Galleria Christian Stein, Basel, Svizzera.
Bologna Arte Fiera, Galleria Christian Stein, Bologna.
Il gesto. The Gesture. A Visual Library in Progress (a cura di M. Fokidis, S. Risaliti, D. Vitali), Macedonian Museum of Contemporary Art, Salonicco, Grecia; Quarter, Firenze. Catalogo.
Art for Andaman, Tsunami Project, Patong Beach, Tailandia.

2006
Peace Tower Project. Whitney Biennial, Whitney Museum of American Art, New York.
Strade di Roma, La Casa delle Letterature, Roma. Catalogo.
A Band A Part (a cura di E. Fornaroli, G. Marziani, G. Soldi), Studio Stefania Miscetti, Roma.
Art Basel, Galleria Christian Stein Milano, Basel. Svizzera.
Grazie per una volta (a cura di F.R. Morelli), Galleria Valentina Bonomo Arte Contemporanea, Roma. Catalogo.
Ravello Festival, Il Gioco è Fatto. The Game's On (a cura di A. Bonito Oliva), Villa Rufolo, Ravello, Salerno. Catalogo.
Alveare, XII Biennale Internazionale di Scultura di Carrara (a cura di B. Corà), Museo della Scultura, Ex Convento di San Francesco, Carrara. Catalogo.
Art Life and Confusion, 47th October Art Salon (a cura di R. Block, B. Heinrich), October Art Salon, Belgrade. Catalogo.
Fremd bin ich eingezogen (a cura di R. Block), Kunsthalle Fridericianum, Kassel, Germania.
Nero, Galleria Cardi & Co., Milano.
Nerve (a cura di M. de Candia, P. Ferri), Hyunnart Studio, Roma.

2006-2007
Into Me / Out of Me (a cura di K. Biesenbach), P.S.1 Contemporary Art Center, New York (2006); Kunst-Werke Institute for Contemporary Art, Berlin (2006); MACRO Future, Roma (2007).

2007
Interni romani, Foyer Sala Sinopoli, Auditorium Parco della Musica, Roma. Catalogo.

Progetti speciali/Special Projects

1993
Disegno animato (in collaborazione con A. D'Amico), (a cura di M. Giusti), 2' bianco e nero,16 mm, Blobcartoon, Rai 3.

1994
SuperRoma (in collaborazione con A. D'Amico), (a cura di M. Giusti), 1'30" colore, betacam, Blobcartoon, Rai 3.
Filmino (in collaborazione con A. D'Amico), (a cura di M. Giusti), 1' colore, betacam, Fuori Orario, Rai 3.

1996
Sussurri (a cura di M. Giusti), colore, betacam, Blobcartoon, Rai 3.
Grida (a cura di M. Giusti), colore, betacam, Blobcartoon, Rai 3.

1997
Snow Man, installazione non autorizzata, Kunstmuseum, Bern.
Herren, installazione non autorizzata, Stedeljik Museum, Amsterdam.

Opere permanenti
Outdoor Permanent Works

2000
Uomoerba (a cura di D. Fonti), Parco di scultura contemporanea di Villa Glori, Roma. Catalogo.
2001
Colonna, fontana (a cura di B. Tosi), Lamezia Terme, Catanzaro.

Premi/Grants

1996
International Fellowship in the Visual Arts, Mid America Arts Alliance and US Information Agency.
2001
Art for the World, Playground and Toys for Refugee Children (a cura di A. von Fürstenberg), New York, selezionato con Teresa Serrano.

Cataloghi mostre personali
Solo Exhibitions Catalogues

1991
Paolo Canevari. Camere d'aria, Galleria Stefania Miscetti, Roma (testo di P. Canevari).
Luigi Battisti, Paolo Canevari, Studio Scalise, Napoli (testo di A. Pirri).
1992
Memoria mia, Casa Gori Rambaldi, Firenze, Edizioni Galleria Stefania Miscetti e Maria Silva Papais, Roma (libro d'artista).
Disegno, Viafarini, Milano, Edizioni Galleria Stefania Miscetti, Roma (libro d'artista).
1994
Racconto, Galleria Gentili Arte Contemporanea, Firenze (libro d'artista).
1995
Mostro, Projected Artists - Obiettivo: Roma, Museo Barracco, Roma (testo di M. Codognato), Studio Stefania Miscetti e 2RC Edizioni d'Arte di Simona Rossi, Roma.
Note. Opera su carta di Paolo Canevari, Associazione Culturale ES, Torino (testo di C. Perrella).
1997
L.A. International Biennial Art Invitational, Shoshana Wayne Gallery, Los Angeles.
2000
Mama, Volume!, Roma (testo di D. von Drathen).
2001
13, Center for Academic Resources, Chulalongkorn University, Bangkok (libro d'artista).
2007
Paolo Canevari. Nothing from Nothing, MACRO, Museo d'Arte Contemporanea Roma, Roma (testi di K. Biesenbach, D. Eccher, A. Heiss, C. Iles), Electa, Milano.

Cataloghi mostre collettive
Group Exhibitions Catalogues

1988
Grand Hotel, Studio E, Roma.
1991
Arie, Rassegna internazionale di giovani scultori, Fonti del Clitunno, Spoleto, Perugia (testo di A. Bonito Oliva), Carte Segrete, Roma.
Being There / Being Here: Nine Perspectives in New Italian Art, Art Gallery of Otis Parsons School of Design, Los Angeles (testo di M. Shipper).
Retablo, Palazzo Gotico, Piacenza (testi di AA.VV.), Galleria Placentia Arte, Piacenza.
FIAR International Prize. Milano, Roma,

London, Paris, New York, Los Angeles, *Art under 30. Le costruzioni della ragione, le speranze dell'uomo, i sogni dei giovani*, Palazzo della Permanente, Milano; Chiostro della Chiesa di Santa Maria sopra Minerva, Roma; Accademia Italiana delle Arti, London; Espace Pierre Cardin, Paris; National Academy of Design, New York; UCLA Wight Art Gallery, Los Angeles (testi di A. Barak, D. Cameron, G. Di Pietrantonio, M. Gooding, E. Pontiggia, R. Sanesi, M. Selwyn).
1992
Small, Medium, Large: Life Size, Centro per l'Arte Contemporanea Luigi Pecci, Prato (testi di AA.VV.), Giunti, Firenze.
Giovani Artisti IV. Diciotto giovani artisti a Palazzo delle Esposizioni, Palazzo delle Esposizioni, Roma (testi di M. Apa, L. Cherubini, M. Di Capua, D. Guzzi, R. Siligato, B. Tosi), Carte Segrete, Roma.
Le sculture consumano più informazioni che energia, Tauro Arte, Torino (testi di L. Beatrice, C. Perrella).
Gibellina. Paesaggio con Rovine, sedi varie, Gibellina, (testo di A. Bonito Oliva), Fondazione Orestiadi di Gibellina, Gibellina, Trapani.
1993
Thàlatta, Thàlatta, XXXVIII Mostra Internazionale d'Arte Contemporanea, Galleria Civica d'Arte Contemporanea, Termoli, Campobasso (testo di A. Bonito Oliva).
Figure del giorno e della notte, Società Lunare, Roma (testi di S. Chiodi, A. Fogli).
Arte in classe. Trenta artisti e un edificio scolastico, Scuola Statale Giosuè Carducci, Roma, (testo di L. Pratesi, favole di A. Fogli), Edizioni Joyce & Co., Roma.
Ibrido neutro. Ipotesi di evoluzione nella scultura italiana, Galleria Comunale di Arte Moderna, Ex Convento di San Domenico, Spoleto, Perugia (testi di L. Beatrice, C. Perrella).
Segni e disegni, Galleria Analix, Genève; Galleria In Arco, Torino; Loft Arte, Valdagno, Vicenza; Galleria Marsilio Margiacchi, Arezzo (testo di G. Romano).
Animal House, Associazione Culturale L'Attico di Fabio Sargentini, Roma (testi di M. Carboni, L. Pratesi).
Il tredicesimo apostolo. Omaggio a Majakovskij, Temple University, Roma (testo di E. Torelli Landini), La Nuova Pesa Editore, Roma.
Quaranta artisti, quaranta opere, quaranta per quaranta, Galleria Il Segno, Roma (testo di L. Pratesi).
1994
Di carta e d'altro. Libri d'artista, Centro per l'Arte Contemporanea Luigi Pecci, Prato (testi di S. Barni, L. Caruso, I. Panicelli, A. Soldaini).
Abitare il Tempo, *Progetti e territori*, Fiera di Verona, Verona, Edizioni Grafiche Zanini, Verona.
1995
Estetica del Delitto, Galleria Sergio Tossi, Prato (testi di L. Beatrice, C. Perrella).
M.A.P.P., Museo d'Arte Paolo Pini, Milano (testo di M. Meneguzzo).
Magazzino, Associazione Culturale L'Attico di Fabio Sargentini, Roma (testo di F. Sargentini).
All'armi!, Quartiere militare Borbonico, Caserta (testo di R. Gavarro).
Incantesimi. Scene d'arte e poesia a Bomarzo, Bomarzo, Viterbo (testi di S. Lux, M. Mirolla), Edizioni Museo Laboratorio delle Arti Contemporanee dell'Università della Tuscia, Viterbo.
1996
Forma. Nuova scultura in Italia:

E. Apruzzese, L. Attolini, P. Canevari, G. Caravaggio, V. Messina, G. Pulvirenti, Galleria Nuova Icona, Venezia; Galerie Fluxus, Liège, Belgio; The Winchester School of Art Gallery, Winchester, Regno Unito; The Gallagher Gallery, Dublin (testo di V. Urbani), Edizioni Nuova Icona, Venezia.
Martiri e Santi, Associazione Culturale L'Attico di Fabio Sargentini, Roma (testo di R. Gavarro), Edizioni Associazione Culturale L'Attico di Fabio Sargentini, Roma.
Il nibbio di Leonardo, Palazzo del Comune, Carpi (testo di D. Paparoni), Edizione del Comune di Carpi.
Interface. La storia, l'uomo e la sua faccia, Ex Carcere Borbonico, Avellino (testo di R. Gavarro), Edizioni d'Arte Parente, Benevento.
Seminario, Chiesa di San Pietro della Carità, Tivoli, Roma (testo di R. Gramiccia).
Transformal, Wiener Secession, Wien (testo di M. Damianovic).
Italian Contemporary Prints, Kaohsiung Museum of Fine Arts, Taiwan, Cina (testi di S. Chern, T. Huang, A. Lombardi, M. Pini).
In tempo, Galleria Alberto Weber, Torino (testo di R. Gavarro).
Un modo sottile. Arte italiana negli anni Novanta, spazio Coin Le Barche, Mestre, Venezia (testi di R. Caldura, P. Fossati, E. Grazioli), Editoriale Giorgio Mondadori, Milano.
I sentieri del fuoco, Palazzo del Comune, Pennabilli, Pesaro (testo di B. Tosi), Essegi Editore, Comune di Pennabilli, Pesaro.
1997
Officina Italia, Galleria Nazionale d'Arte Moderna, Bologna; Chiostro di San Domenico, Imola; Galleria Comunale di Arte Contemporanea, Castel San Pietro; Ex Fabbrica Arrigoni, Cesena; Rolo Banca, Forli; Galleria d'Arte Contemporanea Vero Stoppini, Santa Sofia (testo di R. Barilli).
Premio Marche. Biennale di Arte Contemporanea, Mole Vanvitelliana, Ancona, Electa, Milano.
1998
Opera formosa, The Soros Center for Contemporary Art Gallery, Kiev, Ucraina (testi di AA.VV.).
Natura inurbata. I Biennale dei Parchi, Natura e Ambiente, American Academy, Roma (testo di A. Bonito Oliva).
Zimmer Frei. Ein Austellungsprojekt des UNIKUM, Hotel Unterbergnerhof, Klagenfurt, Austria (testo di G. Pilgram), UNIKUM. Universitätskulturzentrum Klagenfurt Editore, Klagenfurt, Austria.
Il segno di diario, Galleria Il Segno, Roma (testo di C.A. Bucci).
Se son rose fioriranno, XLI Festival di Spoleto, Museo Civico, Spoleto, (testi di A. Arévalo, J. Zugazagioitia), Electa, Milano.
Festa dell'arte, Ex Mattatoio, Roma (testo di A. Borghese, L. Pratesi).
Nuove contaminazioni, scultura, spazio, città, Galleria d'Arte Moderna, Udine, (testi di E. Crispolti, I. Reale; scheda di K. Ficonciello, L. Liotti), Edizioni Galleria d'Arte Moderna, Udine.
Manfred Erjautz, Michael Kienzer, Paolo Canevari, Adrian Tranquilli, Istituto Austriaco di Cultura a Roma, Roma (testi di L. Beatrice, L. Cherubini, D. Denegri, F. Nigelhall, T. Trummer) Studio Stefania Miscetti, Roma.
1999
Lavori in Corso, Galleria Comunale d'Arte Moderna e Contemporanea, Roma (testi di G. Bonasegale, S. Bonfili, L. Cherubini, B. Mantura), Edizioni De Luca, Roma.
XIII Esposizione Nazionale Quadriennale d'Arte di Roma, Proiezioni 2000, Lo spazio

delle arti visive nella civiltà multimediale, Palazzo delle Esposizioni, Roma (testi di F. De Santi, M. Di Capua, E. Pontiggia, C. Spadoni, D. Trombadori), Edizioni De Luca, Roma.
Arte moltiplicata. La stampa d'arte nelle ultime generazioni, Centro Culturale Le Cappuccine, Comune di Bagnacavallo, Ravenna (testo di R. Iannella), Edit Faenza, Faenza, Ravenna.
Il segno inciso. Artisti italiani alla XXIII Biennale Internazionale di Arti Grafiche di Lubiana, Ljubljana, Slovenia (testi di C. Di Biagio, L. Ficacci), Segni a contrasto, Osimo, Ancona.
Instrumenta Imaginis, Galleria Civica di Arte Contemporanea, San Martino Valle Caudina, Avellino (testo di F. Gualdoni).
Opere in forma di libro. Raccolte dei libri d'artista del Centro per l'Arte Contemporanea Luigi Pecci di Prato, Museo Virgiliano, Pietole, Mantova (testo di A. Iori), Corraini Edizioni, Mantova.

2000
Playground and Toys for Refugee Children, Musée International de la Croux-Rouge et du Croissant-Rouge, Genève; Museo Hendrik Christian Andersen, Roma; General Assembly Visitor's Lobby, United Nations, New York; Indian International Center, New Delhi; SESC de Pompeia, São Paulo, Brasile; Museo Cantonale d'Arte, Lugano, Svizzera; Italian Culture Institute, London; Hangar Bicocca, Milano.
Tirannicidi (il disegno), Istituto Nazionale per la Grafica, Roma (testo di L. Ficacci), Silvana Editoriale, Cinisello Balsamo, Milano.
Rodare la fantasia, Palazzo dei Capitani, Ascoli Piceno (testo di L. Marucci), Einaudi Editore, Torino.
WelcHome, Palazzo delle Esposizioni, Roma (testo di G. Marziani), PdE Edizioni con Castelvecchi Arte, Roma.

2001
Giganti, Arte Contemporanea nei Fori Imperiali, Fori Imperiali, Roma (testi di L. Pratesi, A.M. Sette), Fratelli Palombi, Roma.

2002
E+VA Heros + Holies, City Gallery of Art, Limerick, Irlanda (testo di A. Poshiananda).
Tuttonormale, Accademia di Francia, Villa Medici, Roma (testi di L. Pratesi, J. Sans, introduzione di B. Racine).
Fuori Uso, Ferrotel, Pescara (testi di M. Codognato, T. Macrì), Edizioni Arte Nova, Pescara.
Antologia romana, Galleria Alessandro Bagnai, Siena (testi di L. Benedetti, D. Bigi, R. Lambarelli).

2003
Third International Biennial of Contemporary Art, Gyumri, Armenia.
Working-Insider, Stazione Leopolda, Spazio Alcatraz, Firenze (testo di S. Risaliti), m&m Maschietto Editore, Firenze.
In Tutti i Sensi (a cura di G. Scardi), Art Point Superstudio Più, Milano (testo di G. Scardi).
Moltitudini / Solitudini , MUSEION, Museo d'arte moderna e contemporanea Bolzano, Bolzano (testo di S. Risaliti), m&m Maschietto Editore, Firenze.
The "What to expect" Foundation, Sean Kelly Gallery, New York.

2004
Galleria ES, Torino.
Liverpool Biennial. International Festival of Contemporary Art, sedi varie, Liverpool, Gran Bretagna (testi di AA.VV.), Liverpool Biennial of Contemporary Art Editore.
Roma Punto Uno, PICI Gallery, Seoul, Corea; Tokyo Design Center, Gotanda, Giappone; Kuchu Teien Tenbodai Sky Gallery, Osaka, Giappone (testi di

M. Coccia, M. de Candia, L. Presilla), Gangemi Editore, Roma.

2005
Il gesto. The Gesture. A visual library in progress, Macedonian Museum of Contemporary Art, Salonicco, Grecia; Quarter, Firenze (testi di A. Bonito Oliva, M. Casadio, M. Fokidis, P. Gaglianò, N. Papastergiadis, L. Ragaglia, P.L. Tazzi, S. Risaliti, D. Vitali), m&m Maschietto Editore, Firenze.

2006
Strade di Roma, La casa delle Letterature, Roma (testi di AA.VV.), Comune di Roma.
Grazie per una volta, Galleria Valentina Bonomo Arte Contemporanea, Roma (testi di D. Brancale, P. Cavalli, E. Cerone, R. Familiari, F.R. Morelli), Gangemi Editore, Roma.
Ravello Festival, Il Gioco è Fatto. The Game's On, Villa Rufolo, Ravello, Salerno (testo di A. Bonito Oliva), Electa Napoli.
Alveare, XII Biennale Internazionale di Scultura di Carrara, Museo della Scultura, Ex Convento di San Francesco, Carrara (testo di B. Corà), Edizioni Logos.
Art Life and Confusion, 47th October Art Salon, Belgrade (testi di R. Block, B. Heinrich).

2007
Interni romani, Foyer Sala Sinopoli, Auditorium Parco della Musica, Roma (testi di AA.VV.), Electa, Milano.

Testi di carattere generale/General Texts

1995
L. Beatrice, G. Costa, C. Perrella, Nuova scena. Artisti italiani degli anni Novanta, Giorgio Mondadori, Milano.

1998
S. Pezzato, Collezione permanente, Centro per l'Arte Contemporanea Luigi Pecci, Museo Pecci, Prato.

2000
D. Fonti, Il Parco di Scultura di Villa Glori, Edizioni De Luca, Roma.

2002
A. Camilleri, P. Canevari, M. Codognato, D. von Drathen, C. Iles, V. Magrelli, Paolo Canevari, Charta, Milano.

2005
G. Ambrosio, Le nuove terre della pubblicità, Meltemi Editore, Roma.

Quotidiani e periodici
Newspaper and Magazines

1991
M. de Candia, Un'opera sola con tante camere d'aria, "La Repubblica", 13 giugno.
P. Ugolini, Camere d'Aria, "Opening", 29 giugno.
G. Latini, Paolo Canevari, "Proposte", luglio.
P. Ugolini, Camera d'aria, "Opening", estate.
A. M. Corbi, Paolo Canevari, "Next", settembre.
P. Ugolini, Paolo Canevari, "Flash Art", ottobre-novembre.
G. Villa, Canevari, Paradiso e Spade, "La Repubblica", novembre.

1992
A. Mammì, Nuovi curatori per i Musei, "L'Espresso", giugno.
A. Pirri e P. Canevari, Ouverture, "Flash Art", giugno-luglio.
A. Vettese, Small Medium Large, "Il Sole 24 Ore", settembre.
C. Christov-Bakargiev, Canevari sa ben tirare la cinghia, "Il Sole 24 Ore", 27 settembre.
C. Perrella, Paolo Canevari, "Tema Celeste", ottobre.

A.S. Jacques, Disegno a Viafarini, "Flash Art", novembre-dicembre.

1992-1993
A.S. Jacques, Paolo Canevari, Viafarini Milano, "Flash Art", dicembre 1992 - gennaio 1993.

1993
C. Christov-Bakargiev, Tra le gallerie Esserci "è tutto", "Il Sole 24 Ore", 31 gennaio.
H. Bellet, Paolo Canevari, "Le Monde", "La Sélection 'Arts'", 27 maggio.

1994
P. Bortolotti, Paolo Canevari, "Segno", aprile.
P. Canevari, "Segno, critica e documentazione", supplemento n. 132, aprile.
M. de Candia, Canevari, un "Voto" ironico, "Il piacere dell'occhio" in "La Repubblica", 19 maggio.
E. Gallian, Il nylon della memoria, "L'Unità 2", 30 maggio.
S. Cincinelli, Paolo Canevari, Gentili, "Flash Art", maggio.
G. Marziani, Così vicini così lontani, i lavori di Monaci e Canevari, "L'Opinione", 10 giugno.
Spray Italy, Firenze, Paolo Canevari, "Juliet Art Magazine", giugno.
M. Damianovic, Paolo Canevari, "Tema Celeste", estate.
C. Subrizi, Paolo Canevari, "Flash Art", ottobre.
S. Gache, P. Canevari, "Sculture", novembre-dicembre
A. Pieroni, Un'anima bianca per Paolo Canevari, "Arte e Critica", n. 3.

1995
J. Turner, Paolo Canevari, "Art News", gennaio.
L'Arte negli occhi della gente, "Giornale d'Italia", 14 giugno.
B. Tosi, Uno, tanti obiettivi per Roma, "Il piacere dell'occhio" in "La Repubblica", 15 giugno.
L. Pratesi, La sera l'arte si proietta sulle facciate dei palazzi, "La Repubblica", 16 giugno.
Arte, Paolo Canevari, "L'Unità", 16 giugno.
A. Di Genova, Arti visive, "Il Manifesto", 16 giugno.
International Artists in Rome, "Metropolitan", 19 giugno - 2 luglio.
M. de Candia, Paolo Canevari le sintonie con la storia, "Il piacere dell'occhio" in "La Repubblica", 22-28 giugno.
E. Gallian, Macchine di luce e antichi "mostri", "L'Unità", 24 giugno.
F. Pirani, Vieni a vedere i mostri, "La Stampa, Arte", 3 luglio.
A. Di Genova, Benvenuti al Parco elettronico, "L'Espresso", 7 luglio.
G. Marziani, Immagini di magie notturne, "L'Opinione", 16 luglio.
M. Vescovo, Scegliendo tra le mostre, "La Stampa", 24 luglio.
G. Marziani, Eventi a Roma, "Flash Art", estate.
Canevari, "Opening", estate.
Trenta artisti per il Paolo Pini, "Tema Celeste", estate.
R. Sleiter, Quattro principi e un festival, "Il Venerdì di Repubblica", 1° settembre.
S. Rossotti, Arte e follia, "Grazia", 29 settembre.
M. Lestingi, Paolo Canevari, Mostro, "Next", autunno-inverno.
A. Giulivi, Paolo Canevari, "Tema Celeste", inverno.
S. Spada, "Quaderni di Gestalt", n. 20/21.
R. Lambarelli, Artisti a confronto con l'Arte, "Arte e Critica".

1996
G. Marziani, *Paolo Canevari: Gli abiti eleganti del trash...*, "Next", primavera.
1997
Cover per "Juliet Art Magazine", giugno.
M. Codognato, *Letter from Italy: Search for Tomorrow*, "Artforum", estate.
1998
R. Barilli, *Fantasmi di Canevari*, "Quadri e Sculture", gennaio-febbraio.
M. de Candia, *Paolo Canevari, Adrian Tranquilli*, "Trovaroma" in "La Repubblica", marzo-aprile.
S. Chiodi, *Tendenze dell'arte giovane in Italia*, "Tema Celeste", n. 68, maggio-giugno.
G. Latini, *Paolo Canevari, Adrian Tranquilli*, "Next", primavera-estate.
D. Bigi, *Manfred Erjautz, Michael Kienzer, Paolo Canevari, Adrian Tranquilli*, "Arte e Critica", primavera-estate.
V. Apuleo, *Le 'rose' dei più giovani*, "Il Messaggero", 1° luglio.
M. de Candia, *Campo*, "Trovaroma" in "La Repubblica", luglio.
F. Giuliani, *Arte verde, La prima Biennale parchi natura ambiente*, "La Repubblica", ottobre.
1999
S. Chiodi, *Paolo Canevari*, "Artnews" in "Tema Celeste", n. 75.
2000
M. Marini, *Interni ad arte*, "Interni", ottobre.
2001
M. Codognato, *Paolo Canevari. Volume*, "Art Forum", n. 9, maggio.
C. Kaplan, *Paolo Canevari*, "Flash Art", ottobre-novembre.
L. Marucci, "Juliet Art Magazine", ottobre-novembre.
D. Bigi, *La scena artistica romana*, "Arte e Critica", ottobre-dicembre.
2003
A. Mammì, *Forza Paolo*, "L'Espresso", 1° gennaio.
S. Menegoi, *Sgommate al Colosseo*, "Il Giornale dell'Arte", gennaio.
2004
F. Pacifico, *L'ospite*, "La Repubblica", 6 giugno.
L. Pratesi, *Magie in casa Canevari*, "La Repubblica", 1° luglio.
B. Casavecchia, *Marina Abramovic innamorata del Vuoto*, "D Casa" in "La Repubblica delle Donne", novembre.
2005
B. Boskovic, *Canevari's Seeds for Renewal*, "NY Arts", gennaio-febbraio.
C. Corbetta, *Outrageous Artist*, "L'uomo Vogue", ottobre.
In His Shoes, "People", 14 novembre.
M. Sanders, *Another Spare Tyre*, "Another Magazine", autunno-inverno.
2006
U. Gruenberger, *Marina Marina*, "Quest", gennaio-febbraio.
S. Golubovic, *Dive Su Stalno u Transu*, "Gloria Magazine", Serbia, marzo.
K. Biesenbach, *Into Me / Out of Me*, "Flash Art International", ottobre.
T. Niemeyer, *The 47th Art Salon: Art, Life and Confusion*, "Flash Art International", novembre-dicembre.
R. Tisci, P. Canevari, *L'Art & la Mode*, "L'Officiel Hommes", autunno 2006 - inverno 2007.
2007
C. Perrella, *Paolo Canevari*, "Tema Celeste", gennaio-febbraio.
P. Martin, *The Art of Fashion*, "The Independent Magazine", 10 febbraio.
R. Ferrario, *Paolo Canevari, Ritratti di Style*, "Style Magazine, Mensile del Corriere della Sera", febbraio.
C. Kino, *What's Your Pleasure*, "Art+Auction", febbraio.
R. Ferrario, *Io e Marina? Facciamo ginnastica*, "Style", 8 marzo.
L'incontro, "Panorama", 15 marzo.
P. Martin, *Dress Art*, "Another Magazine", primavera-estate.

OPERE/WORKS

pp. 13-14

parte superiore, da sinistra:
Pneumatico da un'officina di riparazione gomme
Collezione David Best, California
Fotografia: Paolo Canevari

Betty Page
Foto di Irving Klaw, stampa originale, 1950 circa
Collezione Paolo Canevari

B52 durante un bombardamento

Autoritratto dell'artista di fronte all'installazione *Yard* (1961), di Allan Kaprow
In: Art, Life & Confusion, 47th Art Salon, 2006 Belgrade

parte inferiore, da sinistra:
Foto tratta dal film *Easy Ryder*, dedicata all'artista da Dennis Hopper
Collezione Paolo Canevari

Lupa Capitolina, Roma

Copertina dell'album *Ring of Fire* di Johnny Cash, 1969

Croce che brucia, Ku Klux Klan

pp. 16-17
Camera d'aria
1991
Gomma di camera d'aria
Installazione, Galleria Stefania Miscetti, Roma
Dimensioni ambientali
Fotografia: Corinto Marianelli

pp. 18-19
Colonna barocca
1989
Camere d'aria
Installazione, Galleria Stefania Miscetti, Roma
Dimensioni ambientali
Fotografia: Vincenzo Pirozzi

p. 20
Ossi
1999
Automobile Trabant (D.D.R.), telo di gomma di camera d'aria (400 x 400 cm)
Installazione, Galleria Comunale d'Arte Moderna e Contemporanea, Roma
Fotografia: Marco Delogu

pp. 22-23
Il Paradiso è all'ombra delle spade
1991
Gomma di camera d'aria
Installazione, Galleria Stefania Miscetti, Roma
Dimensioni ambientali
Fotografia: Corinto Marianelli

pp. 24-25
Paolo Canevari in collaborazione con Riccardo Tisci per "Another Magazine", Spring-Summer 2007
(a cura di Emma Reeves)
Telo di gomma di camera d'aria e modello (Leandro Cerezo)
Fotografia: Richard Burbridge

p. 26
Rose
1991
Gomma di camera d'aria
Diametro 10 cm circa ognuna
Fotografia: Paolo Canevari

p. 28
Papa
2001
Modello, telo di gomma di camera d'aria
400 x 400 cm
Performance, Palazzo delle Papesse, Centro per l'Arte Contemporanea, Siena
Fotografia: Attilio Maranzano

p. 29
Jesus
1999
Scultura in legno del XVIII secolo, pneumatico
Fotografia: Marco Delogu

p. 30
Mostro
1995
Tempera acrilica su carta, filo di ferro, legno
Installazione, Museo Barracco, Roma
Fotografia: Marco Andreini

p. 31
Mostro
1995
Tempera acrilica su carta, filo di ferro, legno
Installazione, Museo Barracco, Roma
Fotografia: Marco Andreini

pp. 34-35
Buoni e cattivi
1993
Tempera acrilica su banchi e pagine di fumetto dei supereroi *Marvel Comics*
Installazione
Scuola Elementare Giosuè Carducci, Roma
Fotografia: Marco Andreini

pp. 36-37
SuperRoma
1994
Video stills da film di animazione, 1'
Produzione Blobcartoon, Rai 3

pp. 39-40
Memoria mia
1992
Gomma di camera d'aria, filo di ferro
Particolari dell'installazione, Casa Gori Rambaldi, Firenze
Fotografia: Paolo Canevari

pp. 42-43
Memoria mia
1992
Gomma di camera d'aria, filo di ferro, disegno a penna biro su carta
(400 x 270 cm)
Dimensioni ambientali
Installazione, Casa Gori Rambaldi, Firenze
Fotografia: Serge Domingie

pp. 44-47
Senza titolo
1991-1992
Disegni a biro su carta
Dimensioni variabili

pp. 48-49
Disegno animato
1992
Stills da video, film di animazione, 2'15"
Produzione Blobcartoon, Rai 3

pp. 52-53
Lupa Roma
1993
Filo di gomma di camera d'aria, chiodi,
lenzuolo
Dimensioni ambientali
Installazione, Associazione Culturale
L'Attico di Fabio Sargentini, Roma
Fotografia: Corinto Marianelli

p. 54
Oggi ho 35 anni
1998
Tempera acrilica su carta di giornale
del 26 marzo 1998
Collezione Enrico Camponi
Fotografia: Marco Andreini

p. 55
Ponte
1994
Opera da abbandonare al fiume o al mare
Disegno a biro su carta, bottiglia
Fotografia: Claudio Abate

p. 57
Pedale Achille
1993
Calza in lana, legno
50 x 10 x 8 cm
Collezione privata
Fotografia: Marco Andreini

pp. 58-59
Radio Londra
1999
Motocicletta Norton, carta da manifesti
elettorali staccati
Installazione, Accademia Britannica, Roma
Fotografia: Paolo Canevari

p. 60
Io che prendo il sole a Los Angeles
1997
Gomma di camera d'aria
Dimensioni ambientali
Installazione, Shoshana Wayne Gallery,
Los Angeles

p . 61
Cero
1998
Carboncino su muro, candela
Installazione, studio dell'artista, Roma
Fotografia: Marco Delogu

pp. 62-63
Spaghetti
1998
Pasta scotta sul tavolo
Installazione, abitazione dell'artista, Roma
Fotografia: Paolo Canevari

p. 64
Mostro
1995
Proiezioni diapositive sulla facciata
del Museo Barracco, Roma
Fotografia: Marco Andreini

pp. 66-67
Io sono qui
1992
Fili di carta, disegno a penna biro su carta,
calze nylon contenenti oggetti personali
dell'artista
1.200 x 500 cm
Installazione, Centro per l'Arte
Contemporanea Luigi Pecci, Prato
Fotografia: Carlo Gianni

pp. 70-71
Popolo di Roma
2000
Tempera acrilica su pneumatici
Foro di Augusto, Roma
Collezione privata
Fotografia: Paolo Canevari

p. 72
Bombs
1999
Figure ritagliate da gomma di camera d'aria,
giornali del marzo 1999
Installazione, Gesellschaft der Freunde
Junger Kunst, Baden-Baden, Germania
Fotografia: Paolo Canevari

p. 73
Herren
1997
Figure ritagliate da gomma di camera d'aria,
orinatoio
Installazione (non autorizzata), Stedelijk
Museum, Amsterdam
Fotografia: Paolo Canevari

pp. 74-75
Mamma
2000
Camera d'aria, ascensore
Installazione, abitazione dell'artista, Roma
Fotografia: Paolo Canevari

p. 77
Colosso
2002
Fotografia in bianco e nero
95 x 210 cm
Fotografia: Marco Delogu
Courtesy: Galleria Christian Stein, Milano

pp. 78-79
Colosso
2002
Installazione, Galleria Christian Stein, Milano
Courtesy: Galleria Christian Stein, Milano

pp. 80-81
Colossei
2001-2002
Dieci sculture, gomma
Fotografia: Paolo Canevari

p. 82
God Year
2003
Carro armato, tempera acrilica su
pneumatico
Fotografia: Marco Delogu

pp. 84-85
Home Sweet Home
2003
Tempera acrilica su bunker, in ex zona
militare franchista, a sud-est della Spagna

pp. 88-89
Godog-Swing
2006
Foglia d'oro su pneumatico e cane alla

catena, *performance*
Installazione, Sean Kelly Gallery, New York
Fotografia: Wit McKay, New York
Courtesy: Sean Kelly Gallery, New York

p. 91
God
2003
Tempera acrilica su pneumatico e cane alla
catena, *performance*
MUSEION, Museo d'arte moderna e
contemporanea Bolzano, Bolzano
Fotografia: Paolo Canevari

pp. 92-93
Swing
2005
Tempera acrilica su pneumatici, struttura in
ferro
Installazione, Patong Beach, Tailandia
Fotografia: Paolo Canevari

pp. 94-95
Bites
2003
Tempera acrilica e cani alla catena, corda,
performance
Krishnamurti Foundation, Bangalore, India
Fotografia: Paolo Canevari

pp. 96-97
Continents
2005
Stills da video, durata 5'40"

pp. 98, 100-101
Welcome to OZ
2004
Gomma di camera d'aria, legno
400 x 400 x 600 cm circa
Installazione, P.S.1, Contemporary
Art Center, New York
Fotografia: Attilio Maranzano

p. 102
J.M.B.
2002
Tempera acrilica su roulotte
Installazione, Villa Medici, Accademia
di Francia, Roma
Fotografia: Claudio Abate

pp. 104-105
J.M.B.
2001
Tempera acrilica su teli coprimacchina
in cotone, tre automobili
Installazione in esterno, periferia di Bangkok
Center of Academic Resources
Chulalangkorn University, Bangkok
Fotografia: Paolo Canevari

pp. 108-109
Black Stone
2005
Copertoni su struttura in legno
270 x 360 x 520 cm circa
Installazione, Johannesburg Art Gallery,
Johannesburg
Fotografia: Paolo Canevari

p. 111
Ho fame
2002
Tempera acrilica su Rolls Royce
Fotografia: Paolo Canevari e Attilio
Maranzano

Questo volume è stato stampato per conto di Mondadori Electa S.p.a.
presso lo stabilimento Mondadori Printing S.p.a., Verona, nell'anno 2007